非凡出版

香港流行音樂專輯

第二部

1987

1990

101

MUZIKLAND 著

推薦序

（排名依姓名筆畫順序）

認識 Muzikland 雖然只有幾年時間，但每次見面都好像有說不完的話題，他就好像是音樂界的字典，無論哪一個年代的歌手、歌曲、特質，都能詳盡及細緻道來，令我好像從沒離開過樂壇一樣，獲益良多！祝願繼續對音樂保持熱誠及熱愛，加油！

——文佩玲

關於香港七八十年代流行音樂歷史的文獻實在乏善可陳，Muzikland 以求真的態度，經年累月的探求，會晤了不少當年曾在本地參與製作及推廣華語音樂的從業人員，尋根究底，以正視聽，他筆下的相信是最接近真實的記載。

——何重立

他是我的補給，
他是我的支柱，
他是我的人肉音樂字典。
恭喜 Muzikland 實體音樂字典推出。

——余宜發

音樂是最佳良伴，
亦是最有效的國際語言，
它能使生命更奇妙、生活更豐盛！
美麗的曲和詞伴着人生路，往往給予我萬般靈感及樂趣。
知音難求，幸會能認識樂評人 Muzikland。
感謝您的欣賞、讚美及鼓勵。
祝願 Muzikland 一切安好、美妙樂韻人生！

——吳夏萍

香港的流行音樂，或是更正確地說，香港的粵語流行音樂，
也曾經歷一段光輝燦爛的歷史，但感覺這種優勢漸漸地消失了。
非常感謝 Muzikland 的專業和努力，出書撰文，力證那個輝煌的年代，
給後世精確的回憶及反省；說不定，粵語流行音樂會重返以往的光輝歲月！
在此再一次感謝 Muzikland，你的心思，你的努力一定會得到認同的！

——李龍基

A writer of great insight driven by a passion for music.

十三年磨一劍，Muzikland 終於出書。

相片、資料、故事俱全，記錄了音樂歷史，留下了我們的文化真相。誰是原唱的爭議，可稍休吧。

——周功成

我在播放舊歌時，往往能有豐富資料作支撐，Muzikland 功不可沒。我代表聽眾們，在此謝謝你了。

——周錦瑤

將來有幾多人會買這本書，不是作者可預期；歷史已經由他記錄下來，對不想知道的人而言，或許不是他們的損失；但對想知道的人來說，這裏就是他們的寶庫！

——夏韶聲

我很欣賞 Muzikland 的認真態度，被他訪問時，肯定他做過很多的資料蒐集！也會感覺到他熱愛音樂的初心！

——泰迪羅賓

要在浩瀚的唱片名單中挑選 101 張得經典專輯，實不容易，難得 Muzikland 並不僅僅限於介紹專輯，還會談及歌手背景、唱片公司的變化和策略，以至尋訪相關創作人甚至歌手本身。其一絲不苟的態度，令本書內容顯得更全面和詳實，而絕非僅僅一家之言。

—— 區瑞強

你的努力便是出版社多年來不放棄地邀請你出書的理由，至於是否熱賣就讓那些聰明的商人去承擔吧！你對音樂的熱情和有系統的分析、推介，在香港流行樂壇和音樂教育方面已作出很大的貢獻了。我陳永良身為音樂人也應說聲謝謝！Muzikland，繼續加油！

—— 陳永良

熱情是達成目標的動力。

與 Muzikland 談話，閱讀他的文字，深深感受到他追求及分享音樂的熱情。

有幸當年與一群優秀並充滿熱情的音樂工作者，同心合力創造了劉美君首張專輯，並成為經典。

希望這本書與該專輯一樣滿載熱情，並將香港流行音樂的熱情傳承下去。

—— 陳慧中

音樂歷程是變化萬千的，但亦正正需要從其變化萬千的痕跡中，去勾畫出一個有系統的檔案，才能去實踐如作者所言：推動香港音樂的夢想，堅持香港音樂的傳承。本人深信《香港流行音樂專輯101》作者所面對的挑戰，可能有「百分百兼加零一」的難度；但相對上，這份對整個香港樂壇音樂人的尊重及敬意，則非任何文字、數字可以形容！Muzikland，加油！

——陳潔靈

原來「真心」也可以透過閱讀感受到的。

我相信人間確確實實有「真心」，因為我看過和聽過。現在知道 Muzikland 從心出發，集成了香港唱片歷史的源流，用真心去細寫成篇，令人動容，令人尊敬！

——麥潔文

1974-1999 is probably the most vibrant time for HK pop music. I am very honoured to be a part of that vibrant scene. To systematically review the music recordings for over 2 decades takes someone with a lot of passion, knowledge and patience. I am so looking forward for Muzikland to share his expertise.

——曾路得

很高興認識 Blogger Muzikland。這五年來間中會與他電郵來往，很欣賞他對流行音樂的一份熱情，他對廣東歌的知識十分豐富，可以說得上是無所不知，我在 EMI 十七年來出過每一張專輯，他都十分清楚，可以說比我更清楚。

很開心知道他將會推出《香港流行音樂專輯 101》一書，我期待在這本書中讀到一些我已忘記了或我不知道的音樂歷史，相信這會是一個很有趣的記錄，為我們帶來很多快樂的集體回憶。

—— 葉麗儀

由訪問開始認識了 Muzikland，雖然第一次見面，但好像已是認識很久的老朋友一樣，談到音樂滔滔不絕；很欣賞及認同他對音樂的觸覺，中肯而感性。《香港流行音樂專輯 101》，一本令人期待的作品。

—— 雷安娜

讀 Muzikland 的文字，是一種享受，因他是真心愛着自己所寫的題材！本人是做音樂雜誌的，很少見作者有他這麼強的求知欲，做這麼多的資料搜集，對自己的要求是這麼嚴格……唱片公司出版許多「101」，我保證沒有任何一套，像這書讓你得益這麼多。

—— 劉志剛

從黑膠唱片的年代走到今天，那段提着唱片箱去電台上班的日子彷彿是昨天的事，轉眼間卻原來早已踏進另一新時代了！今天黑膠唱片也漸漸消失，年青的朋友甚至從未擁有過，就算家中有父輩留下來的唱盤，也未必懂得如何操作，哈哈！那些黑膠，我們看作是舊唱片，他們可能反倒覺得是有趣新穎的事物，如果想知道當年曾出版過的唱片資料，得要自己去搜尋一番。所以，當我知道 Muzikland 準備推出這本有關黑膠唱片資料的書，實在擊節讚賞！他真的很有心和很用心去寫作和搜集資料，當中確實花了大量精神和時間。這本書對我們熟悉那年代的人來說，絕對可以讓我們找到某些已封存了甚至已遺忘的記憶，而對新一代的朋友，此書就如黑膠唱片字典庫一樣，因內裏正藏着豐富多采的分享和介紹，在此也多謝 Muzikland 為這些黑膠唱片愛好者帶來一份珍貴的禮物。本書絕對值得推介，請繼續努力，衷心期待下一冊的來臨！

一個不同的主題和故事，亦可能有歌曲不是主打而被忽略，成為漏網之魚。所以，當我知道 Muzikland 準備推出這本有關黑膠唱片資料的書，實在擊節讚賞！

我是誰？在下正是當年其中一位播音人。

——魏綺清

自序

對筆者而言，二○一九年跟二○一八年會有甚麼不一樣呢？好像沒有！面對繁重的工作、家人的健康問題，還有為新書趕稿，似乎都是重複着前一年的步伐及節奏。唯一不同就是自己的健康也亮了警號，面對的壓力倍增，這一年恍似成為我的「災難期」。

聽出版社説，許多去年支持《香港流行音樂專輯101‧第一部》的讀者，都盼望着第二部的來臨，但很抱歉，現實往往不似預期！回想最初的計劃，是一本完整的《香港流行音樂專輯101》，以MuzikLand的角度，挑選一九七四年至一九九九年的101張經典粵語專輯。結果進度龜速，機車的筆者又堅持多做訪問及考究資料，要把這些通通寫進書裏，書末及完成一半，已可想像厚度將如上世紀電話公司贈送的免費電話簿般。出版社考慮到種種情況，遂建議一分為二，先推出上半部，於是去年六月頭，我在最後關頭交出預定稿件，之後成了市面上已出版的《香港流行音樂專輯101‧第一部》。

今年的時間表，跟去年相若，滿以為可輕鬆地完成餘下的五十篇稿件，因為只是跟隨已有的模式寫下去，豈料處境比去年更糟糕，自己也很難再通宵熬夜。以為第二部要難產了，甚至一度想過延期。最終，出版社跟我商量，好不把餘下的五十篇再一分為二？面對市場因素，也是對一直期盼着的讀者的交代，我得説這也是唯一的選擇。所以我想先跟讀者説一聲抱歉，如果你喜歡我寫的東西，我所挑選的101，這一次還未到終點，還會有下一章。

上一部的五十一篇，從一九七四寫到一九八七年；這一次的廿五篇，則是一九八七談到

一九九〇年，時間僅僅橫跨四年，但想寫的專輯就有很多很多。八十年代中期，香港夾Band

熱潮再次興起，我沒有刻意以此為重點，不過一篇一篇寫着，才發現跟樂隊與組合相關的唱片，

竟近一半之多（其中一張更是出版社經理「苦苦哀求」請我放進書裏的，是哪一張？哈！讓我

保持神秘！）。

回說這101張唱片，我重申沒有特別顧慮甚麼而挑選，請不要以為我的挑選定會迎合大家

的想法，只因為這本書是以MuziKland的角度出發——眾人期望之選以外，當然也會加入我的

口味。我得說，挑選專輯時我不想太深思熟慮的計算，盡量以我對該專輯的第一印象和認知去

選，結果，歌手的分配量未必平均，正如寫好第一部後，才發現自己原來是那麼欣賞羅文和甄

妮。其實，101只是一個藉口，讓我暢談音樂而已。

過往翻閱音樂雜誌，許多唱片都說是籌備經年，起初我以為是說笑，後來當我協助唱片公

司製作唱片，以及得到這次寫書的經驗，都告訴我一個Project真的可以經歷很久很久的，甚至

是一個漫長時光。我又怎會想到，花了兩年時間，只完成書的三份之二內容呢？甚至寫法也隨

着人的成長一般，有點改變。呀！對了！這改變還包括本書的設計及裝幀，本集雖是第一部的

延續，但出版社仍然希望能教大家一新耳目。

最後，我想感謝每一位曾為這本書出力及支持的朋友，名單頗長，所以我以名字筆劃順序，

排名不分先後，希望大家不要介意，因為在我心深處，真的很感恩以下每一位！

文佩玲、何重立、余宜發、吳夏萍、李龍基、周功成、周錦瑤、林子祥、威利（馮偉林）、

夏韶聲、泰迪羅賓、區瑞強、陳永良、陳美玲、陳慧中、陳潔靈、麥潔文、曾路得、葉振棠、

葉麗儀、雷安娜、劉志剛、劉雅麗、欸、鄭建萍（盧國沾太太）、鄭國江、盧冠廷、魏綺清、

Danny Chu、Danny Lee、Derek Lam、Gray Chen、Josephine Lau、Kark Woo、Stephen Li 和 USM

各人。

特別感謝中華書局（香港）有限公司、非凡出版，以及出版社高級經理梁卓倫先生給我機會、忍耐及包容，還有設計師霍明志先生和編輯林雪伶小姐，以及所有為這本書出力的人，當然包括每一位願意購買此書，用行動支持音樂的你。至於「第三部」，希望很快能跟大家見面！

MUZIKLAND

2019 年 7 月

目錄

52

陳百強——夢裡人

陳百強
夢裡人

Info

出版商：Dickson Music Industries Ltd / Marketed by EMI

出版年份：1987

策劃：葉鏡球

Photographer：Sam Wong

Art Director：Charles Chau

關正傑 By courtesy of EMI（HK）Ltd.

監製：陳百強 / 王醒陶

唱片編號：FX 50013

1987

大碟

SIDE A

SIDE B

近年不少歌手以翻唱自己的代表作，當成 E．P．碟的賣點，但效果如何，大家心裏有數。早在一九八七年，陳百強（Danny）已「玩翻唱」，不過他卻玩得新意十足，把自己七年前的歌曲重新編曲再唱，甚至連歌詞也由 DJ 陳海琪重新填寫，令人耳目一新。有人喜歡原版的《我愛白雲》（收錄於：《陳百強與你幾分鐘的約會》），但 Muzikland 略嫌那青澀少年的情懷太幼嫩；這張《夢裡人》專輯收錄的版本則增添歌者的成熟韻味。那 Bossa Nova 節奏有如在炎夏吹來一陣涼意，夢中人如幻如真般盪來絲絲浪漫。

陳百強一生的合唱歌只有寥寥數首，大多與女歌手合作，如林姍姍、陳美玲、林憶蓮和劉美君，而唯一男歌手就是關正傑。關正傑從寶麗金轉投康藝成音後，事業即插水滑落，一九八六年加盟 EMI 東山再起，剛巧陳百強要找一位男歌手合唱，但 Danny 所屬的公司（DMI）旗下只有他自己和鄺美雲，所以造就了與母公司的關正傑合唱《未唱的歌》。這首歌詞很有意思，然而 Muzikland 覺得兩人談不上有深厚交

情，儘管當年很喜歡關正傑，但這首長達五分〇二秒的歌，每次聽都像一首唱不完的歌。

忘了是哪一年，MuziLand 就不再愛劇集歌，總覺那曲式或主題的框架，把歌手弄得老老套套的，但〈錯愛〉則例外，或許因為這曲把副歌唱在前，聲勢奪人，再從高潮進入正歌，然後又澎湃地完結，曲式非常特別之故。

歷風（馮添枝）寫給陳百強的歌不多，只有 DMI 時期的四首，筆者認為這是寶麗金與 EMI 的結合，因為歷風來自寶記，而陳百強出道於 EMI，這個時期擦身合作只因馮添枝當時主理 EMI。於是在《夢裡人》專輯，便出現了兩人相遇的歌曲〈我想妳〉，調子輕快，討人喜愛。

〈揮不去的妳〉由徐日勤作曲，他在陳百強的事業中扮演着一個重要的音樂角色。點點傷感也隱約滲入日本新音樂的情懷。同樣的東洋微風，有林敏怡作曲、丈夫文井一寫詞的〈水手物語〉；打正日本風的歌曲則屬安全地帶歌曲改編的〈細想〉，同一曲調在同年有張學友〈沉默的眼睛〉，儘管兩者流行程度不

一，但可見陳百強選歌很有眼光。

說道喜愛一張專輯，是很主觀的事，我不完全認為榮獲白金銷量的《夢裡人》是一張每首歌皆精的唱片，但只要你愛上了一首歌，那首歌的威力足以為該張專輯留下最深刻印象，甚至掩蓋其他作品；而這首給予筆者無限餘震的作品，就是〈我的故事〉。

Danny 完成整首旋律前後相隔半年，用上效力寶麗金的向雪懷填詞，竟開始了從沒預料的默契。〈我的故事〉很難由其他歌手翻唱，因為這份詞貼切地寫盡 Danny 心境，如果作為樂迷在卡拉 OK 唱唱玩玩的歌，歌詞意境不難抒發內心的悶鬱，令人容易代入其中，但若由其他歌手翻唱，就完全不是那回事了。

〈我的故事〉很難成為初聽就愛上的流行曲，但若細味歌詞的深度，又或是當作歌者的自身寫照，絕對是一首佳作。只是歌曲聽來令人心有戚戚然，甚至有一種哀傷的痛。此曲得到一九八七年香港電台中文歌曲龍虎榜第四十七週榜首歌曲；並入選香港電台第十屆十大中文金曲，也榮登 TVB 十大勁歌金曲冠軍，並入選第四季季選。

上文說到我不太喜愛〈未唱的歌〉，但論到最不喜歡的首屬〈地下裁判團〉。DMI 時期的陳百強有許多突破，有時甚至出現他駕馭不到的曲式，但他很樂於嘗試，這是歌手不甘於原地踏步的自我要求。那幾年，他唱了許多勁歌，但有些太熱門的改編舞曲會被原曲比下去，首要原因是歌詞主題怪怪的，其次就是編曲或錄音的失敗，筆者不喜歡的就有〈驅魔大法師〉、〈神仙也移民〉及這專輯中改編自 Pet Shop Boys 的〈地下裁判團〉。不過此曲曾成為主打，甚至有一個 Remix 電台版，這版本延至二○一五年《文質翻翻》精選，才首度出版！相比之下，個人較喜歡碟內另一首改編快歌〈求求妳〉。

至於陳百強對這張唱片有甚麼看法呢？他在過往唱片的文案中偶有抒發，但以長文陳述則是唯一一次：

人生很多時都是不停地在追求和尋找，但希望得到的東西，往往可能得不到。我覺得世界根本就是如此，只要我們能領略到努力所得的果實和感覺，那麼在這匆匆的人生旅程中，已該感到快樂和滿足了。我

非常高興，這一次灌錄新歌得到多位朋友的支持，使這大碟能順利完成。我熱愛這張唱片，因為它包含了我和很多朋友的感情。真誠的感謝，代表了我對他們的一份心意。徐日勤先生所作的〈未唱的歌〉，使我能有機會和另一位朋友分享音樂的感性。更要在此多謝關正傑先生、亞勤。還有杜自持（Andrew），他為我編了兩首自己的歌曲〈我的故事〉和〈夢裡人〉，也不知怎樣形容我此刻的感受。謝謝敏怡所作的〈水手物語〉，我想：一切也盡在不言中！向雪懷先生為我填了〈我的故事〉，相信沒有人比他更能瞭解我的心境：『時候對我繼續欺騙，但總會等到新一天。』多謝你啟發了我。

此外，潘源良先生為〈未唱的歌〉填了這麼好的歌詞。二男聲合唱，實在是很難填寫的！我也對王醒陶深表謝意。一份濃濃的友情使得艱辛的工作變得順利。小美，謝謝你為我所寫的詞，我深深覺得您我都是性情中人。真的希望有一個人可以令我揮不去，不管是快樂或痛苦。海琪，〈夢裡人〉是我自己在這唱片中的一個大膽嘗試，我深深相信只有你

這個「女子」才能將一個夢裏人的飄忽和冷傲，在歌詞中表達得那麼透徹。Also Thanks To Mr. Nonnoy Ocampo、Alexander Delacruz、文井一、陳嘉國先生，and of course，last but not the least，林振強先生。我還在等待一首「好得意」的詞，好以你「咁得意」。謝謝為這唱片混音的亞德，希望我們再有機會合作。亞 Sam、亞 Charles，so much thanks to your time and patience，我真的好鍾意啲相，令我覺得自己似乎「正」咗好多！

●●

———— ●●

Muzikland ～後記～

MuziKland 從 First Love 開始聽陳百強，但隨即又停下來，及至〈突破〉及〈漣漪〉再重拾對他的興趣，之後算是一直聽他的主打歌或斷續購買他的專輯，但也不是一個習慣。或許我僅是從精選中認識他，及至後來有份參與製作《文質翩翩》精選及《陳百強的創世記 Galaxy》Boxset，才更深入細聽一些以前也買過的專輯及他的每一首歌。

以往不經意地，在幾年內做了多個有關他的電台節目紀念特輯，這是事後有聽眾留言，我才猛然醒覺的事。我對 Danny 有一種遲來的情感，有時我想如果他還在世的話，是否能有機會跟他做一個訪問呢？選來《夢裡人》專輯，主因是〈我的故事〉，其次是〈夢裡人〉，我得說當時聽這歌時，是不知有〈我愛白雲〉原曲的。至於最後一個原因，就是唱片連海報的黑白照，個人覺得是陳百強最好看的唱片封套！

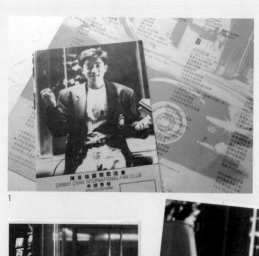

1

2

3

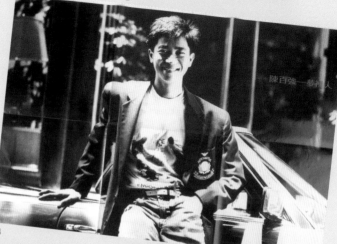

4

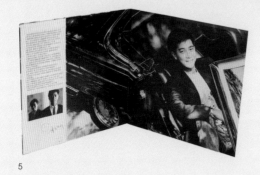

5

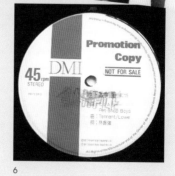

6

1
隨碟附送的歌詞紙及陳百強國際歌迷會參加表格。

2
DMI 正名為 Dickson Music Instrumental Ltd，是迪生公司與 EMI 合資的唱片公司。CD 於二〇〇二年再版時，已全面改由 EMI 廠牌推出。近年該批錄音由環球唱片收購，因為版權問題，DMI 商標已不可能重現。

3、4
當年的宣傳廣告及隨唱片附送的 20x30 吋巨型大海報；陳百強的笑容有否融化了歌迷呢？

5
《夢裡人》唱片雙封套內頁，印有陳百強對該張唱片的製作感言。

6
〈地下裁判團〉Remix 電台白版唱片。

甜言蜜語甜言蜜語甜

蜜語甜言蜜語甜言蜜語甜言蜜語甜言

葉蒨文

葉蒨文
甜言蜜語

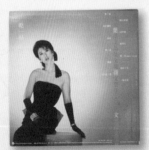

Info

出版商：WEA Records Ltd.
出版年份：1987

和音：Patrick / Albert / Joe /
Tommy / Sally
錄音室：Studio A
Engineer: David Ling Jr. /
Philips Kwok / Gordon O' Yang
Mixed by: David Ling Jr.

監製：葉蒨文/鍾定一/黃柏高/
林子祥
唱片編號：229254726-1

攝影：楊凡
設計製作：周錦超
葉蒨文歌影迷會：香港郵政總局
郵箱 12211 號

大碟

SIDE A

01 甜言蜜語
[曲／：王福齡／狄薏（陳蝶衣）改編詞：
潘偉源 編：Chris Babida（鮑比達）] 3:50
OT: 門前楊柳迎風擺（黃鶯鶯／1980／EMI）

02 海旁獨唱
[曲／詞：Madonna／Patrick Leonard／
Bruce Gaitsch 中文詞：林振強 編：
Richard Yuen（袁卓繁）] 3:57
OT: La Isla Bonita（Madonna／1987／Sire）

03 這份情
[曲／詞：五輪真弓 中文詞：鄭國江 編：
Chris Babida（鮑比達）] 3:00
OT: 鴎（カモメ）（五輪真弓／1981／
UMI CBS Sony）

04 為何（電視劇《阿嬌正傳》主題曲）
[曲／詞：陳志遠／方惠光 中文詞：潘偉源
編：Chris Babida（鮑比達）] 3:43
OT: 留不住的故事（黃鶯鶯／1986／飛碟）

05 舊照片
[曲／詞：José María Lacalle García
中文詞：潘偉源 編：Richard Yuen（袁卓繁）] 3:20
OT: Amapola（Orquesta Francesa de A.
Moreno／1923／Columbia）

SIDE B

01 乾一杯（葉蒨文、林子祥合唱）
[曲／詞：売野雅勇 中文詞：林振強 編：
Chris Babida（鮑比達）] 5:00
OT: Song For U.S.A.（The Checkers／
1986／Canyon）

02 衝動
[曲／詞：Madonna／Stephen Bray 中文
詞：林振強 編：郭小霖] 4:06
OT: True Blue（Madonna／1986／Sire）

03 地獄、天堂
[曲／詞：Essra Mohawk／Cyndi Lauper
中文詞：林振強 編：Chris Babida（鮑比達）] 3:48
OT: Change Of Heart（Cyndi Lauper／
1986／Portrait）

04 可否想一想
[曲／詞：来生たかお 中文詞：林敏驄 編：
Chris Babida（鮑比達）] 4:18
OT: 夢の途中（来生たかお／1981／Kitty）

05 一點意見
[曲／編：Chris Babida（鮑比達）詞：潘源良
編：Chris Babida（鮑比達）] 3:42

葉蒨文於一九八四年推出加盟華納唱片後首張粵語專輯《葉蒨文》，但在這之前她已在台灣第一唱片推出過五張大碟，歌曲以國語為主。在成功製作三張銷量成績耀眼的專輯後，葉蒨文在一九八七年參與監製唱片，推出《甜言蜜語》專輯，並轉走成熟路線。更以一首恍似陳年國語歌曲式的同名標題曲，進一步入屋，擴大其樂迷年齡層。

當年筆者一直以為，用上中國小調曲式的〈甜言蜜語〉是五六十年代歌星崔萍的歌曲，卻原來取自黃鶯鶯一九八〇年的〈門前楊柳迎風擺〉。有這誤會，是因為作曲人王福齡早在崔萍五十年代出唱片時就寫歌給她，而國語原版的歌詞也是出於時代曲老手陳蝶衣的手筆。儘管粵語新版的歌詞由潘偉源填詞及 Chris Babida 編曲，陳酒的成份仍然濃烈，怪不得當時打動了我的大叔主管，陳酒也買來一盒卡帶。

〈為何〉屬 TVB《阿嬌正傳》的主題曲，還有人記得這一部由林嘉華與陳敏兒主演的二十集劇集麼？曲取自黃鶯鶯在飛碟唱片尚屬合作夥伴，並未將其事〉。當時華納與台灣飛碟唱片尚屬合作夥伴，並未將其故事〉，及後連我父親也買來一盒卡帶。

1

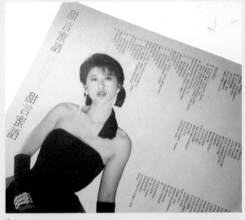

2

1

華納唱片經常會
捨棄 Generic 碟
心設計，使得連
唱片碟芯都可與
唱片整體設計連
貫，這也是其中
一項黑膠唱片迷
人之處。

2

隨唱片附送的歌
詞紙，可見葉蒨
文的形象，轉走
高貴美艷路線，
一改之前的傻大
姐可愛形象。

3

《甜言蜜語》唱
片廣告。

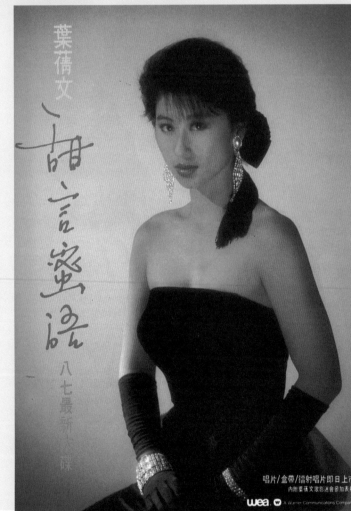

葉蒨文

甜言蜜語

八七最新大碟

唱片/盒帶/鐳射唱片即日上市
內附葉蒨文歌影迷會會員表格

wea ● A Warner Communications Company

收購，原來在一九八七年 TVB 劇集已用此改編歌做主題曲，個人喜愛此曲比〈甜言蜜語〉多。

葉蒨文成功在香港發展，林子祥鐵定是她的伯樂。去年當 MuziKland 因本書訪問林子祥時，這位巨星就曾透露首次在錄音室聽葉蒨文唱歌，他與工作人員們都驚訝到說不出話來，因為即使她不懂看中文，但唱起粵語歌，感情卻發揮得淋漓盡致。當時她還未有第一張香港專輯，林子祥即與她合唱〈重逢〉及 Never Gonna Let You Go，更為她寫了〈零時十分〉，往後還有不同時期的合唱歌，如〈千粒星〉、〈何時何地〉、〈愛到分離仍是愛〉及〈選擇〉等。在這張唱片的主打歌中，他又與葉蒨文合唱了日本 Checkers 樂隊改編歌〈乾一杯〉，慶祝二人的友誼。

一九八四年，美國歌手 Madonna 以第二張個人專輯 Like A Virgin 攻陷全世界樂迷，《甜言蜜語》專輯也很快改編了同期 True Blue 大碟兩首主打，分別是由 La Isla Bonita 而來的〈海旁獨唱〉及由 True Blue 變身的〈衝動〉。兩首歌曲亦於稍後推出加長混音，收錄在《葉蒨文 Remix EP》中。不管是

Album Version 或 Extended Remix 的〈海旁獨唱〉，都是多年來筆者喜愛的歌曲，或許因為原曲已擄盡我的歡心，中文版也因語言改動而加添了親切感。然而我對 True Blue 一直都有抗拒感，故此沒有因我愛 Madonna 而對原曲或改編版有甚麼「衝動」，只因這曲式太簡單，及至 Extended 後更冗長奄悶。這張 Remix EP 多年來從未再版，聽說是因為編曲 Sampling 了原曲，礙於版權問題，不可再版。

如果說八十年代美國女歌手 Madonna 與 Cyndi Lauper 平分天下的話，這裏也有一首改編傻大姐 Cyndi 的歌曲 Change Of Heart，變身後即成〈地獄、天堂〉，可能注意到它的樂迷並不多。

〈可否想一想〉改編自日本新音樂人來生孝夫的作品，旋律聽起來耳熟，原來藥師丸博子也有一首同曲異詞的〈セーラー服と機関銃（水手裝與機關服）〉，然而葉蒨文主唱這粵語版前，已於一九八二年在台灣灌錄過國語版《夢的途中》。〈可否想一想〉由林敏驄寫詞，屬不錯的改編，不妨重新細聽。日語改編歌曲，尚有五輪真弓一九八一年的〈鷗（カ

モメ），當年香港 CBS／Sony 把這位日本才女引入香港市場時，也曾主打此曲，遲來的改編可能因熱度已退，未見火紅，但也不失為一首好聽的 Side Track。至於全碟唯一原創作品〈一點意見〉，由 Chris Babida 操刀，可聽性甚高，或許歌詞主題有點嚴肅，跟其他改編歌相比，其商業價值明顯遜色。

七十年代的唱片，除了製作大碟外，也會變身細碟，為樂迷提供不同價格選項。來到八十年代，單曲搖身一變成為 Remix 12" Single，除把大碟的主打歌重新混音再推一把，也可以 Remix 來吸引 Disco 內愛舞曲的樂迷，衍生多一個格式把唱片多賣一回。《葉蒨文 Remix EP》以紫膠印製，除了新版的〈海旁獨唱〉及〈衝動〉，還有舊歌〈黎明不要來〉及〈我要活下去〉。前者是電影《倩女幽魂》的插曲，屬黃霑的手筆；後者則是一首六十年代意大利歌曲改編，不過可能大家還是較熟悉英語版 You're My World。

葉蒨文不算是 Muzikland 最愛的歌手，但她變多歌曲我也喜歡，這會不會有點矛盾？

53 *album*

喜愛她的歌曲如〈寒煙翠〉、〈長夜 My Love Good Night〉、〈迷惑〉、〈為何〉、〈祝福〉、〈美夢記心中〉、〈秋去秋來〉、〈忘了説再見〉，都屬慢版的抒情歌，快歌最得我心者則是〈海旁獨唱〉和〈命運我操縱〉。多年來都奇怪為何《葉蒨文 Remix EP》沒有再版，後來才聽説了原委。當年租借唱片轉錄卡帶，也因 Cassette Deck 壞了，而再沒機會重溫這心愛的 Remix 版，有一年請朋友把我錄成的卡轉成 MP3，再在數年前買來原裝紫膠及罕有的黑膠版；或許經過以上轉折過程，或是先父也買來原裝卡帶，一切一切都深化了我對這張專輯的印象。首次聽〈我要活下去〉的時候，就知道那是澳洲歌手 Helen Reddy 的歌，數年前訪問葉麗儀才曉得她有更早的改編版《問誰知道我》。當我提及 Helen Reddy 時，她沒有直接指正我，卻在回答時巧妙改為 Cilla Black，讓我意識到資料錯了。啊！這次執筆找資料時，竟找到這曲的意大利真身！這種永遠尋覓的精神，經常使我獲益良多，我持續了十多年 Blogging，這就是還有動力寫下去的原因。

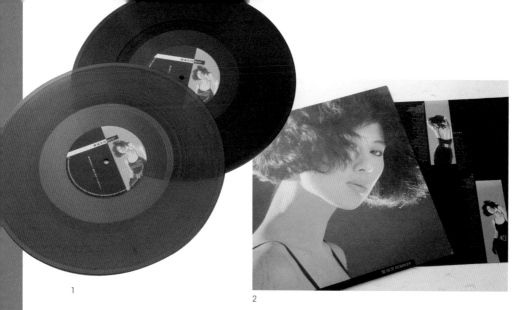

1

2

3

1
《葉蒨文 Remix EP》以透明紫膠
作賣點，但原來也曾出版黑膠。

2、3
唱片的造型，散發了葉蒨文既性感
又帶點野性的氣質，是當年許多男
生的女神。

細碟

SIDE A

01　海旁獨唱
［曲／詞：Madonna/ Patrick Leonard/
Bruce Gaitsch 中文詞：林振強 編：Richard
Yuen（袁卓繁）] 6:57
OT：La Isla Bonita (Madonna/1987/Sire)

02　黎明不要來（電影倩女幽魂插曲）
［曲／詞：黃霑 編：戴樂民 (Romeo Diaz)]
3:03

出版商：WEA Records Ltd.
出版年份：1987
唱片編號：229258243-0
Remixed by：David Ling Jr.

SIDE B

01　衝動
［曲／詞：Madonna/ Stephen Bray 中文詞：
林振強 編：郭小霖] 4:06
OT：True Blue (Madonna/1986/Sire)

02　我要活下去
［曲／詞：Umberto Bindi/ Gino Paoli 中文詞：
林振強 編：Chris Babida（鮑比達）] 4:06
OT：Il Mio Mondo (My World) (Umberto
Bindi/1963/RCA Victor)

攝影：Sumio Uchiyama
美術：張叔平
設計：區芷文
葉蒨文歌影迷會：香港郵政總局郵箱 12211 號

達明一派

我等着你回來

Info

出版商：PolyGram Records Ltd, Hong Kong

出版年份：1987

監製：黃祖輝

唱片編號：834 0351

錄音／混音：黃祖輝

作曲／編曲／樂器演奏：劉以達（結他：B3）

主唱／和唱：黃耀明

作詞：陳少琪／邁克／何秀萍／潘源良

結他／Bass：黃祖輝（A3, B1, B3）

和唱：黃祖輝／侯維德（A5, B3）

女聲：鄭裕玲（A4）

美術指導：張叔平

Art Production：Ahmmcom Ltd

攝影：黃偉國

1987

大碟

SIDE A

01　我等着 ... 今夜星光燦爛
[曲／編：劉以達 詞：陳少琪] 3:30

02　溜冰滾族
[曲／編：劉以達 詞：陳少琪] 4:04

03　大亞灣之戀
[曲／編：劉以達 詞：潘源良] 3:59

04　神奇女俠
[曲／編：劉以達 詞：陳少琪] 3:47

05　你望・我望
[曲／編：劉以達 詞：陳少琪] 3:57

SIDE B

01　那個下午我在舊居燒信
[曲／編：劉以達 詞：何秀萍] 3:48

02　別等
[曲／編：劉以達 詞：陳少琪] 5:16

03　上路
[曲：黃耀明 詞：陳少琪／邁克 編：劉以達]
4:55

04　情探 ... 你回來（女聲：何秀萍）
[曲／編：劉以達 詞：邁克] 4:52
[曲：嚴寬（嚴折西）詞：陳瑞楨]
OT: 等着你回來（白光／1948／Pathé）

達明一派

028
029

我等着你回來

八十年代，MuziKland 很鍾情香港的組 Band 熱潮，當中尤其喜歡達明一派，除了因為他們的英倫電子風格獨特外，也因其作品很着重意念，甚至經常從概念專輯的高難度製作方向前行。筆者從首張《繼續追尋》EP 就開始接觸他們，但於一九八七年面世的第二張專輯《我等着你回來》，因一段〈等着你回來〉更引起我注意。

一九八七年，筆者還算是一個無憂無慮的年青人，聽着〈今夜星光燦爛〉，那種都市迷惘，其實似懂非懂，感覺只算是年青人對自身未來的迷惘。但幾年前環境變化，才驚覺一首近三十年前的作品，竟可如斯切合現況，星光燦爛是否就是現今的真象？又或早已預言「燦爛不再」？

筆者從不是跟隨潮流玩樂的人，套用現代用語，我是一個很「宅」的人，當我跟朋友談及大家八十年代的記憶時，我從未當過甚麼尖東「馬路天使」，只偶爾晚上跟朋友在卜公碼頭聊天，未到深夜已曲終人散。我也不會溜冰，因為我怕跌倒，也少去「碌齡」，故此〈溜冰滾族〉的描述跟我相距甚遠。聽說

九龍灣德福就有一個年輕人都愛的滾軸溜冰場，筆者則只會間或經過太古城溜冰場，流連數分鐘，看看就好！一九八八年，達明一派推出首張精選《我們就是這樣長大的達明一派》時，為此曲另做了一個「'88 Remix」。

「核子」令二次世界大戰劃上句號，但它的破壞力及影響卻非常驚人，即使許多國家使用核能發電，仍有為數不少的人強硬反核。一九八七年，當毗鄰香港的中國大陸啟用大亞灣核電廠時，以一般大眾對核子及內地技術的認知，教普遍市民都十分憂慮。現在當大家聽着《大亞灣之戀》，還會記起這一段歷史麼？

一九八七年，由俞琤監製、鬼才甘國亮執導兼任編劇，製作了一部由當時女友鄭裕玲與葉童合演的電影《神奇兩女俠》。雖然片名看來像是英雄片，但實際是兩名女生爭名逐利，甚至愛上同一個男生的故事。達明一派的〈神奇女俠〉，跟電影沒半點關係，那是講「港女」的故事。歌裏邀來鄭裕玲客串女聲，造成了是該部電影主題曲的錯覺，其實真正的電影《神奇兩女俠》主題曲是林子祥的〈敢愛敢做〉。

〈你望・我望〉寫夜店內陌生人眉來眼去的邂逅，或許是男與男，也可以是男跟男，只要那一刻電波觸動了，下一刻到底會發生甚麼後續故事？已不用多說了。這雖然是實況，卻沒有很直接描述，這題材在那年代屬很前衛、較少人觸碰的。

〈那個下午我在舊居燒信〉好像跟張愛玲拉上關係的，但筆者的記憶有點模糊，不能作實。信件？還要是情書？似乎都是上世紀的產物，現在只要更換了手機，所有舊照或留言都可煙消雲散。回到與舊愛的故居，燒毀舊信，當年我覺得很文藝，現今應形容為很「文青」了。達明一派於一九九〇年首次分開前，推出精選，為這首歌重新做了一個混音，新版本名為〈那個下午我在舊居燒信（不一樣的記憶）〉，名字多了一個副題。一段舊情經過三年，會否又有着不同的記憶與感受？是否應該三年前就選擇〈別等〉？

達明一派大部分歌曲都由劉以達所寫，至於黃耀明雖偶有填詞，但鮮有作曲，〈上路〉則屬他首次嘗試，其後達明一派的歌曲，由他創作的旋律漸多，及至單飛後，更開始大量創作。

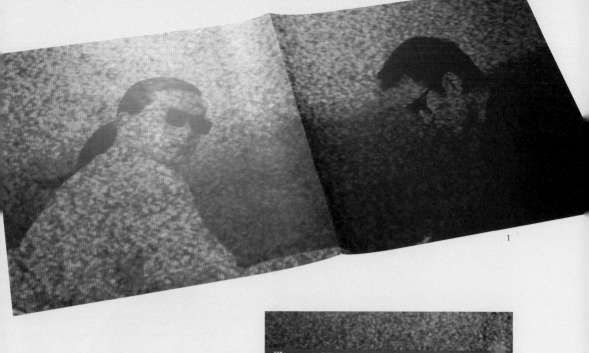

1

2

3

達明一派

030
031

我等着你回來

1
《我等着你回來》唱片，使用達
明一派的照片不多，每次看到它
都有舊式電視機訊號不靈、畫面
佈滿雪花的感覺。

2
簡單設計的歌詞紙，整體唱片設
計概念由張叔平主理。

3
寶麗金被環球唱片收購，其
Philips 廠牌只能在收購後十年內
繼續使用，成了許多寶麗金迷懷
念的 Logo。

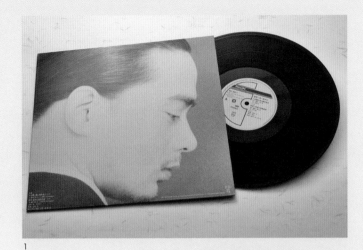

1

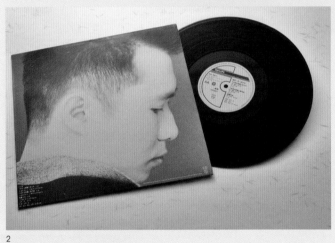

2

1、2
達明一派《夜未央》
12" Remix Single，
沒有分傳統的 A／B
Side，卻有 A 及 AA
Side 之分。

EP

SIDE A

01 大亞灣之戀之塵埃落定
　　[曲／編：劉以達 詞：潘源良] 4:32

02 你望、我望之誰看著誰
　　[曲／編：劉以達 詞：陳少琪] 4:47

SIDE AA

01 今夜星光燦爛之夜未央
　　[曲／編：劉以達 詞：陳少琪] 5:50

02 今夜星光燦爛之舞照跳
　　[曲／編：劉以達 詞：陳少琪] 3:30

03 燦爛不再
　　[曲／編：劉以達] 0:28

出版商：PolyGram Records Ltd, Hong Kong
出版年份：1988
監製：達明一派

唱片編號：834 3581
錄音/混音/剪接：達明一派／黃子榮

邁克為達明一派寫詞，過去雖有〈石頭記〉，在這也有〈上路〉，但都是合寫作品，獨自揮筆的〈情探〉屬首次。邁克對中國戲曲甚有研究，他寫的詞並不直接，卻很有意境。越劇《焚香記》，即《王魁負桂英》痴心妓女愛上負心漢的故事：王魁中了狀元，即寫下休書，桂英憤而自殺，其後她的冤魂回來向王魁問個究竟，〈情探〉也用上了這段故事。此曲完結後，連着航空班機到港的廣播，以及黃耀明吟唱着四十年代影星白光的一段〈我等着你回來〉，隱約有着一種情探不果，鎩羽而歸之意，那談的是情感？還是移民？

總覺得製作一張概念專輯，是一件很棒的事情，因為那不是單寫幾首曲子、挑些改編歌、混入多個商業元素，組成一張大賣專輯那麼簡單。概念專輯一向並不好賣，更隨時讓歌手人氣急跌。在香港，音樂屬於娛樂事業，風花雪月、開開心心就好；不像外國，歌手常以音樂去傳遞訊息或個人的想法，概念專輯往往能夠成就歌手的音樂夢。《我等着你回來》跟前作《石頭記》雖然同得金唱片銷量，卻沒有如〈石頭記〉般入屋，在流行榜上也沒有亮麗的成績。三首主打，只得一首兩台冠軍歌〈溜冰滾族〉，其餘連 Top 10 都進不去，但整體而言，它是一張可聽性超高的專輯。整個概念由機場的離港告示開始，然後又以機場回港告示及陳年老歌〈等着你回來〉作結。

當年聽這專輯時，雖收錄社會議題作品，但仍覺那個「等着你回來」是關於愛情的。然而，幾年前有幸訪問達明一派時，抓着機會深入多了解他們每一張專輯，才從明哥口中意識到他們的歌曲並不單一，而是可從多方面去解讀的。一九八四年，當中英草簽聯合聲明，無疑是在港人的生活中投下了巨石，激起千重浪花。數年後，香港湧現了移民潮，有因疑惑前景不明朗而離開的，有留守着面對恐懼的，明明是境外的《大亞灣核電廠》事情，也會造成困擾；有離開了的來個〈情探〉式回來，又或是香港回歸能否與中國重修舊好？是人與人的關係也好，又或是對此地的留

戀與揮別也好，套用在歌曲裏原來也很適合，難捨難

離卻又存在於選擇膠着狀態的矛盾。三十多年過後，重

溫這張專輯，會否有「不一樣的記憶」？

記得推出這張專輯時，達明一派曾在報刊提及製

作時間很短，混音工作還未完全做好，唱片公司就急

着要出版了。當我從起首聽這專輯時，不管跟前作，

或之後的專輯，發覺音色確是稍有不及；及後這張

專輯更在不同時期抽出了五首歌曲再 Remix，數量之

高，令我一直想求證上述報道的真實性。不過，上次

訪問達明時，明哥透露因為當時流行 Remix Single，

他們就抓着此機會，希望把作品再做好一點，於是稍

後有《達明一派～夜未央》12" Single。而當他們推

出精選時，也不想隨便把舊歌放在一起便算，於是又

有再做〈溜冰滾族〉（'88 Remix）〉及〈那個下午我

在舊居燒信（不一樣的記憶）〉。

雖然黑膠唱片有兩面，理應分 A 或 B，而在外國

會有 Double A Side 的單曲，意即 A 或 B 不分彼此。

《達明一派～夜未央》12" Single 就玩了 A 及 AA

Side，封面和封底是黃耀明及劉以達的個人大頭照，

按方向也是分不了 AB 面的。且說 A Side 是〈大亞

灣之戀之塵埃落定〉及〈你望、我望之誰看着誰〉，

歌名不用甚麼 Extended Version 或 Remix，而是以副

題為歌曲作一個更深入的總結；AA Side 則有〈今夜

星光燦爛〉的長版〈夜未央〉及短版〈舞照跳〉，伴着

加長的音樂，有如夜車急速前進。再奔馳，但心裏是否

仍有猜疑？至於〈今夜星光燦爛〉短版跟大碟版長度一

樣，似是重新混音而已，沒有特別添加，最後一 Cut 補

了一段全新的二十八秒純音樂，為「燦爛」劃上「不再」

的句號。45 轉轉速的黑膠，音軌比 33 1／3 轉的大碟

闊，記錄的訊號比大碟多，故音色確實大幅度提升，難

怪我一直覺得大碟——即使 CD 的音色也不同了。不過

從明哥的回答中，可見達明一派對音樂製作的要求——

從不停步！這也是我欣賞他們的一個主因。●

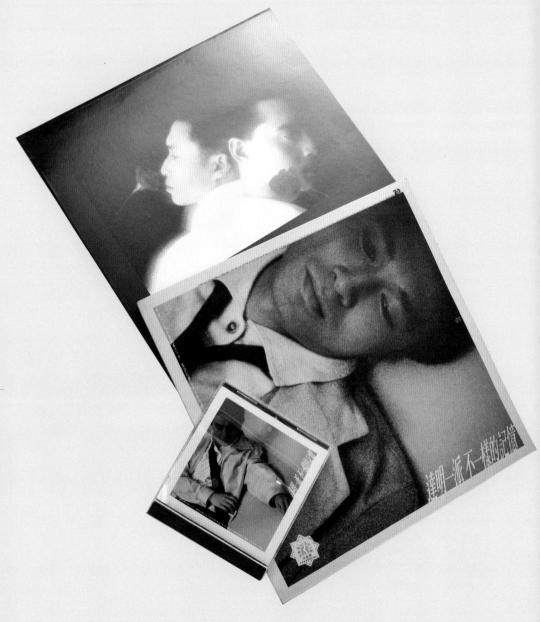

1998 年的《我們都是這樣長大的達明一派》精選（圖
上）及 1990 年的《不一樣的記憶》新曲＋精選（圖下），
都有〈我等着你回來〉歌曲新版本，彌補了原專輯部分
歌曲的音色。

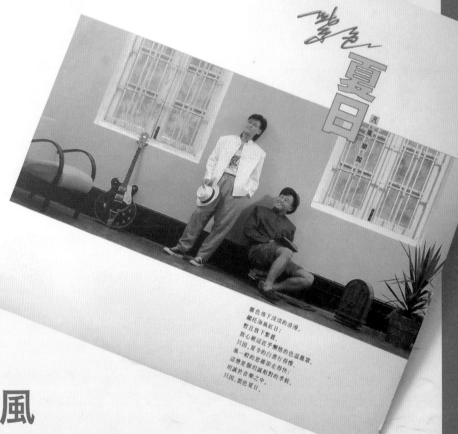

紫色拖下淡淡的浪漫，
襯托海風紅日；
暫且放下繁囂，
放心親近近乎撫惜的色溫籠罩，
只因，夏令的白晝行得慢，
風一般的思緒溜走得快；
這應是開坦誠相對的季候，
坦誠於音樂之中，
只因，紫色夏日。

凡風

紫色夏日

Info

出版商：Solo Productions
出版年份：1987

監製：凡風／張景謙
唱片編號：LSL004

大碟

SIDE A

01 紫色夏日
[曲／詞：區新明 編：凡風] 3:46

02 傷心的假期
[曲／詞：區新明 編：凡風] 5:02

03 日記
[曲／詞：區新明 編：凡風] 4:57

04 天賜的你
[曲／詞：王新蓮 改編詞：區新明 編：凡風]
4:24 OT: Are You The Gift From God？（王新蓮／1987／滾石）

05 季候風
[曲／詞：區新明／王新蓮／鄭華娟 改編詞：林夕 編：凡風] 4:45
OT: 往天涯的盡頭單飛（王新蓮＋鄭華娟／1987／滾石）

SIDE B

01 誰願要我
[曲／詞：區新明 編：凡風] 5:30

02 兩個屋企
[曲／詞：區新明 詞：林夕 編：凡風] 4:25

03 看天空
[曲／詞：區新明 詞：雨言（黃露君）編：凡風] 3:14

04 Julia
[曲／詞：區新明 編：凡風] 4:40

05 看熟睡的你
[曲／詞：區新明 編：凡風] 3:32

● ●

提到區新明，想必許多樂迷也會想到小島樂隊，但 Muzikland 卻情有獨鍾他稍後的凡風，或許因為唱片收錄了幾首我喜歡的歌，又或許因為樂隊取名有意思——在他們首張 12"EP《風中奔馳》，有這樣的詮釋：「凡」即平凡，平易近人；「風」即風氣潮流。

第一代小島成員包括黎允文、區新明和黃守發，樂隊曾推出兩張專輯及三張 EP，然而發片期間已發現合作另欠缺默契，所以維持了一年多區新明即離隊；黎允文另與鄧惠欣、何日君組成第二代小島，而區新明則與崔炎德合組凡風樂隊。兩人在校際音樂節中認識，及後經常在比賽碰頭。區新明十七歲開始寫歌，二十歲在餐廳唱歌維生。一九八三年贏得山葉結他獎，代表香港往泰國參賽。翌年與余劍明組成民歌隊 Flinstones，更贏得十八區隊制賽亞軍；至於崔炎德（細肥）則來自另一支民歌樂隊 Mercury。小島籌備首張唱片前，區新明、崔炎德與黃守發為最早期成員，後崔炎德因私人問題離隊，才由黃守發介紹黎允文加入，故此凡風兩位成員，早有合作默契。

凡風首張 EP 於一九八六年八月推出，以電影《操

行零分〉的配樂及主題曲作主打，不過更主℈的是〈看熟睡的你〉，這也是最先讓 MuziKland 留下深刻印象的歌曲，樂風結合 Acoustic 與電子合成器，就如今天形容的城市小清新。凡風的唱片由當時的工天 Records 發行，所以同年十二月首張專輯《奇想》，即有老闆娘西崎崇子拔刀相助，為標題歌〈奇想〉小提琴伴奏，專輯內另有〈萍水相逢〉及談及移民的〈中國飯店〉，都是筆者喜歡的歌。翌年八月，樂隊發表了第二張專輯《紫色夏日》，也是他們最後大碟，由樂隊兩位成員與張景謙聯合監製，張氏是小島樂隊第一家唱片公司 IC Records 的老闆。

在《紫色夏日》推出前，凡風曾在馬來西亞宣傳，也到過台灣工作，這豐富了他們的音樂體驗。在台灣期間，他們與音樂人王新蓮、鄭華娟合作，參與製作二人七月推出的告別專輯《往天涯的盡頭單飛》，這張專輯由滾石唱片出品，而發行凡風唱片的工天 Records，是滾石的合作夥伴。故此，在《紫色夏日》中，有一首王新蓮的作品〈天賜的你〉，其實就是改編自她們專輯中的 Are You The Gift From God?，除

了沿用原曲部分英文詞，歌曲意念也相同。而由崔炎德主唱的〈季候風〉，其實是區新明寫給王新蓮及鄭華娟的〈往天涯的盡頭單飛〉，屬她們專輯的標題主打歌，許多台灣樂迷至今仍有深刻印象。歌詞註腳更特別鳴謝「蓮及娟」提供靈感寫作此曲。

標題歌〈紫色夏日〉滲入了搖擺元素，實際上很 Country Rock，與〈傷心的假期〉一樣，是樂隊少見的重型曲風。〈誰願要我〉是 MuziKland 多年來最喜歡的歌，一首以感情為題材、很 Pop 的流行曲，由齊成樂隊成員翁家齊負責鋼琴 Session。〈兩個屋企〉唱出了一個當時社會關注的話題——離婚，林夕以幽默的歌詞，滲出傷感與無奈的情懷。在宣傳期間接受雜誌訪問時，區新明曾透露他的情歌帶有自嘲意味，循這種方向去想，〈誰願要我〉、〈兩個屋企〉、〈看熟睡的你〉，都應與現實故事相關。〈看熟睡的你〉其實是首張 EP 的主打歌，在這裏加入了 Saxophone 的引子，把歌曲加長了，增添筆者對此曲的喜愛。在熱戀中，看着愛侶熟睡的樣子，確實是一種很溫馨的美，好 Sweet！最後一提，是風格很林子祥〈這一

1

2

3

凡 風

紫色夏日

4

1
閒適的造型照,展現樂隊平凡、平易近
人的一面。

2
唱片碟芯上有凡風的小飛機標記設計。

3、4
歌詞紙詳盡記錄了歌詞及每首歌的伴奏
樂手名單,另附歌迷會參加表格及凡風
成員的小檔案。

Muzikland ～後記～

縱觀八十年代的樂隊，Muzikland 最喜歡
Beyond 及達明一派，但在101選碟的過程
中，樂隊相關部分，不費片刻也立即想起凡風。

筆者沒有看過他們的演出，光從他們的唱片作品去
聽，這二人樂隊其實沒有很 Band Sound，作品中滲
入的電子，其輕盈程度及不上達明一派「頭也不回」
式的濃烈，但他們透過城市題材展現骨子裏的民歌
曲風元素，使得樂隊風格非常鮮明。這種清新氣息，
不能說每首作品均很成熟、很優質好聽，但凡風的
幾首作品卻在筆者的音樂旅程中常被想起，歷久不
散。

當年超喜歡〈看熟睡的你〉及〈誰願要我〉，這
種感情描述，無疑很容易觸動情海裏的不捨回憶，但
隨着歲月如風，這種感覺漸漸就被埋藏，然而模糊的
記憶竟因一次唱卡拉 OK 又再清晰起來。當時筆者常
與好幾位認識不久的友人到卡拉 OK 作樂，某女友人
說〈誰願要我〉是某男友人的飲歌，這實在讓我很驚
訝。這首凡風歌曲，不曾大熱，卻深得我心，當然有
其他人喜歡並不奇怪，但那麼難在卡拉 OK 曲目中找
的歌曲，竟還有朋友愛唱，實在有種音樂同好、惺惺
相惜的親切。

《紫色夏日》歌詞紙印有兩位隊員的簡單介紹，
區新明一欄提及他的最愛是辛勞工作後來一盞清茶。
這簡單的一句，成了我多年工作生涯的安慰。筆者幾
乎每份工作都比之前一份艱辛，這是命也，不認也是
一個現實。童年時，家裏經常喝普洱茶，是母親用以
提神的飲料，這黑黑的老人茶，成了每天生活的一部
分，談不上甚麼特別喜好。到有自家選擇權時，當然
要快捷解渴的冰凍飲料。有一次，有位下屬同工在閒
談時提到我不愛喝清水，我正奇怪這小孩才上班幾個

月，怎會注意到連我也不察覺的事。我因工作繁忙，也有點小潔癖——很少用桌上的水杯，因為倒來滿滿的一杯水，沒喝幾口就因忙着其他事走開，洗一次杯才喝上幾口水，真的很費時，所以就習慣到距離很近的Panty按一按汽水機，瞬即有冰凍的可樂或綠茶在手，未想到卻被小孩發現我不愛淡而無味的清水。

某年認識了一位老牧師，非常投緣，每每到他家閒聊就會邊聊邊喝起茶來。原來放鬆下來，喝一口清茶，不會嫌棄它太熱不夠爽的；那股清茶的芳香，喝下去實在很舒服。冰凍飲料算是解決飢餓的快餐，銘茶猶如品味食物，是兩回事的層次，所以不管工作怎樣辛苦，若有機會放慢腳步品嚐一口清茶，其實也是「平凡」生活中的小確幸。

幕後製作人員名單

Info

錄音室：Studio 'A' / O.K. Studio

錄音師：David Ling Jr. ／王紀華

混音：David Ling Jr.（A1-A5, B1-B4）／王紀華（B5）

主唱：區新明（A1-A4,B1-B3,B5）／崔炎德（A5,B4）

和唱：崔炎德（A1-A4,B1-B3,B5）／區新明（A5,B4）

獨白：區新明（B4）

木結他：區新明（A1,A5,B1）

主音結他：區新明（A1,B1,B3）

節奏結他：區新明（B3）

結他：區新明（A2,A4,B4,B5）

電結他：區新明（A5）

低音結他：崔炎德（A1,A2,A4,A5,B1,B2,B3,B4,B5）

鼓擊程序：崔炎德（A1,A2,A4,A5）／區新明（A3,B3,B5）

鍵琴程序：崔炎德（A5,B4）

敲擊程序：區新明（B2）

仿音合成器：陳振榮（A2）／崔炎德（A3）／區新明（A4）

敲擊：Johnny 'Boy' Abraham（A2,A3,A4,B1,B3）

鼓擊：Johnny 'Boy' Abraham（B1,B4）

色士風：何思達（A3,B5）

鋼琴：翁家齊（B1,B4）／ Dave Packer（B5）

弦樂編排：區新明（B1）／ Dave Packer（B5）

Art Direction：J. Ou

Design：Annie Wong

Photos by：Can Wong

Stylist：Polo（Cabello）

Make Up：Faces（Maggie）

Management：Solo Productions

Marketed by：Current Records Co. Ltd.

Distributed by：Hong Kong Records Co., Ltd.

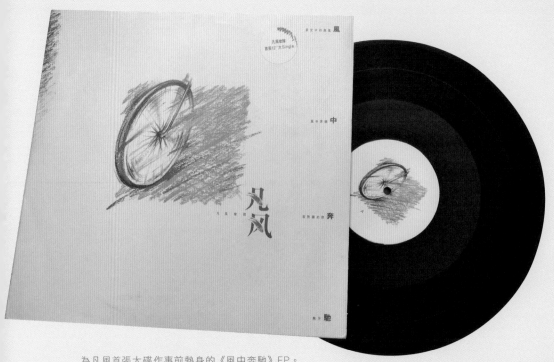

為凡風首張大碟作事前熱身的《風中奔馳》EP。

SIDE A

01 晨光中的微風 （電影《操行零分》配樂；電影中練習一幕）
[曲：區新明 編：凡風] 2:36

02 風中奔馳 （電影《操行零分》主題曲
[曲／詞：區新明 編：凡風] 3:23

凡風樂隊：崔炎德（細肥）：Bass, Acoustic Guitar, Drums Programming, Vocals/ 區新明(Joey) C.A.S.H.: Guitars, Vocals Sequence and Drums Programming, Synthesize
客席樂手：Dave Packer, Ric Haistead, Johnny 'Boy' Abraham, 葉其美 (May)
Produced by: 張景謙／凡風
Engineered and mixed by: 王紀華
Recorded at: OK Studio

SIDE B

01 看熟睡的你 For Margaret
[曲／詞：區新明 編：凡風] 3:26

02 熱汗（電影《操行零分》配樂；電影中單車大賽一幕）
[曲：區新明 編：凡風] 3:34

Art Direction: Joey
Designed by: Annie Wong/ Tomy Chan
Photography: Tomy Chan
Illustrated by: Annie Wong
Stylist: Polo Tai
Management: Solo Productions
Ric Haistead appears courtesy of One Finger Snap

1
1987 年，凡風參與了台灣創作歌手王新蓮與
鄭華娟的《往天涯的盡頭單飛》專輯的製作及
伴奏，標題歌由凡風所寫，許多台灣樂迷都
很熟悉這歌，倒是取回來改成粵語版的〈季候
風〉，迴響不大。

2
2011 年，區新明東山復出推出《胡亂唱》專
輯，收錄了多首凡風歌曲。

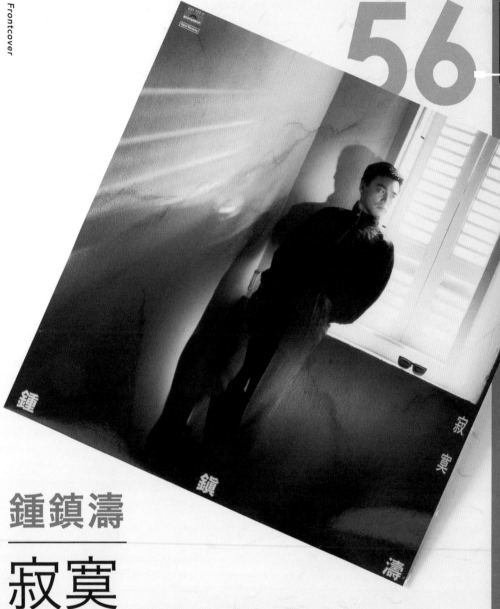

鍾鎮濤
寂寞

出版商：Polygram Records Ltd, Hong Kong

出版年份：1987

混音：葉廣權 / 鍾鎮濤

日本錄音聯絡：Tong Tang

封套概念及形象設計：候永財

攝影：Sam Wong

化裝：Judy Leung

髮型：Joe Ho

錄音室：Canyon Studio /

監製：葉廣權 / 鍾鎮濤

唱片編號：831 117-1

Polydor KK. Studio / Dragon Studio

特別鳴謝和唱：林敏驄（A3-A4）/ 露雲娜（A3）/ 王雅文（A3）/ 蔣志光（A4）/ Patrick Yeung（A5）/ 周啟生（B5）

Digital Mastering

大碟

SIDE A

01 煙花
[曲：鍾鎮濤 詞：盧永強 編：渡邊茂樹] 5:43

02 今天我非常寂寞（1987）
[曲／詞：黃霑 編：周啟生] 4:25
OA：溫拿（1975 / Philips）

03 非洲黑森林寫真集一日遊（淚之旅 III）
[曲：鍾鎮濤 詞：林敏驄 編：入江純] 4:20

04 仍是那樣
[曲：林敏驄 詞：林振強 編：徐日勤] 4:08

05 Goodbye! I Love You
[曲／詞：玉置浩二 中文詞：潘源良 編：盧東尼] 2:15
OT：どーだい（安全地帶 / 1986 / Kitty）

SIDE B

01 為你醉心（電影〈投錯駕鴛胎〉主題曲）
[曲／編：林敏怡 詞：林敏驄] 4:03

02 情深未忘
[曲／詞：松田良／秋元康 中文詞：小美（梁美薇） 編：周啟生] 5:13
OT: Close Your Eyes（松田良 / 1986 / Kitty）

03 阿寶阿寶 （教育電視《盤中寶》主題曲）（鍾鎮濤／彭健新合唱）
[曲：鍾鎮濤 詞：盧永強 編：矢島賢] 4:28

04 絲線（默然 II）
[曲：鍾鎮濤 詞：林敏驄 編：盧東尼] 3:18

05 明天
[曲：周啟生 詞：周啟生／盧永強 編：盧東尼] 3:52

既能寫好歌又能唱的歌手，鍾鎮濤鐵定是名單之列，八十年代當樂迷瘋狂追聽譚詠麟和張國榮時，我卻欣賞鍾鎮濤的獨特。一九八七年的《寂寞》算不上是一張金曲滿滿的專輯，銷量也只是金唱片，但當中的歌曲非常耐聽。

先談鍾鎮濤的創作，繼〈淚之淚〉、〈香腸、蚊帳、機關槍〉後，這次再有「淚之旅」系列第三集的〈非洲黑森林寫真集一日遊〉，仍是「淚之旅」創作班底：鍾鎮濤作曲、林敏驄寫詞及日本音樂人入江純編曲。林敏驄的趣怪詞，非常有劇情，述說 B 哥帶着茵茵去到非洲剛果的部落歷險，只是「淚之旅」一集比一集古怪，故事雖引人入勝，但不耐聽，唱片資料顯示有林敏驄、露雲娜和王雅文幫忙合音。

這也是三集之中，唯一沒有重新混音作特別宣傳的歌曲，不過一九九八年鍾鎮濤重返寶系，在新藝寶推出的《B 計劃》新曲＋精選，有一個重新編曲演唱的 Rock 版《淚之旅 I／II／III》。值得一提是，〈非洲黑森林寫真集一日遊〉取得 TVB 流行榜冠軍。

煙花是瞬間燦爛即逝的東西，那一刻總算光輝

過，然而以它來形容一段戀情，不禁帶點落寞的愁緒。由盧永強寫詞、鍾鎮濤作曲，日本音樂人渡邊茂樹編曲的〈煙花〉，雖然只得到TVB流行榜第四位，但這成績實在反映不了歌曲的水準。盧永強為鍾鎮濤多首歌曲寫詞，計有〈我寂寞〉、〈一段情〉、〈要是有緣〉、〈癡心的一句〉及〈情變〉等，都是非常到肉的歌曲。

輕鬆節奏的〈阿寶阿寶〉，屬教育電視《盤中寶》的主題曲，是繼〈一段情〉之後，兩位溫拿成員鍾鎮濤與彭健新再度合唱。教育電視ETV，是香港電台為學校拍攝，按年級製作的二十分鐘單元節目。早期旨在藉電視普及化，使學童在趣味中吸收學科上的知識，非常受學校老師歡迎，但隨着網絡媒體發達，ETV的影響已不及從前。筆者翻不到《盤中寶》的資料，但按盧永強的歌詞內容，這個「阿寶」，應是比喻我們的健康。負責編曲的矢島賢，是日本知名音樂人，曾為歐陽菲菲、鄉裕美、河合奈保子等大牌歌手編曲，也參與過井上陽水、岩崎宏美、加三雄三、近藤真彥、西城秀樹、澤田研二、山口百惠、中森明菜

和中島美雪等歌手的唱片製作。

在《情變》專輯，有一首很動聽的Side Track〈默然〉，很有八十年代日本音樂風格，由入江純作曲編曲。在這專輯也有一首〈默然〉的第二集，名為〈絲線（默然Ⅱ）〉，但這次改由鍾鎮濤作曲、盧東尼編曲，填詞的仍是林敏驄。沒有前作的輕鬆，卻是另一種深心處的想念。不曉得兩者有甚麼關連，卻因為喜歡前作，而對這續集特別另眼相看。

〈仍是那樣〉由兩位詞人合力寫成，只是林敏驄換成作曲位置，寫詞重任則交在林振強之手。歌曲的結構跟〈痴心的一句〉有點相似，這種具備激情副歌的作品，非常適合展現鍾鎮濤滄桑的聲音。至於林敏怡與林敏驄姐弟班底的創作有〈為你醉心〉；文案說是電影《投錯鴛鴦胎》的主題曲，但是電影正式上映時，改名《天官賜福》，由陸劍明導演、鍾鎮濤與葉童主演，當中負責美術的侯永財，也為這張專輯負責封套概念及形象設計。

八十年代起，許多歌星開始主唱一些藝海生涯感覺的歌，較早期有羅文的〈好歌獻給您〉、〈願望

1

2

3

4

1、2
專輯的標題名為《寂寞》,但事實上封面或封底的鍾鎮濤,只能說是「型」,一點不寂寞,至於碟內歌詞紙,歌者更是風度翩翩,好像跟寂寞拉不上半點關係,然而……這都改變不了 Muzikland 對這專輯的喜愛。

3
或許有讀者會覺得,本書中寶麗金的 Polydor 通用廠牌碟芯,設計都一樣,但我相信曾經歷過那個香港樂壇黃金歲月的樂迷,手捧着每一張唱片,逐隻唱片取出欣賞,看着那沒差的碟芯在唱盤上轉,腦際都會飄返那個遠去的年代,泛起許多回憶,回味無窮,又或是百般滋味在心頭。

4
〈今天我非常寂寞(1987)〉原版是電影《大家樂》的插曲。

就是明天〉及後期之作〈幾許風雨〉，梅艷芳有〈飛躍舞台〉、徐小鳳也大唱〈順流逆流〉，許冠傑則主唱了跟粉絲多年關係的〈珍惜〉等。〈明天〉是周啟生的作品，他更和盧永強一起參與寫詞，猶如一首給鍾鎮濤演唱會謝幕的感謝曲，不過留意這歌的人並不多。

充滿搖滾味道的 Goodbye! I Love You，改編自安全地帶大碟《安全地帶 V》的 Album Track〈どだい〉，由潘源良填詞。鍾鎮濤也不是首次主唱安全地帶的歌曲，兩年前便曾唱過改編〈恋の予感〉的〈迷離地帶〉。另一首日本改編歌〈情深未忘〉，採自松田良的 Close Your Eyes，由小美填詞，跟〈仍是那樣〉一樣，屬帶有激情旋律的歌曲。

千禧過後，許多歌手都出翻唱碟，甚至大唱自己的首本歌曲，包括鍾鎮濤在二○一七年推出的 A Better Bee；但在八十年代，這種風氣並不普及。這裏出現的〈今天我非常寂寞（1987）〉，本是溫拿年代的歌，雖然由鍾鎮濤主唱，但當時以溫拿名義出版。原版是配合電影《大家樂》劇情的插曲，有着濃

濃少男情懷的青澀氣息。十二年後的新版，多了一份成熟韻味，為這首黃霑作品帶來更耐聽的新面貌。同年，鍾鎮濤把溫拿時期主唱過的 4:55（Part Of The Game）翻唱為粵語版〈讓一切隨風〉，又是另一經典！

自《要是有緣》開始，監製一職就由葉廣權與鍾鎮濤一起擔任，每張專輯日趨成熟，可見兩人愈見默契。鍾鎮濤的唱片，從一九八五年《鍾鎮濤（淚之旅）》開始，在日本及香港兩地錄音，並引入日本音樂人編曲及作曲。《寂寞》專輯便經由鄧錫泉聯絡，在日本 Canyon（即 Pony Canyon 的前身）及日本 Polydor KK 的錄音室錄音；雖然部分仍是香港音樂人及 Dragon Studio 的製作，但是整張唱片的音色非常平衡，跟早期寶麗金暖和的音色比較，明顯已是另一個時代的出品了。

初聽鍾鎮濤，是在早期溫拿的年代，每當唱起 Sha-la-la-la-I-O-V-E love 或 Wynner's Theme，站在五人中間的B哥哥，高大威猛，簡直型爆。事實上那年頭他主唱的英文歌曲如 Over And Over、Sunshine Lover、4:55 (Part Of The Game) 及 Una Paloma Blanca 等，絕大部分到現在聽起來，都毫不失禮。由他主音的 The Things We Do For Love 更幾乎與原唱 10cc 樂隊幾可亂真。

踏入獨立單飛年代，他初期的〈閃閃星辰〉、〈不可以不想你〉或勵志的〈讓我坦蕩蕩〉都好聽，也有聽〈要是有緣〉、〈一段情〉等熱門歌曲，但我着實不太留意他。直到〈淚之旅〉的出現，着迷他的不舉 Remix 版，才從習慣性地聽譚詠麟，改到重新細聽鍾鎮濤的歌曲；剎那之間，〈痴心的一句〉、〈太多考驗〉和〈活在紀念中〉都很讓我痴迷。尤其〈我寂寞〉這類帶有藍調風格、根本不是主流的曲式，實在很少歌手會灌錄這類歌曲，還要是出自歌者的創作！往後的〈默然〉、〈害怕〉、〈浪漫小夜曲〉、〈魅幻〉及〈誠懇〉等，都是筆者 Walkman 不斷狂 Loop 的好歌，至於〈紅葉斜落我心寂寞時〉、〈甘心〉，那又是鍾鎮濤另一個年代了。

101 之選，只包括了鍾鎮濤一張專輯，其實並不公平，我在他眾多專輯中選來《寂寞》，來自於當年沉醉這專輯的回憶，我喜歡〈煙花〉、我喜歡〈仍是那樣〉，也喜歡〈絲線（默然 II）〉及〈今天我非常寂寞（1987）〉，首首都令我回味起初欣賞鍾鎮濤音樂才華的歲月。

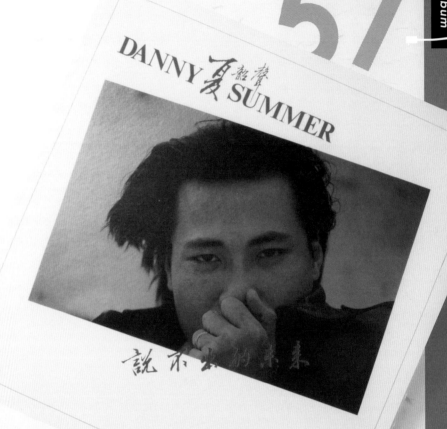

夏韶聲

說不出的未來

Info

出版商：WEA Records Ltd.　　監製：Danny Summer
出版年份：1988　　唱片編號：2292 55410-1

大碟

SIDE 1

01 鬥爭的邊界
[曲／詞：Lou Gramm／Bruce Turgon
中文詞：劉卓輝 編:The Boys] 3:36 OT: Ready
Or Not（Lou Gramm／1987／Atlantc）

02 迷惘都市
[曲／詞：矢沢永吉／西岡恭蔵／John
Bettis 中文詞：劉卓輝 編：Gary Tong（唐奕聰）] 4:54
OT: Tokyo Nights（矢沢永吉／1987／
Warner Brothers）

03 吸血婦人
[曲／詞：Michael Hutchence／Andrew
Farriss 中文詞：林振強 編：Gary Tong
（唐奕聰）] 3:29
OT: I Send A Message（INXS/1984/Atco）

04 妳是氫氣我是氧
[曲／詞：Miguel Bosé／Riccardo Giagni
中文詞：潘源良 編：Richard Yuen（袁卓繁）] 3:54
OT: Aire Soy（Miguel Bosé／1986/WEA）

05 Mr. Yes
[曲／詞：David Hinds 中文
詞：林振強 編：Tony Kiang（江港生）]3:13
OT:Stepping Out（Steel Pulse/1984/Elektra）

SIDE 2

01 說不出的未來
[曲／詞：李壽全／張大春 改編詞：
劉卓輝 編：Danny Summer（夏韶聲）／
Tommy Ho（鮑比達）] 6:20
OT: 未來的未來（李壽全／1985/ 滾石）

02 一瞬間的感覺
[曲／詞：Derry Grehan 中文詞：潘
源良 編：Richard Yuen（袁卓繁）] 4:22
OT: Take My Hand（Honeymoon
Suite／1985／Warner Brothers）

03 這是愛
[曲：林敏怡 詞：林敏驄 編：Tony A(盧東尼)] 4:08
OA: 泰迪羅賓（1981／Polydor）

04 My Friend
[曲：林慕德 詞：鄧志祥／李樹中 編：Danny
Summer（夏韶聲）／Tommy Ho] 3:21

八十年代中期，MuziKland 特別喜歡支持兩位男歌手，一位是盧冠廷，另一位是夏韶聲，幾乎每次都第一時間購買他們的新專輯，每張舊專輯也必定收藏，為細味細聽當中每一首歌曲。夏韶聲於一九八五年得獎、簽約華納，造就往後幾年的穩定發展期，每年都有新唱片，每張唱片都有我喜歡的精品。一九八七年推出了《夏韶聲 Collection》新曲＋精選後，想不到翌年的專輯《説不出的未來》，竟是他離開華納前的最後大碟。

《鬥爭的邊界》改編自美國搖滾歌手 Lou Gramm 的 Ready Or Not，由劉卓輝寫詞。美式搖擺風有點像 Bon Jovi，但夏韶聲的搖滾更具質感，更具魅力。這是為甚麼呢？當你細閱這歌的伴奏名單，會發現有 Richard Yuen、Peter Ng、Donald Ashley，根本就是 Chyna 樂隊，另有彈低音結他的江港生，他是夏韶聲早年 Visa Band 的成員。這歌很有主打歌的潛力，然而因為夏韶聲前一年在名人奧運音樂會唱過，又因唱片延期出版，加上沒有宣傳跟進而作罷。

〈迷惘都市〉改編自日本音樂作品，很重敲擊節

奏，有 Peter Ng 超棒的結他 Solo，為整首歌注入很辛辣的氣息，這歌寫盡了都市人麻木的生活，跟〈說不出的未來〉同是劉卓輝的傑作。

〈說不出的未來〉本是台灣著名製作人李壽全的歌曲，他從金韻獎就開始製作校園民歌唱片，其中李建復〈龍的傳人〉更是他得意之作，後來他在飛碟唱片捧紅了蘇芮、王傑等人。早期推出過非常叫好的個人唱片《未來的未來》EP 及《八又二分之一》專輯，而〈說不出的未來〉就是〈未來的未來〉的粵語版，這也是劉卓輝發表的第一首詞作。據筆者記憶，當年看過一些報刊訪問，劉卓輝非常崇拜李壽全，聞說他要推出粵語唱片，所以就為〈說不出的未來〉花盡心機填上粵語歌詞，豈料這個案子沒有真的出現，歌曲卻落在夏韶聲的唱片中。夏韶聲跟 Muzikland 提及這首歌時，卻更正了我對此曲的印象，話說劉卓輝把李壽全這首歌改寫了歌詞參加電台比賽，勝出的作品將會由歌星灌錄唱片。然而劉卓輝贏了比賽，卻沒有人唱這歌，最後輾轉落在夏韶聲手裏，認為適合自己主唱，就灌錄了，而兩人早在數年前，在 IC Records

老闆張景謙的圈子認識。長達六分二十秒的歌曲，根本不需要幻想獲得電台播放率，但一首音樂鋪排好的作品，在唱片封底又特別印上紅字點題，種種都是吸引 Muzikland 注意的因素。長長的歌曲，很容易令人發悶；但鋪排得宜，會令人的情緒跟着音樂走，更有令人意猶未盡之感。

〈說不出的未來〉實在是筆者心水之作，或許因為當年實在太沉迷夏韶聲的歌曲了。一九八八年的描述，或者對筆者而言，只是一種感覺，但放眼於今天，就成為了香港人的經歷。在歌詞紙封面，再一次以紅字標記着〈說不出的未來〉，紅字下有一句：For My Admiration To Martin Lee。不過，年前筆者訪問夏韶聲時，他說對此感覺跟當年已不一樣了，他強調這歌不止為一人而唱，他是關心社會，為着整個社會氣氛而唱的。據當年的報刊報道，唱片公司送交了一個三分多鐘的版本給電台播放，不過仍幫不了歌曲取得流行榜成績。

〈吸血婦人〉屬一首很電子的搖滾歌曲，改編自澳洲樂隊 INXS 的上榜單曲，林振強以生動的筆觸，

描述著一個拜金女人在丈夫身上的壓榨。同由林振強執筆的，還有改編自一首黑人組合的 Reggae 歌曲，事事 Say Yes，為了達到目的而擦鞋，放眼今天的社會，仍然形容得十分貼切。據當年的剪報，這首歌也是特別送給 Martin lee 的，到底他是何許人呢？

由潘源良寫詞的作品有兩首，均是改編歌。〈妳是氫氣我是氧〉翻唱自西班牙歌曲，並由夏韶聲當時的太太 Ana Maria Toledo 合音，這位智利女人也為丈夫挑選了 Mr. Yes。飄逸的曲風，洋溢着甜蜜，保留那一段西班牙文歌詞，更是引得筆者禁不住學唱：Aire soy y al aire / El viento no / el viento / el viento no⋯⋯〈一瞬間的感覺〉是另一首精采之作，如果有說不出的未來，那會否是接下來那瞬間的感覺？雖然有伴奏音樂，但主唱部分幾乎是一種清唱的發揮，及後再轉為極高音，是一首很具挑戰的高難度之作。

〈這是愛〉原是泰迪羅賓為電影《胡越的故事》主唱的插曲，據他的傳記，這也是林敏怡第一首發表的詞作。夏韶聲因前一年被邀請參與林敏怡傾城之夜音樂會演唱此曲，覺得非常適合自己，於是由盧東尼重新編曲，灌錄為唱片。泰迪羅賓的版本有點像講故事的人，夏韶聲的新版則唱出曲中人的苦澀味，兩個版本均各具特色。夏韶聲的新版，換來樂迷不錯的反應，在商台流行榜取得第五位。

最後一首歌 My Friend 原是時間廊錶行的廣告歌，原歌詞是：「永遠向前／永不停步／尋求理想／終於達到／陪伴着你站一線／爭取一分一秒／時間第一／City Chain」。此曲由林慕德作曲，但夏韶聲記得當時是一起坐在鋼琴邊哼出來的，是為廣告而作，後來廣告成功了，再延伸一段副歌而成。唱片版以 Studio live 形式錄音，用鋼琴配上 Slide Guitar 及 Fretless Bass 作伴奏，和着夏韶聲近乎清唱的歌聲，使得整首歌曲變成一首很藍調怨曲作品，非常特別！寫詞的鄧志祥是廣告人，至於另一位作詞者李樹中，於一九九二年被委任時間廊鐘錶有限公司的董事。

當年筆者很喜歡夏韶聲，沒想到幾十年後有機會跟他訪談他的唱片，他實在提供了許多寶貴的資料及想法。在訪問中，他提及自己製作唱片的態度及對 Rock n Roll 的想法，令我更了解他對音樂的執着及嚴謹，他常以音樂唱出社會的狀況及面對的問題。據他的回憶，他跟陳百強同期出道，唱片公司自然是選擇捧一個靚仔，至於留着長長頭髮的他，唱片公司也很難力捧，連電台也少播他的歌。過去許多人以為他是難搞的人，所以只好不斷轉換唱片公司，但他透露其實許多唱片公司都是以試試看的心態來幫他出唱片，結果是一張、兩張就沒有下文了。至於華納時期，他是高層 Paul Ewing（現在是美國爵士歌手 Gregory Porter 的經理人）所簽，所以當 Paul Ewing 離開，他也自然告別華納，但不代表就此交惡，因為事後一些唱片都是交給他們發行的，這就是一個證明。他感謝過去的每家唱片公司，儘管當中有些只是試用他，但肯為他花錢出唱片的，他都很感謝。

精采的唱片，歌曲貴精不貴多，只有九首歌的

《説不出的未來》專輯，便是一個很好的例子。當年無論在家，或出外帶着 Walkman，都是反覆地聽着這張專輯，同期更乾脆錄了一盒九十分鐘的卡帶，滿滿夏韶聲的精選歌曲。《鬥爭的邊界》抒發我失戀後的怒氣、《一瞬間的感覺》猶如唱出我説不出來的傷痛、不要談《説不出的未來》那麼宏觀地面對九七，〈迷惘都市〉裏的我其實連自己的未來也説不出來，眼前最需要是 My Friend，〈妳是氫氣我是氧〉更呼出我對戀愛的憧憬。

寫這張專輯，令我勾起了許多舊回憶，就如一面鏡子，面對當年的我，比對今天的自己。當年還未知將來的社會會如何，豈料今天迷惘竟會籠罩着香港，年紀已一把的 Muzikland，自然感概良多！

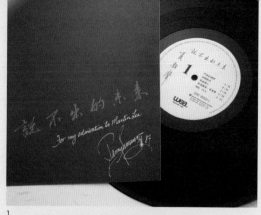

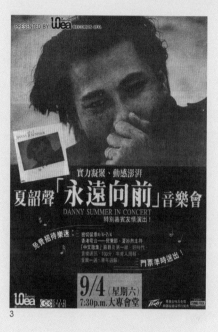

1、2
《説不出的未來》專輯是於 1988 年推出，那年
頭華納旗下有許多實力派歌手，夏韶聲鐵定是其
中一位。手寫的歌詞，有滿滿的親切感。

3
根據唱片廣告，原來 1988 年 4 月 9 日夏韶聲
在大專會堂開了一場永遠向前音樂會。

4
在樂迷心目中很棒的唱片，未必等於唱片公司也
有同樣看法。筆者曾因為唱盤壞了而與這張唱片
失聯，後來僅靠精選 CD 來與部分歌曲再相遇。
等待二十四年，終於等到這專輯首度以 CD 曝光。

幕後製作人員名單

Info

Keyboard：Richard Yuen（A1）/ Gary Tong（A5）/ Tony A（B3）

Guitar：Peter Ng（A1,B3）/ Tommy Ho（A3,A5,B1,B3）

Acoustic Slide Guitar：Gary Cheung（B4）

Bass：Tony Kiang（A1,A5,B1,B3）

Fretless Bass：Jr. Carpio（B4）

Additional Bass Dubbing：Tony Kiang（A3）

Drums：Donald Ashley（A1,A5）/ Johnny "Boy" Abraham（A5,B1,B3）

Percussion：Johnny "Boy" Abraham（A5）

Piano：Anthony Sun（B1,B4）

Organ：Gary Tong（B1）

Harmonica：Dave Packer（B1）

Instruments Programming：Gary Tong（A2,A3）/ Richard Yuen（A4）

Voice Introduction：Dale Wilson（B4）

Backing Voices：Joe Tang（A1,A2,A5,B1）/ Tommy Ho（A1,A2,A5,B1）/ Danny Summer（A1,A3,A5,B1,B2）/ Michelle Wong（A2,B1）/ Joseph Chow（A2）/ Ana Maria Toledo（A4）/ Eddie Ng（B1）/周少君（B1）

Noises：Friends In The Studio（B4）

Musicians Co-ordinator：Tommy Ho

Recorded & Mixed At：Studio "A" Oct-Nov,1987

Recorded Engineer：David Ling Jr. / Philip Kwok

Concept & Design by：Danny Summer

Photo by：Ana Maria Toledo

Graphic by：John Lau（Lau's Studio）

All Songs Mixed by：David Ling Jr. except "My Friend" by Philips Kwok

但願

人長久

盧
冠
廷

EMI

盧冠廷

但願人長久

Info

出版商：EMI (Hong Kong) Ltd.
出版年份：1988

監製：盧冠廷／樓恩奇
唱片編號：FH10050

混音：樓恩奇
錄音：樓恩奇／余仲輝
鼓：陳偉強、張健波、Nick
結他：Do Dong／Peter Ng／
Joey
低音結他：單立文／Rudy／
Tony Gan
琴鍵：Chris Babida／杜自持／
Danny／黃良昇／唐奕聰

Sequencer Programmer：唐奕
聰／Donald Ashley
和音：馮文傑／譚錫禧／周小君／
袁麗嫦／Anna／高紅玫／張偉
文
口琴：David Packer
策劃：葉鏡球
美術指導：鄧昭瑩／康少範
攝影：黃楚喬

大碟

SIDE A

01　但願人長久
[曲：盧冠廷 詞：唐書琛 編：Chris Babida（鮑比達）] 3:18

02　時間變變變
[曲：盧冠廷 詞：唐書琛 編：Joey Villanueva] 4:06

03　多啲多啲 Boogie Woogie
[曲／編：顧嘉煇 詞：盧永強] 2:55

04　六日戰士
[曲：盧冠廷 詞：小美（梁美薇）編：Donald Ashley] 4:30

05　流芳頌
[曲：盧冠廷 詞：潘源良 編：顧嘉煇] 3:07

SIDE B

01　漣漪心事
[曲：盧冠廷 詞：唐書琛 編：Danny Chung] 3:13

02　驚世嬌娃
[曲／詞：Traditional（adapted by Ritchie Valens）中文詞：潘偉源 編：Joey Villanueva] 2:48
OT: La Bamba（Ritchie Valens／1959／Del-Fi）

03　人之初
[曲：盧冠廷 詞：樓恩奇 編：Danny] 4:26

04　愛心手臂
[曲／詞：Michael Clark／John Bettis 中文詞：陳嘉國 編：Chris Babida（鮑比達）] 3:45
OT: Slow Hand（The Pointer Sisters／1981／Planet）

05　暫留居 （電影《大行動》主題曲）
[曲：盧冠廷 詞：唐書琛 編：Joey Villanueva] 4:02

一九八六年《陪着你走》出版，盧冠廷（Lowell）與同公司 EMI 的關正傑及區瑞強合唱了一首資訊博覽主題曲〈蚌的啟示〉，這歌當時非常流行，經常能在電視聽到，使得 Lowell 進一步為大眾認識。然而兩年後，他才推出全新專輯《但願人長久》。翻查一下，原來那兩年，他至少拍了六部電影及替一部電影配樂，非常忙碌。

那年，友人知道我很喜歡盧冠廷的歌曲，說他有一首新的派台歌〈但願人長久〉，她談到眉飛色舞，拼命介紹歌詞如何如何棒，旋律如何如何動聽，我一臉惘然，後來歌都未聽過，就立刻買來唱片。結果，她的推介沒錯！〈但願人長久〉確是一首好歌，也切合我當時的心情。

《但願人長久》專輯收錄了十首歌曲，當中有兩首改編歌，值得注意是他首次灌錄其他本地創作人的作品──這首顧嘉煇的〈多啲多啲 Boogie Woogie〉更令人意外沒跟劇集拉上關係，只是一首滑稽歌曲，其餘七首均是 Lowell 的作品。

我得坦白說，〈多啲多啲 Boogie Woogie〉及

香港流行音樂專輯 101．第二部

改編歌〈驚世嬌娃〉我都不喜歡。香港樂壇踏入八十年代中期，已鮮見一些口語化的廣東歌詞。這兩首俏皮歌，雖然與盧冠廷拍喜劇電影的惹笑形象相配，但歌路卻跟樂壇潮流逆流而上，像回到七十年代許冠傑式的「鬼馬歌」。〈驚世嬌娃〉原是英年早逝的美國歌手 Ritchie Valens 的代表作，由傳統民謠改編，一九八七年一部以他生平為骨幹故事的電影用了此曲，使它再次流行。歌中提及 TVB 藝員余慕蓮「Oh Zo 慕蓮，驚世嬌娃」，平心而論，她不算醜，不過電視台總愛找她扮超齡醜女，彷彿把余慕蓮跟貌醜掛鈎，實在替她不值。

記憶中〈但願人長久〉與〈人之初〉都是主打歌，前者既是香港電台中文歌曲龍虎榜冠軍歌，也是商台吋叱樂壇流行榜得獎歌，然而筆者更喜歡其他 Side Track 如〈時間變變變〉、〈流芳頌〉、〈漣漪心事〉、〈愛心手臂〉及〈暫留居〉等。填詞方面，這一次有小美、潘源良、樓恩奇及陳嘉國加入行列，這時香港絕大部分填詞人已跟盧冠廷合作過了。至於編曲方面，新加入的有顧嘉煇、Donald Ashley（前 Chyna

樂團的鼓手）及 Danny Chung（鍾定一）。

當大家以為〈但願人長久〉講的是感情，原來寫的是寫盧冠廷過世的愛犬，實在令人意外。〈人之初〉蘊含人生哲理，縱使在困苦中，還需「望向高處自有盼望」。〈時間變變變〉帶來絲絲的想念，與〈漣漪心事〉相似，同是唐書琛的詞作，不曉得是沐浴在甜蜜感情中，還是也在說盧氏夫婦的愛犬？不好意思！多年後了解到〈但願人長久〉的真相，難免使我的想法複雜了。

〈六日戰士〉談及天天面對現實世界的內心掙扎，因不情願面對虛假世界而扭曲自己，內心矛盾，苦了六日，到星期日可暫時放下爭戰，喘息一下嗎？〈流芳頌〉講一個平凡的公務員，平步青雲慢慢爬上，回頭一望，才知人生失去那麼多？把這放在我們的人生，若過了大半生，又會否給自己一個反省機會？很喜歡〈愛心手臂〉的主題，不單因為筆者是基督徒，而是因為當中的一個美好人生信念，就像 Louis Armstrong 的 What A Wonderful World 一樣，世界是否美麗，在於你對事物的看法。其實，若人與

1

2

3

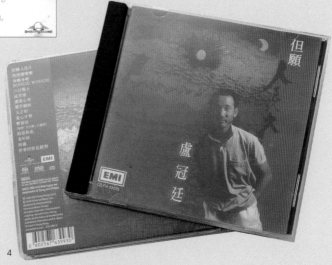

4

1

簡單設計的黑白歌詞紙，着重實用性。

2

後期 EMI 唱片的 Generic 碟芯，跟八十年代早期 EMI 字樣佔據一半碟芯的設計不一樣。

3

隨唱片附送冰淇淋優惠券，音樂記錄當時民生，唱片的週邊產品也會，有誰吃過這牌子的冰淇淋？

4

EMI 在推出 CD 版時，加入了四首 Bonus Tracks；2018 年環球推出 SACD 時，也跟隨了原 CD 曲目。

人之間懂得彼此關心，這世界會更美好，我們是有能力的！〈暫留居〉是電影《大行動》的主題曲，隱約感覺歌詞有受到電影內容影響，但翻查資料卻未見這部電影，然而這不重要，因為也是我心愛的歌曲之一。

這專輯由盧冠廷與樓恩奇監製，專輯中的文案已轉為加入樂手資料，讓樂迷由單從聽歌，轉到對幕後創作人多些了解，現在可從樂師的資料更清楚製作班底，筆者也是從這時開始留意這些資料的。參與這張專輯的樂師有許多，除了新晉的太極樂隊成員外，其他都是入行多年的監製、Band Leader 或樂隊成員，囊括了功力深厚的樂隊 Chyna 及 Blue Jeans 等。當時的歌曲不是單一倚靠電腦 Programming 製作，樂師都是經驗豐富的，彈奏及編曲經過長時間在經驗中醞釀出來。

比較一下，近代好些創作人，寫了一首歌曲給巨星唱，還未算是大熱流行之作，就走到幕前做 Singer-Song Writer，經驗不足又唱功幼嫩，試問歌曲又怎會好聽呢？常聽友人推介說這位那位新晉歌

手算是不錯的了，可惜每次帶着希望去試聽，換來的失望更大。過去的作品從歌星到創作，甚至幕後班底，水準都那麼高，這叫人怎樣欣賞現今的歌曲呢？MuziKland 曾有機會訪問盧冠廷，原來他自外國賣唱、參加創作比賽、計劃回流香港發展、等待時機到簽約 EMI，一直奮鬥多年。他的成功，不單憑天份才華，更是經過千辛萬苦的努力，還需夠運氣等待一個時機，他的成名得來不易。

《但願人長久》於一九八八年出版，是黑膠／卡帶／CD 年代的專輯，CD 版加入了四首《陪着你走》專輯的歌曲，更特別收錄了獨唱版的〈陪着你走〉，這是唱片公司為推廣比唱片售價昂貴一點五倍的 CD 的銷售手法，當時本地唱片售價約四十元。

論盧冠廷的專輯，我覺得超水準之作必屬《一九八九》，但那張專輯實太沉重了，如果計旋律動聽又能觸動我心靈的，還是《但願人長久》。這張專輯工三歌不多，也未有突顯盧冠廷風格的音樂，但我卻情有獨鍾。當時，筆者正值感情失意之時，對於恒久的愛情、美好人生，或是人際關係都產生疑惑，這張專輯的歌曲，正好填補筆者心靈上的需要。上佳的歌曲，不單是商業上取得的成就，個人認為更重要是能否觸動人心；能令人悸動的歌曲不一定大熱，卻能在心坎中留下重要位置。

盧冠廷是 Muzikland 非常喜愛的創作歌手，要選最喜歡的專輯，我實會患上選擇困難症，但《但願人長久》專輯絕對是不用多加考慮，因為它在我人生中留下重要痕跡！

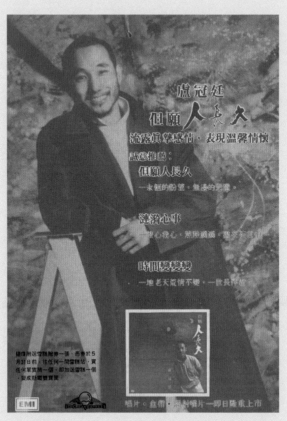

1988 年盧冠廷《但願人長久》唱片廣告海報。

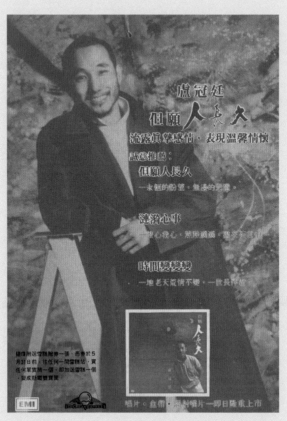

盧冠廷

060
061

但願人長久

59

秋色

陳慧嫻
秋色

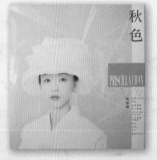

Info

出版商：Polygram Records
Ltd., Hong Kong

出版年份：1988

錄音 / 混音：區丁玉
經理人：法利安製作公司
封套設計：Jackson Tang
封套美術製作：Ahmmcom Ltd.
攝影：Holy
美術指導：Jackson Tang

監製：區丁玉
唱片編號：837 156-1

化妝：Christina
形象指導：趙潤勤
Digital Mixing & Mastering

1988

大碟

SIDE A

01　地球大追蹤
[曲／詞：Mory Kanté 中文詞：林敏驄 編：
Richard Yuen（袁卓繁）] 3:16
OT: Yéké yéké（Mory Kanté/1987/Barclay）

02　可否
[曲／詞：Brigitte Nielsen ／ Christian De
Walden ／ Steve Singer 中文詞：潘源良 編：
杜自持] 4:23
OT: Maybe（Brigitte Nielsen ／ 1988 ／ Carrere）

03　凌晨舊戲
[曲／詞：Marilyn McLeod ／ Darryl K.
Roberts 中文詞：陳少琪 編：盧東尼] 4:28
OT: What's Going On Inside Your Head?
（Pepsi & Shirlie ／ 1986 ／ Polydor）

04　夜半驚魂
[曲／詞：Michael Korgen（馬飼野康二）／
三浦德子 中文詞：陳少琪 編：周啟生] 3:58
OT: Everynight（石川秀美 ／ 1988 ／ RCA）

05　Joe Le Taxi（新混音版）
[曲／詞：Franck Langolff ／ Étienne Roda-
Gil 中文詞：陳少琪 編：盧東尼] 3:10
OT: Joe le taxi（Vanessa Paradis/1988/Polydor）

SIDE B

01　人生何處不相逢
[曲／編：羅大佑 詞：簡寧（劉毓華）] 3:50

02　秋色
[曲／詞：久石讓 ／ 真名杏樹 中文詞：小
美（梁美薇）編：杜自持] 4:28
OT: クレヨン'S HILL へつれてって（立
花理佐 ／ 1987 ／ Toshiba EMI）

03　大情人
[曲／編：盧東尼 詞：潘偉源] 2:54

04　印心
[曲／詞：小林明子 中文詞：黃真 編：盧
東尼] 4:46
OT: Helpless（小林明子 ／ 1988 ／ Fun
House）

05　幾時再見
[曲／詞：Kenneth Gamble ／ Leon Huff
中文詞：潘源良 編：盧東尼] 3:10
OT: When Will I See You Again（Three
Degrees ／ 1973 ／ Philadelphia）

八十年代末，是許多歌手離開樂壇的年代。早在一九八八年有陳慧嫻說要離開樂壇遠赴外國求學，往後有張國榮（一九八九）、梅艷芳（一九九〇）及許冠傑（一九九二）宣佈不再領取獎項或退出樂壇，似是要在自己事業巔峰時來一個終結作紀念。故此，當一九八八年陳慧嫻推出《秋色》專輯時，一首〈幾時再見〉讓 Muziakland 以為這就是她的告別曲。

《秋色》專輯於一九八八年十月推出，由區丁玉監製打造，主打歌竟達六首之多，實際上整張專輯十首歌曲可聽性都很高。

Joe le Taxi 可說是第一首主打，然而它在七月已推出，是延續大碟《嫻情》的《陳慧嫻 Remix》12"EP內的新歌。當年很流行為專輯中的快歌重新混音，陳慧嫻從《反叛 b/w 跳舞街》Remix Single 開始，後有《貪、貪、貪》，至《嫻情》專輯內的兩首快歌〈不住怨婦街〉及〈不羈戀人〉，因流行榜成績普通，當推出重新混音 EP 時，刻意加入全新歌曲 Joe Le Taxi 作主打，並兼備 Radio Version 及 Instrumental Version。「電台版」跟《秋色》內的新混音版本分

別在於，後者多了幾秒停車關門聲效。此曲改編自法國女歌手 Vanessa Paradis 在十六歲時的出道單曲，不單在香港電台排行榜成冠，商台及 TVB 勁歌金曲也取得亞軍，個人認為慧嫻的版本比原曲出色得多了。雖然八十年代被喻為改編歌氾濫期，但實際上在許多音樂人及歌手的努力下，香港確有不少比原版出色的改編，跟八十年代初照抄照搬的時期，已不可同日而語。

〈幾時再見 ?!〉原曲是一九七四年美國三人女子組合 The Three Degrees 的冠軍歌，雖然潘源良的歌詞同樣講離別，不過盧東尼的編曲卻近似一九八三年 Hi-NRG 女歌手 Magda Layna 的跳舞版，為即將離別減少了傷感的愁緒。反倒收錄在稍後推出的 Priscilla Remix 12" EP 的 Airport Mix 慢版，才着重了依依不捨之情。

〈人生何處不相逢〉由羅大佑作曲，或許因為他是台灣音樂人，故此在台灣發跡的香港歌手周華健於當地推出國語版〈最真的夢〉時，慧嫻的版本恍似是改編。又或許當時屬一曲兩賣，但時間上周氏的

版本稍遲一個月推出。前者由羅大佑親自編曲並彈奏 Keyboard，而後者則由羅大佑和洪艾倫共同編曲。〈人生何處不相逢〉理應屬原曲，它是慧嫻繼〈傻女〉後另一首橫掃香港電台、商業電台及 TVB 三台流行榜的冠軍歌。羅大佑之後於一九九五年製作了羅大佑與 OK 合唱團的台語版〈十八姑娘〉。

〈凌晨舊戲〉改編自 Pepsi & Shirlie 的 What's Going On Inside Your Head，該英國二人女子組合只屬曇花一現，因在 Wham! 樂隊的 Wake Me Up Before You Go Go 合音而被發掘，出道歌曲 Heartache（被林憶蓮改編為〈灰色〉）屬商業味很濃的舞曲，但同專輯內的這首 Side Track 更耐聽，亦因陳慧嫻唱了改編版而為香港樂迷熟悉，當然也因為寶麗金不時將其收錄在一些原曲精選中，以作更廣泛的推廣所致。〈凌晨舊戲〉與 Joe Le Taxi 於二十七年後，再由慧嫻翻唱，收錄在 Evolve 專輯中，可惜迴響不大。

〈可否〉改編自荷蘭歌手 Brigite Nielsen 首張專輯的主打單曲，由潘源良填詞，在激情的旋律中散發

1

3

4

1
有了這張隨唱片附送的全身照片,才曉得整襲服裝的全貌;不過這張照片沒有隨 CD 附送。

2
整個唱片設計主要使用兩張陳慧嫻照片,但已經給人對這張專輯留下深刻印象;歌詞紙設計特別。

3
經典的 Polydor 碟芯設計。

4
《秋色》唱片廣告。

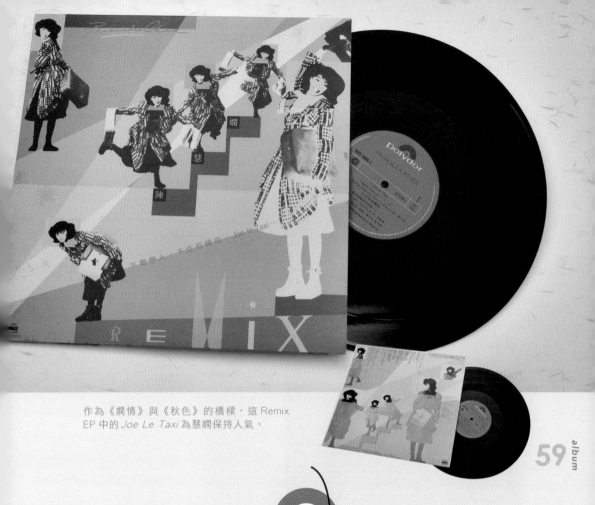

作為《嫻情》與《秋色》的橋樑，這 Remix
EP 中的 *Joe Le Taxi* 為慧嫻保持人氣。

EP

SIDE A

01 Joe Le Taxi（Radio Version）
［曲／詞：Franck Langolff ／ É tienne
Roda-Gil 中文詞：陳少琪 編：盧東尼］3:28
OT: Joe Le Taxi（Vanessa Paradis ／ 1988
／ Polydor）

02 不住怨婦街（露天演唱會混音版）
［曲／詞：Brigitte Nielsen ／ Christian De
Walden ／ Steve Singer 中文詞：林振強 編：
Richard Yuen（袁卓繁）］4:17
OT: Do You Still Want Me（V é ronique
B é liveau ／ 1987 ／ A&M）

出版商：Polygram Records Ltd., Hong Kong
出版年份：1988
監製：區丁玉
唱片編號：835 689-1

SIDE B

01 不羈戀人（認真版本）［曲／詞：
Lawrence Anthony Weir ／ Troy Kent
Johnson 中文詞：簡寧（劉毓華） 編：徐
日勤］4:56
OT: Get Out Of My Life（Lady Lily ／
1987 ／ Global）

02 Joe Le Taxi （Instrumental Version）
［曲／詞：Franck Langolff ／ É tienne
Roda-Gil 中文詞：陳少琪 編：盧東尼］3:22
OT: Joe Le Taxi（Vanessa Paradis ／
1988 ／ Polydor）

混音：區丁玉／黃子榮
Cover Design: Eunice Chan / Ahmmcom Ltd.
Digital Mixing & Mastering

分手傷感，跟〈凌晨舊戲〉一樣，都是不屬當時香港主流的曲式，卻非常動聽，甚至可用來作主打的作品。

〈夜半驚魂〉原是日本歌手石川秀美的細碟歌，屬很口香糖的偶像曲式，類似的東洋偶像歌，還有〈大情人〉。雖然周啟生的編曲跟原曲很相近，但他音樂細節更豐富，加上寶麗金上佳的錄音，使得〈夜半驚魂〉成為一首水準上佳之作。本來 TVB 計劃為此曲拍攝 MV，而且屬意當時尚未有知名度的郭富城擔任男角，可惜陳慧嫻因身體不適而作罷。同年新秀歌手江欣燕也唱了中文版 Everynight，儘管在 TVB 曾作主打，但鮮有人記得。編曲、填詞、錄音及演繹任何一個環節失準或提升，都可左右一首歌曲的命運。

另一例子是〈地球大追蹤〉，原作〈Yé kè yé kè〉連歌名也奇怪，林敏驄的詞也不減原曲的趣怪，但經 Richard Yuen 改編後，卻成為一首比原曲節奏更緊湊的歌曲。記憶中當時有一個張偉文的雜誌訪問，他被問到有哪首很滿意的合音歌曲，他即直指陳慧嫻告別演唱會中演唱的〈地球大追蹤〉，不管是

唱片或演唱會，他都是參與合音的其中一人。此曲在 Priscilla Remix 12" EP 中再次出現了 African Dance 版本；戴着 Headphone 感受聲音兩邊走，好玩之處又比原碟版本再提升一層，那是 MuzikLand 最享受寶麗金編曲／錄音的年代。

〈秋色〉雖是專輯的標題歌，卻沒被挑為主打，這情形確實少見，或許因為專輯中精采之作實在太多了，反正不宣傳都會受注意，這可讓出一個機會去打造多一首主打，但這首抒情之作，卻跟專輯的慧嫻形象很 Match，兩者互相輝映，造就筆者幾十年來深刻的記憶。

日本歌手小林明子最為港人熟識的歌曲，首屬〈におちて Fall in love〉，即張國榮及陳潔靈合唱的〈誰令你心痴〉原曲。她被香港歌手改編的歌曲數量不少，只是大家都沒注意而已，包括了張國榮的〈迷惑我〉、陳潔靈的〈愛的賬單〉和〈可曾記起〉、蔡齡齡的〈都市情懷〉、陳美玲的〈心中的他〉及陳慧嫻的〈印心〉；〈印心〉雖屬 Side Track，但《秋色》推出時，已得到樂評人注意。

雖然陳慧嫻初出道，Muzikland 已開始聽她的歌曲，但《秋色》卻是筆者第一張購買的慧嫻專輯，而且是直接購買CD。八十年代雖是香港樂壇黃金年代，但我得說只有三幾首歌上耳的專輯也多的是。然而，這張白金銷量的《秋色》，搶耳作品極多，幾乎都是初聽就會喜歡的作品，剩下幾首慢熱的 Side Track，也因常常把 CD 從頭聽到尾播放而逐漸受落，這大概也歸功於她當時的監製男友區丁玉特別用心選曲打造。慧嫻因合約屆滿將離港求學，成了樂迷超關心的話題，唱片公司遂緊接為她推出多張唱片。從延續《嫻情》的 Remix EP，先發表下張專輯的新歌，再從《秋色》打造另一張 Remix EP，復又接上告別專輯《永遠是你的朋友》及演唱會大碟，另同時配合唱片公司製作方向，拍攝原人原聲 MV；既推出 CD Video，又有 ID Karaoke，她的音樂產品一浪接一浪推出，人氣如火箭般飆升。Muzikland 也就從《秋色》開始追隨她，除了把過去舊專輯的 CD 也補購回來，每張新專輯也第一時間購買，直至如今！

幕後製作人員名單

Info

Computer Programming：Richard Yuen（A1, A3）/ Andrew Tuason（A2, A4）/ Tony A（A5）

Guitar：Joey（A1, A2, A3, A4, A5, B2）/ Itami Masahiro（B3, B5）

Bass：鯨仔（A2, A4, B1, B2）/ 區丁玉（A5, B4）/ Chiharu Mikuzuki（B3, B5）/ Itami Mashiro（B4）

Percussion：Donald Ashley（A5）

Saxophone：Ding Bas Bas（A5）

Keyboard：羅大佑（B1）/ Andrew Tuason（B2）/ Tony A（B3, B4, B5）/ Masanori Iwasaki（B3, B4, B5）

Drums：波仔（B1, B2）/ Atsuo Okamoto（B4）

Tom Fill-In：區丁玉（B1）

Strings：熊宏亮（B2）

Violin Solo：黃偉明（B2）

Synth Programming：Keichi Toriyama（B3, B5）

Chorus：Nancy（A1, A2, A3, A4, B1, B2, B3, B4, B5）/ May（A1, A3, B3, B4, B5）/ 小君（A1, A3, A5, B1, B2, B3）/ Priscilla（A1, A3, B4, B5）/ 張偉文（A1, A3, A5, B1, B2, B3）/ Albert（A1, A3）/ George A1, A2, A3, A4）/ Sarah（A2, A4, B4）/ 禧（A2, A4, A5, B1, B3）/ Anna（A5, B2）/ Jo Jo（B1, B4, B5）/ Patrick（B2）/ 胡啟榮（B4）/ 楊國華（B5）/ 盧維昌（B5）

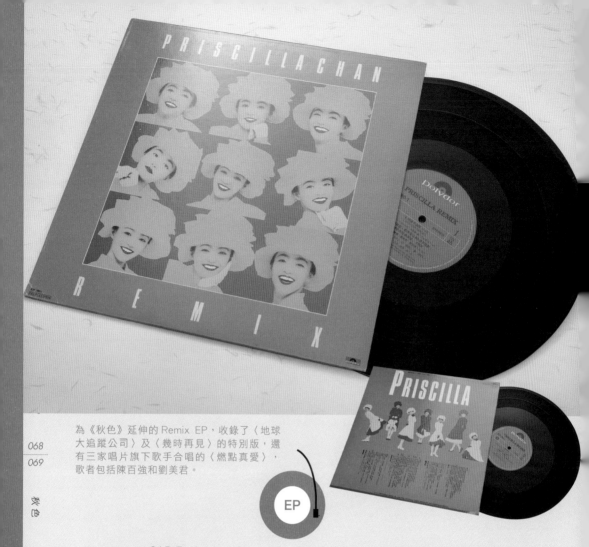

為《秋色》延伸的 Remix EP，收錄了〈地球
大追蹤公司〉及〈幾時再見〉的特別版，還
有三家唱片旗下歌手合唱的〈燃點真愛〉，
歌者包括陳百強和劉美君。

EP

SIDE A

01 地球大追蹤（African Dance）
[曲 / 詞：Mory Kanté 中文詞：林敏驄 編：
Richard Yuen（袁卓繁）] 4:00
OT: Yéké yéké（Mory Kanté / 1987 /
Barclay）

02 燃點真愛（香港電台60週年歌劇《神
奇旅程樂穿梭》主題曲）（陳百強、
陳慧嫻、劉美君合唱）
[曲：陳百強 / 周啟生 詞：鄭國江 編：周
啟生] 4:32

出版商：Polygram Records Ltd., Hong Kong
出版年份：1988
監製 / 混音 / 錄音：區丁玉
唱片編號：837 780-1
經理人：法利安製作公司
攝影：Holly

SIDE B

01 幾時再見（Airport Mix）
[曲 / 詞：Kenneth Gamble / Leon Huff
中文詞：潘源良 編：盧東尼] 4:30
OT: When Will I See You Again（Three
Degrees / 1973 / Philadelphia）

02 傻女（伴唱版）
[曲 / 詞：Las Diego 中文詞：林振強 編：
盧東尼] 3:48
OT: La Loca（Maria Conchita Alonso /
1984 / A&M）

封套設計：Mirnda Lai / Ahmmcom Ltd.
化粧：Christina
形像指導：趙潤勤
鳴謝：陳百強(DMI) / 劉美君(現代唱片公司) 合唱〈燃
點真愛〉

Digital Mixing & Mastering

杜德偉

忘情號

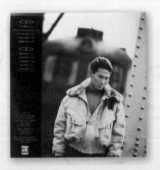

Info

出版商：華星娛樂有限公司

出版年份：1988

監製：徐日勤

唱片編號：CAL-13-1075

錄音：David Ling, Jr / Philip Kwok

混音：徐日勤/ David Ling, Jr

美術指導/封面意念及設計：
Alone Chan

攝影：Jackie Wan

形象顧問：John Hau

大碟

SIDE A

01　忘情號
[曲／編：徐日勤 詞：林夕] 4:53

02　Prove Your Love
[曲／詞：Seth Swirsky／Arnie Roman 中文詞：潘偉源 編：徐日勤] 3:07
OT：Prove Your Love（Taylor Dayne／1987／Arista）

03　不必對不起
[曲／詞：Elton John／Bernie Taupin 中文詞：潘偉源 編：徐日勤] 3:33
OT: Sorry Seems To Be the Hardest Word（Elton John／1976／MCA）

04　無心去愛
[曲／編：徐日勤 詞：潘源良] 4:08

05　離家出走
[曲：倫永亮 詞：因葵（陸謙遊） 編：Farbio Carli（花比傲）] 3:35

SIDE B

01　是誰幼稚
[曲／詞：Salvatore Cutugno（Toto Cutugno）中文詞：林夕 編：徐日勤] 4:08
OT: Emozioni（Toto Cutugno／1988／EMI）

02　永遠作伴
[曲／詞：Maurizio Bassi／James McShane 中文詞：林夕 編：徐日勤] 5:18
OT: Survivor In Love（Baltimora／1987／EMI）

03　一分鐘的愛
[曲：Farbio Carli（花比傲）詞：陳少琪 編：Farbio Carli（花比傲）] 3:36

04　算了吧
[曲／編：徐日勤 詞：因葵（陸謙遊）] 3:24

05　末代天師（無綫電視劇《末代天師》主題曲）
[曲：黎小田 詞：黎彼得 編：趙增熹] 2:28

忘情號

●杜德偉於一九八五年的新秀歌唱大賽，以美國黑人歌手 Lionel Richie 歌曲 *Hello* 奪得金獎，隨即簽約華星唱片而晉身樂壇。翌年與幾位同屆得獎新秀蘇永康、林楚麒和莫鎮賢，共同推出《華星新秀新節奏》合輯；首支主打歌〈留住這時情〉走溫馨抒情路線，換來樂迷不錯的反應。

九個月後，這位幸運兒推出處男專輯《只想留下》，主打英國樂隊 Wham 單曲 B Side 的 *Where Did Your Heart Go*。這首美國二人組合 Was（Not Was）一九八一年的舊作，五年後由 Wham 的主音 George Michael 翻唱，把歌曲騷靈氣息發揮得淋漓盡致，再翻唱或改編都會難度十足。然而杜德偉這位新人竟極力爭取灌錄，連當時的唱片監製趙文海也感驚訝；杜德偉不負眾望，其中文版立即取得香港電台及 TVB 兩台流行榜冠軍，而且唱出香港歌手不一樣的黑人騷靈獨特風格。此後的〈愛全為你（與文佩玲合唱）〉、〈等待黎明〉、〈抱緊我〉，其實力均獲得樂迷認同。一九八八年的《忘情號》是他自首張專輯後一年半間的第四張專輯，由徐日勤監製。

標題歌〈忘情號〉由徐日勤作曲，林夕填詞；杜德偉為配合歌曲，更回到母親張露音樂發跡地上海拍攝唱片封套。封套上懷舊的火車頭與歌名，配上歌曲音樂起首的火車聲，成功營造強烈又統一的感覺，繪影繪聲；但後來發現不論錄音或編曲，都跟由徐日勤操刀的陳百強歌曲〈從今以後〉，猶如雙生兒地相似。當時大夥兒流行到剛開放的中國內地取景，同期鄭敬基也回廣州拍攝《夜顏》唱片封套，梅艷芳的鐵達時手錶廣告也以懷舊火車站作背景。〈忘情號〉描述失戀的主角猶如火車奔馳到邊疆地帶般孤獨落寞，副歌的高潮位把主角心裏悲傷推上頂點，極具感染力。〈忘情號〉得到TVB及香港電台流行榜冠軍，在商台的流行榜也進佔第三位，並獲TVB勁歌金曲選為季選歌曲；此曲TVB MV更由剛在新秀大賽得獎的鄭秀文擔任女角。

Prove Your Love 改編自美國歌手 Taylor Dayne 首張專輯的同名單曲，Taylor Dayne 這張專輯非常熱門，三首單曲均有香港中文版，包括林憶蓮的〈講多

錯多〉，以及林姍姍、盧業瑂、露比合唱的〈愛火廣播站〉。Prove Your love 由潘偉源填詞，屬一首很貼近當時音樂潮流的 Up Beat 舞曲，也開展了杜德偉舞曲的音樂風格。同屬潘偉源詞作的〈不必說對不起〉，改編自 Elton John 十多年前的舊作 Sorry Seems To Be The Hardest Word。許多人會把 Sorry 掛在口邊，但事實上真心的道歉，往往難於啟齒，極需要勇氣。換成中文版〈不必說對不起〉，既然對方立心把自己甩掉，說對不起又有何用呢？

這張專輯，好幾首失戀悲歌都是上佳水準的作品，〈永遠作伴〉雖然沒有作為主打，但那旋律起伏的鋪排，把主角的痴情情緒慢慢推進，是 MuziKland 的私房推薦歌。

由徐日勤監製的這張專輯，七首作品均由他編曲，其中有三首由他親自創作，可惜除了〈忘情號〉之外，其餘兩首作品〈無人去愛〉及〈算了吧〉水準均一般，後者更像是 Prove Your Love 的變身作品。至於曾為杜德偉打造過流行金曲如〈等待黎明〉或〈不要重播〉的花比傲及倫永亮，在這裏也分別貢獻

1

2

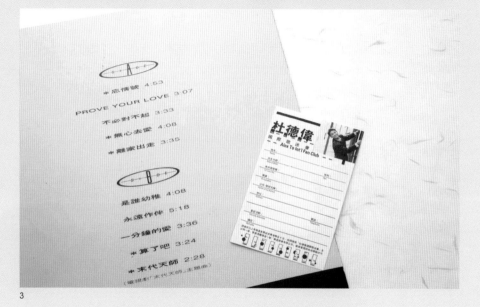

3

1

拉頁歌詞紙,使用了許多杜德偉在上海拍攝的
造型照。

2

加入火車頭字樣設計的碟芯;在未完全倚靠電
腦設計的年代,字體設計反比近代更具獨立風
格。

3

歌迷會入會表格,似乎是那年代唱片必備的附
件。入會費五十元,比一張唱片售價多十元八
塊。

了〈離家出走〉及〈一分鐘的愛〉，同由花比傲編曲，可惜只屬專輯配襯的 Side Track 角色，二人未能再為杜德偉打造更受歡迎的流行作品。至於最後一首〈末代天師〉是 TVB 電視劇集歌，由黎小田作曲，屬當時流行的日本青春偶像的曲式，該劇為杜德偉、陳庭威和許志安合演的民初劇，讀者們有印象麼？

Muzikland
～後記～

或許讀者會問，Muzikland 對《忘情號》的歌曲着墨不多，重點歌曲只有寥寥數首而已，在杜德偉芸芸眾多專輯，為何會選來這一張呢？其實早在〈留住這時情〉時，筆者已很喜歡杜德偉唱的歌，其後因為〈等待黎明〉及〈抱緊我〉而開始欣賞這位新秀，再由《等待黎明 Remix》EP 開始購買他的唱片，復又把《等待黎明》及之前的專輯也買回來。在那個年代，因有唱片租賃公司的服務，使得筆者很容易接觸到主流唱片，試聽了某位歌手幾張唱片之後，若遇上有我特別喜歡的歌曲，我就會真金白銀購買那位歌手的唱片，一直往後買下去，舊的也會補購回來作完整收藏。

〈只想留下〉及〈抱緊我〉後，那張 Alex To Anima 專輯確實平淡得令我失望，但《忘情號》卻令我重拾信心。除了標題歌之外，另有兩首不為人注意的改編歌，深得我心。踏入八十年代，筆者已不是單純接受主打歌的樂迷，聽畢整張唱片後，我會從主打以外尋找個人喜好，如果這些心頭好稍後成為了主打歌，也證實了自己的眼光；就算沒有，

自己喜歡又何妨？那首〈永遠作伴〉當時確實像刺客利刃般讓我感到刺痛，這也呼應我常掛在口邊的話：「音樂是主觀的。」因着某些原因，筆者當年很喜歡，事隔多年這首 Side Track 仍然在我心留下烙印。改編歌曲不只是改改中文歌詞就成，把原版跟改編對比一下，是好是壞立竿見影；就像〈不必對不起〉，不管編曲、錄音、歌詞及演繹也沒有被原版比下去，這就是成功之處。故此，改編不為人認識的歌，成功率確實是會增加的，就如〈永遠作伴〉，確實動聽！

《忘情號》後，每張杜德偉唱片常有歌曲是筆者超喜歡的，除了唱 R&B 之外，他也找到黑人舞曲風格，是本地男歌手較少見的。及後，滾石及華納年代的每張專輯，筆者都非常欣賞，尤其是國語專輯，直到二〇〇四年他開始停產，熱情才淡下來。

1、2

隨唱片附送一九八九年的月曆卡，還有需
手工自製的紙相架。月曆印上多張杜德偉
在上海拍攝的造型照，非常精美。

Blue Jeans

藍戰士

Info

出版商：CBS / Sony（Hong Kong）Ltd.

出版年份：1988

監製：梁兆強

唱片編號：CBA 195

鍵琴／主唱：黃良昇

結他／主唱：蘇德華

低音結他／主唱：單立文

錄音／混音：關寶璇

特別多謝：陳偉強（敲擊）

Artist Management：Sam Jor

Costume：John Lai of Khan Fashion Ltd.

Hair：Rocky Fok of Headquarters Annex Ltd.

Make-up：Judy Leung

Illustration：Tommy Chow Shing To

Cover：PMP Advertising Int'l Ltd

Photography：Paul Kwan

Recording Studio：CBS / Sony Recording Studios

大碟

SIDE A

01　藍戰士
[曲／詞：Junior Campbell／Dean Ford 中文詞：潘源良 編：單立文] 4:50
OT：Reflections Of My Life（The Marmalade／1969／Decca）

02　海盜船
[曲／編：黃良昇 詞：潘偉源] 4:16

03　豈有此理
[曲／編：黃良昇 詞：某人（黃泰來）] 3:36

04　我擁有一切
[曲／編：蘇德華 詞：潘偉源] 4:42

05　午夜情人…Dreamgirl
[曲／編：黃良昇 詞：潘偉源] 3:56

SIDE B

01　人生酒庫
[曲／編：黃良昇 詞：林振強] 4:46

02　囉囉攣（香港電台廣播劇《神探福爾摩》主題曲）（女聲：林志美）
[曲／編：黃良昇 詞：小美（梁美薇）編：黃良昇] 4:57

03　浪漫的年頭
[曲／編：黃良昇 詞：湯正川] 4:22

04　法官也瘋狂（Mad-Mad Mix）
[曲／編：蘇德華 詞：潘源良 編：Blue Jeans Remixed by Alex 'A' Baboo & Patrick Delay] 4:45

05　齊聽 Rock And Roll
[曲／編：黃良昇 詞：Blue Jeans／邱禮濤 編：Blue Jeans] 2:44

八十年代中期，香港再次湧現組 Band 熱潮，儘管跟六十年代需具備幾種主要樂器的傳統樂隊不一樣，但各類滲入了電子、舞曲等元素的樂隊，確實為香港引入更多音樂人，亦使樂壇更多元化，Blue Jeans 就是這個樂隊風潮異軍突起的一支實力派樂隊。

從一九八三年 Chyna 樂隊分支出來的 Blue Jeans，成員有黃良昇（鍵琴／主唱）、蘇德華（結他／主唱）及單立文（低音結他／主唱）。一九八七年八月二十日，Blue Jeans《豈有此理》一曲，以七十二分奪得第三屆 ABU 亞太流行曲創作大賽（香港決賽）冠軍，並代表香港參加九月二十六日吉隆坡舉行的亞太流行曲創作大賽總決賽。該首作品由成員黃良昇作曲，某人填詞，根據劉美君的《午夜情》資料，這位某人就是導演黃泰來。得獎後，Blue Jeans 簽約 CBS／Sony 唱片公司，並推出一張以樂隊名字為標題的 12" EP。這張唱片，只有三首歌曲及其伴奏音樂，主打得獎歌《豈有此理》及全新歌曲《午夜情人…Dreamgirl》。Blue Jeans 即以這張 EP 取得「第

十屆十大中文金曲最佳新人獎銅獎」，並以〈豈有此理〉取得最佳中文（流行）歌曲獎。此曲於一九八八年出現了同曲異詞的成龍版本〈豪情〉，有說這首歌本來是寫給成龍先唱的。

在未完成大碟前搶先推出人氣力作EP，是唱片公司經常採用的試水溫方法。翌年，Blue Jeans 推出首張專輯《藍戰士》，就把EP的三首舊作，再度收錄在大碟中；至於CD更附加部分伴奏版，使得這張專輯先有幾首大家熟悉的歌曲，再加入新作又推一把，活像一張超值的精選！整張專輯的十首作品，只有標題歌〈藍戰士〉為改編歌，其餘均屬樂隊成員的創作。各成員均是資深樂手，成長更早年代西洋音樂影響，而且也是職業的 Sessions Musician，所以他們改編那麼舊的 Reflections Of My Life，實在不足為奇。他們沒太標榜推動原創，然而其創作量卻高得驚人！

除了標題歌〈藍戰士〉之外，這大碟尚有香港電台中文歌曲龍虎榜冠軍歌〈人生酒庫〉及印象中當年也流行過的〈浪漫的年頭〉。近年香港人很喜歡講男人的浪漫是豆腐火腩飯，這實際得難以想像是一種浪漫；三個男人大唱〈浪漫的年頭〉，原來是紀念一段男生間的友情，在歌詞紙上就註明了此曲 Specially Dedicated to Wallace Chow，紀念蓮花樂隊（The Lotus）成員周華年於一九八七年因為不堪洗腎的折磨而自殺身亡。〈法官也瘋狂〉原是前EP中的歌曲，在這收錄了一個混音版的 Mad-Mad Mix，其實它早在年頭農曆新年檔推出的 Dragon Dancing 合輯出現，由 Alex 'A' Baboo & Patrick Delay 重新混音，他倆是日後草蜢舞曲的重要推手。法官為何也瘋狂？乃因潘源良在歌詞中大玩幽默：「有一位鬈毛兼多咀法官，佢有個老友嘅老友叫老潘……」非常玩嘢！至於〈海盜船〉及〈囉囉攣〉同屬搞怪好玩之作，林志美為後者合音，為這首趣怪之作植入優美的仙音！●

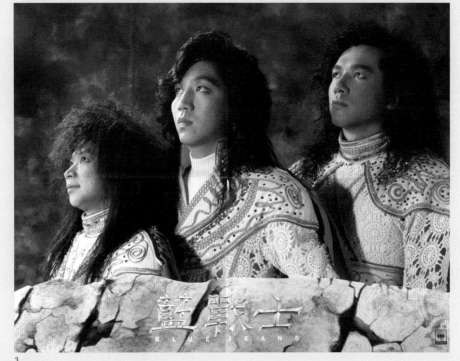

1

歌詞紙及 Blue Jeans 藍戰士國際歌迷會申請入會表格；當年沒有甚麼 IG、FB，歌迷會提供了跟歌手直接接觸的機會。

2

《藍戰士》碟芯設計，自首張唱片面世後，Blue Jeans 也多了一個中文名字——藍戰士。

3

隨唱片附送的 23x17 吋巨型海報。

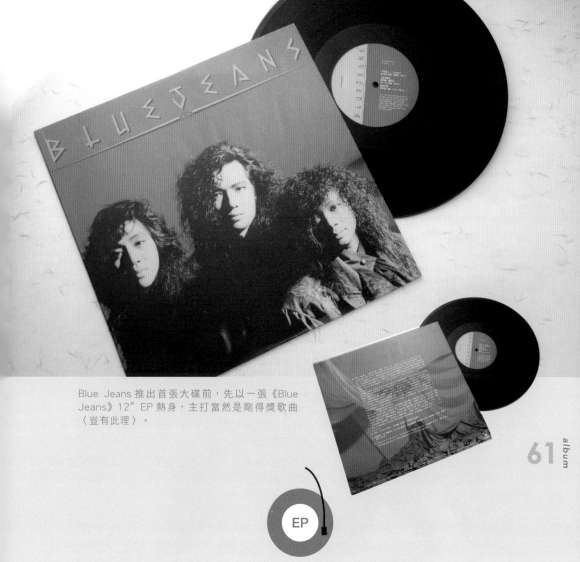

Blue Jeans 推出首張大碟前，先以一張《Blue Jeans》12" EP 熱身，主打當然是剛得獎歌曲〈豈有此理〉。

EP

SIDE A

01　午夜情人… Dreamgirl
[曲／編：黃良昇 詞：潘偉源] 3:36

02　法官也瘋狂
[曲：蘇德華 詞：潘源良 編：Blue Jeans] 3:52

03　豈有此理
[曲／編：黃良昇 詞：某人（黃泰來）] 3:59

出版商：CBS／Sony（Hong Kong）Ltd.

出版年份：1987

監製：梁兆強

唱片編號：CXA 035

鍵琴／主唱：黃良昇

結他／主唱：蘇德華

低音結他／主唱：單立文

錄音／混音：關寶璇

SIDE B

01　午夜情人…Dreamgirl（音樂）
[曲／編：黃良昇] 4:24

02　法官也瘋狂（音樂）
[曲：蘇德華 編：Blue Jeans] 2:48

03　豈有此理（音樂）
[曲／編：：黃良昇] 4:35

特別多謝：某人／潘偉源／潘源良／陳偉強（敲擊／鼓）

Costume：John Lai of Khan Fashion Ltd.

Hair：Rocky Fok of Headquarters Annex Salon

Photography：Holly Lee

Make Up：Mandi

Cover Design：Graphic Atelier Ltd.

Recording Studio：CBS／Sony Recording Studios

九十年代，經常有香港樂評人盛讚台灣
樂迷的接受能力比香港強，不是靚仔靚女，都
可在台灣樂壇找到生存空間，甚至佔一席位，其
實回顧香港的七八十年代，不也一樣麼？初出道的
林子祥及盧冠廷，均曾在外國生活，唱粵語歌時也
用了很老外的腔口。這種口音腔調雖很具特色但也
很怪，起初都不被接受，直到他們的音樂被認同，
唱法轉趨成熟，也經過一些改良，樂迷即十分受落，
甚至走紅幾十年。Blue Jeans 也一樣，他們本為幕後
的樂師，走到幕前沒有討好的外表，一頭髮毛長髮，
是那種阿飛式的 Band 仔感覺，唱片公司力圖用漫畫
風把他們包裝成藍戰士。至於唱腔，也屬勉勉強強，
甚至唱起快歌時其「怪雞」的唱腔，Muzikland 聽起
來感覺是一群可愛的小魔怪在唱。

　　幾位實力派音樂人走在一起並不容易，除了兼顧
幕前，也需穩定的樂師工作賺取生活，三年間推出
了一張 EP 及三張專輯，算是成功過，也留下了一些
經典之作。除了他們本身的歌曲，與林憶蓮合唱〈住
家男人〉及〈下雨天〉都是 Muzikland 很喜歡的歌曲。

往後三人各自發展，有說黃良昇曾轉職保險業，至於
蘇德華就繼續幕後音樂工作，而單立文也曾是三級片
男主角紅人，現則經常在電視劇集演出。Blue Jeans
至今，仍是樂迷們難忘的樂隊，筆者相信許多人都會
認同！

達明一派

你還愛我嗎？

Backcover

Info

出版商：PolyGram Records Ltd, Hong Kong

出版年份：1988

監製：達明一派

唱片編號：834 758-1

監製／混音：達明一派

聯合監製／錄音／混音：陳維德

封套設計：張叔平

封套攝影：黃偉國

美術製作：Ahmmcom Ltd

大碟

SIDE A

01　末世情
[曲／編：劉以達　詞：何秀萍] 3:20

02　半生緣
[曲／編：劉以達　詞：邁克] 4:08

03　同黨
[曲／編：劉以達　詞：潘源良] 3:05

04　禁色
[曲：劉以達／黃耀明　詞：陳少琪　編：劉以達] 4:03

05　沒有張揚的命案
[曲／編：劉以達　詞：潘源良] 4:33

SIDE AA

01　你還愛我嗎？
[曲／編：劉以達　詞：潘源良] 4:22

02　你你我我
[曲／編：劉以達　詞：陳少琪] 5:04

03　血色薔薇
[曲／編：劉以達　詞：陳少琪] 4:54

04　愛煞
[曲／編：劉以達　詞：邁克] 5:10

達明一派

082
083

你還愛我嗎？

● 一九八八年夏天，達明一派推出了他們第四張專輯《你還愛我嗎？》，雖然標題歌仿似是情歌，但當中探討的話題比字面意義更深遠……整張大碟除了兩曲由黃耀明作曲或參與，劉以達包辦了其餘作曲及所有編曲，達明一派首次親自擔起監製一職，並由陳維德負責錄音，並協助監製及混音等工作，此碟也出現了陳慧嫻及 Beyond 成員的名字！

先說標題歌〈你還愛我嗎？〉，曾相愛，但今天你還愛我嗎？二次大戰後，香港憑着自由市場優勢及華人一貫刻苦努力的精神，使得經濟起飛，與韓國、台灣及新加坡並列亞洲四小龍。一九八二年九月二十四日，鄧小平會見英國首相戴卓爾夫人，開始談及香港主權，香港人才醒覺需要面對這個歷史遺留下來的問題，而且與自身息息相關。〈你還愛我嗎？〉除了可形容兩人之間的情感，也適用於許多情境上，包括市民對香港，對當時宗主國英國，又或將會收回香港主權的中國。

英國還愛香港嗎？會否為港人堅持主權？那些移民海外的香港人，還愛香港嗎？中國收回香港後是否

會愛惜香港？那些你愛我愛你，轉瞬間都成了疑問：「你還愛我嗎／我怎麼竟有點怕／現況天天在變化／情感不變嗎……我也許不應追究真假／就讓我不必想各自欺詐／你愛我嗎／我願能知道／但是也不想續驚怕」潘源良的詞作配上黃耀明的 Reggae 曲式，以輕鬆手法呈現關係中弱勢一方的不安全感。此曲有 Beyond 的黃家駒、黃家強及黃貫中合音，可見樂隊間相互幫忙的友誼。〈你還愛我嗎？〉在香港電台及 TVB 的流行榜，均取得冠軍。

上一張專輯《我等着你回來》出現了一位女詞人何秀萍的名字，她寫了一份很文青情懷的詞作〈那個下午我在舊居燒信〉，在這專輯她再貢獻了一首〈末世情〉，描述都市人對生活的無奈態度。繁忙的背後，心靈是否得到滿足？人與人之間的誓約是否能永守？套用在香港的前景，也可能明白到美景良辰，或似煙像雲終散去！原來此曲靈感來自劉美君的歌，當時黃耀明在 Disco 聽到〈最後一夜〉，加上眼前不斷閃動的人影，好有一種末世華麗感，於是就動起念頭要製作一首這樣的歌。同年年底，達明一派推出《我

們就是這樣長大的達明一派》精選，也收了這歌的 Remix 版，連歌名字也加長了成為〈〈風流總被雨打風吹去〉末世情〉，兩個版本均由陳慧嫻幫忙合音。

〈半生緣〉是這專輯第一首主打歌，分別於香港電台及 TVB 的流行榜攀到第三及第二位，由從〈石頭記〉開始為達明一派寫詞的邁克操刀。他的詞作經常暗藏典故，詞風古雅，詩意十足。筆者未曾看過張愛玲的著作《半生緣》，但由黃耀明演繹這淒美的調子，彷彿只得半生的緣份也是值得長夜獨守。劉以達以新穎電子音樂呈現這份中國小調情懷，手法創新，穿插的小提琴伴奏更為〈半生緣〉添上了淡淡哀傷，令到整首作品完美得無懈可擊。及至二○一七年群星合力製作《達明一代》致敬專輯，葉德嫻也曾翻唱〈半生緣〉，可惜換來邁克在專欄的回應：「〈半生緣〉實在教人傷心慘目，戚戚然在所難免」。

同由邁克寫詞的有結尾最後一曲〈愛煞〉，長達五分十秒的歌曲，全曲只由「情迷意亂／露冷衾暖／浪語傾訴／無盡愛慕」十六個字組成，迷幻的編曲配上仿似是喘息聲的前奏已用了兩分四十秒，然後

1

2

1、2
隨唱片附送的《拾日譚》宣傳明信片，原來除了在
沙田，該年九月在荃灣大會堂演奏廳也有上演，寶
麗金唱片（香港）唱片公司也是贊助商之一。

黃耀明兩分鐘的主唱，就是反覆俗唱着短短的歌詞，或許是一個「事前」與「事後」的過程。這也許是自一九八〇年黃霑用十個字填寫了〈愛到你發狂〉後，歌詞字數最少的粵語作品。從當年的報刊訪問發現，那呻吟喘息聲確是從鐳射影碟摘下來的音效，〈愛煞〉原是為進念二十面體七、八月間在沙田大會堂的新劇《拾日譚》創作的配樂。

《你還愛我嗎？》這專輯，最經典的歌曲可以說是〈禁色〉，但在各流行榜卻沒有得到亮麗的成績，或許因為跟同志題材相關，這在當年算是保守的社會，非常敏感。然而年前，筆者有幸訪問達明一派時，黃耀明透露當年他們沒講清楚歌曲是否同性戀，但這首作品有多個 Reference 都佐證與此相關，包括三島由紀夫的小說、大島渚電影 Merry Christmas, Mr. Lawrence 的主題曲 Forbidden Colours；或許當時社會有許多事情不能言明，他們選擇了隱晦表達，因為歌曲應具創作及演繹空間，〈禁色〉也可以是指自由社會的壓制。

至於寫詞的陳少琪也曾在報刊訪問中透露，跟明

哥談過，想寫俗世排斥或不容許的關係，在壓迫下要收藏自己本相，未必是同性戀。圓舞曲式的〈禁色〉以古鋼琴為主奏，並以簫間場和應，使得整首曲子簡潔而高貴。不過〈禁色〉跟一九八三年 Japan 樂隊的 Night Porter 有幾分相似，相信也是當年創作時的參考對象之一。一九九四年，〈禁色〉再度由邁克填上國語詞，成為〈我是一片雲〉，為黃耀明在台灣推出專輯作主打歌。陳少琪在此還有兩首詞作〈你你我我〉及〈血色薔薇〉。兩者劉以達均使用了 Frippertronics 錄音方式，以結他聲製成迷離詭異音效，那是英國樂隊 King Crimson 靈魂人物 Robert Fripp 獨創的結他 Delay 錄音手法。

一九八八年，劉國昌導演有一部題材極具爆炸性的電影名為《童黨》，而達明一派也有一首名字同音的〈同黨〉。「昨日說着這樣那樣／在這天所作所講偏偏兩樣／回頭望你共我亦算是一黨」，這份出自潘源良的手筆的詞作，原來前衛得來，竟然那麼切合今天的香港。他寫的〈沒有張揚的命案〉更是精采，幻想的畫面空間，卻又是那麼真實。「法官／黨委／親

友／老細／街坊／神父齊觀看⋯⋯」，為天真的主角診症，卻找不出病源，結果他們回家去，看着電視繼續播放繁榮碰杯的畫面。主角的「天真」已死，到底是誰造成的呢？這個謀殺者未必是單數！此曲也邀請了Beyond的黃家駒、黃家強及黃貫中合音獻聲。

《你還愛我嗎？》屬達明一派第三張白金銷量唱片，雖然只有九首歌曲，卻用了許多創新手法製作，有別於前作的重點歌曲用上重複的曲式，這或許是達明一派親任監製一職之故。雖然所有樂器仍由劉以達包辦，但用上古鋼琴、簫、小號及大提琴，那管仍是電子樂器，其逼真效果為達明一派的音樂帶來更高貴的質感。唱片內的歌曲〈末世情〉及後也有加長版，但達明一派從《夜未央》EP開始，再沒有獨立發行Remix唱片。《你還愛我嗎？》於一九八八年六月二十一日推出，根據廣告，是唱片、盒帶及鐳射唱片同期上市，達明一派也於一個月後的七月二十二日在Future Disco宣傳。

攝影由黃偉國負責，並由張叔平設計封套，黃耀明在水底那一把凌亂秀髮跟劉以達的木納表情形成

了一靜一動的對比效果，並以藍藍的游泳池水作主色調，很有夏日氣氛。整體設計實際上只用了兩位成員照片各一而已，但重溫當年的報章宣傳，同一輯照片其實蠻多，只是適合用作封套的似乎不多。唱片封套上只低調地寫上《你還愛我嗎？》作標題，至於後加的貼紙，把達明一派名字放大，再加三首主打歌名字，可見設計與唱片公司銷售有不同的拉扯做法。

達明一派屬 Muzikland 鍾愛的香港樂隊三甲之列，不單因為他們的歌曲好聽，事實上無論音樂、題材、製作意念，都有其鮮明的獨特風格。或許當年就已有樂迷把他們跟同性戀拉上關係，但不論是同志愛情或是其中談及的社會議題，都是出自於他們真誠的關心，這在他們往後幾十年的音樂生涯都可以證明。不論是當年面對九七將回歸或是現在已經回歸那麼多年了，政治議題一直都在香港人生活中揮之不去。

Muzikland 挑選專輯，不會做太多計算，基本上都是在積存多年的印象或記憶中，立時想起就挑選。這張專輯有兩首作品，都給我非常深刻的回憶，包括〈禁色〉及〈沒有張揚的命案〉。〈禁色〉不需言喻，當年筆者都覺得跟同性戀有關，但這首歌給我有一個很奇怪的幻覺，感覺就如數十年前在大會堂裏一些很嚴肅的藝術性歌唱演出，由台上一位鋼琴家彈奏一具三角大鋼琴，伴着一位歌唱家獨唱演出；只是換上了穿着中山裝的黃耀明一本正經地站着唱，唱的卻是一首通俗歌曲。這當然是根本沒有發生過

的事情，卻總是與腦海隱藏的記憶結合在一起，大概因為小時候曾欣賞過姊姊的學校晚會演出吧，而筆者很早年也曾在大會堂看過古典音樂演奏會，錯綜複雜的回憶交織成幻象。

至於確實發生的，乃是一首〈沒有張揚的命案〉的命案。我相信每個人的性格都是從出生後，慢慢經過父母老師教導，及受周遭的環境影響基本形成，所謂三歲定八十。但人也會與現實妥協而作出改變，為了生活、為了工作，甚至名利，理想會被擱在旁，更甚者是埋沒良心，今天的我打倒昨天的我，這種人性劣根並不只是今天的現況。歌曲中殺害尚存赤子之心的主人翁，或許是法官、黨委、親友、老細、街坊、神父，也或許是你和我，我們總會用自私的權力或以為經驗十足的老舊思想，壓制年輕人的創意。

這首歌三十年來不斷提醒我有沒有改變？別以為自己一定是正人君子，即使是教徒，一個不小心，也可能成了串謀。命案的發生也恍似是把石頭投向水中，泛起了水花，吸引大家一刻注意。但急速的社會節奏，案件迴響不了幾天，大家又如漣漪回歸平靜

過後繼續生活！每次清晨颱風掠過後，大家都準時上班；灑不了幾陣雨，天氣酷熱，下午如常放晴……我對這個感覺更深！

1

2

1

唱片封底沒有註明歌曲分屬 A／B Side，原來原裝唱片碟芯記錄了 A Side 及 AA Side 的內容，有別於傳統！

2

藍為主色的設計，由張淑平操刀，簡單而風格鮮明。

林憶蓮

Ready

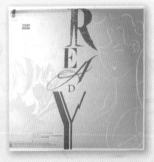

Info

出版商：CBS / Sony Hong Kong Ltd.

出版年份：1988

Producer：杜自持（A1, A3, B3, B5）/ 倫永亮（A2, A4, A5, B1）/ 林憶蓮（A3, A5, B4）/ Blue Jean（B2）

唱片編號：CBA 196

監製：馮鏡輝／林憶蓮

唱片編號：834 758-1

1988

大碟

SIDE A

01 自製空間
[曲／詞：佐藤健／松井五郎 中文詞：周禮茂 編：杜自持] 4:02
OT：眠れないダイヤモンド（大橋純子／1988／Epic Sony）

02 黃昏
[曲／編：倫永亮 詞：潘源良] 3:56

03 最佳男主角
[曲／詞：Carly Simon 中文詞：林振強 編：杜自持] 3:43
OT：You're So Vain（Carly Simon／1972／Elektra）

04 他
[曲：馮鏡輝 詞：潘源良 編：倫永亮] 4:31

05 不醉夜
[曲／詞：Corrado Rustici／Jeffrey Cohen／Narada Michael Walden 中文詞：潘源良 編：Gary Tong（唐奕聰）] 6:00
OT：Floating Hearts（Sheena Easton／1987／EMI America）

SIDE B

01 滴汗
[曲／詞：Cindy Guidry／Gregory Guidry 中文詞：林振強 編：倫永亮] 4:19
OT：Are You Ready For Love（Robbie Dupree／1981／Elektra）

02 下雨天（Blue Jeans 合唱）
[曲：黃良昇 詞：小美（梁美薇）編：Blue Jeans] 5:03

03 最佳男主角（頒獎典禮後 .. at his penthouse suite）
[曲／詞：Carly Simon 中文詞：林振強 編：杜自持] 4:04
OT：You're So Vain（Carly Simon／1972／Elektra）

04 真想你知道
[曲／詞：Bruce Roberts／Allee Willis 中文詞：周禮茂 編：Dale Wilson] 4:41
OT：I Don't Want You To Go（Lani Hall／1980／A&M）

05 命運是否這
[曲／詞：Frank Wildhorn／Chuck Jackson 中文詞：潘源良 編：杜自持] 4:17
OT：Where Do Broken Hearts Go（Whitney Houston／1988／Arista）

林憶蓮十五歲加入電台擔任DJ工作，三年後這位藝名611的DJ簽約CBS/Sony唱片晉身樂壇。首張專輯《林憶蓮（愛情 I Don't Know）》不算成功，但兩首松田聖子改編歌〈搖擺口紅〉及專輯同名歌曲均為她帶來知名度。之後，她以〈放縱〉、〈激情〉及〈愛的廢墟〉上位，再加上周詳企劃的「Grey Project 三部曲」，使她晉升為新一代最亮眼的青春歌手之一；除了處女作外，其餘各張專輯均達白金銷量，聞説《灰色》更多達十七萬張之數。十個月後，林憶蓮換來了一張脱胎換骨的 Ready 專輯，走高格調路線，但這也是她離開 CBS/Sony 前的告別作。

Ready 由馮鏡輝與林憶蓮聯手擔任執行監製，但事實上每首歌都再註明個別製作人，包括 Blue Jeans 以及多首由杜自持或倫永亮獨自操刀或與林憶蓮聯合製作的歌曲，而歌者也個人處理了一首〈真想你知道〉。三首原創加七首改編作品，包括一曲兩用的〈最佳男主角〉，整合成一張高格調的專輯。

〈自製空間〉改編自大橋純子一九八八年的單曲〈眠れないダイヤモンド〉，雖是日本作品，但感覺

已是很美式 R&B 節奏的歌曲；其後憶蓮跳槽華納，再度改編大橋純子的大碟歌曲，展現直截了當的 Hip Hop 節奏。

〈最佳男主角〉改編自一九七二年 Carly Simon 爆紅的單曲 You're So Vain，分上下集處理，音樂的編排概念來自杜自持。第一版的〈最佳男主角〉由杜自持與林憶蓮聯合監製，但專輯有另一個由杜自持獨自監製的版本〈最佳男主角（頒獎典禮後…at his penthouse suite）〉，就像為頒獎禮事前事後的情境各做了一個版本。前者請來何守信、鄭裕玲、胡楓、鄧碧雲和沈殿霞專程聲演頒獎嘉賓；至於後者除了使用不一樣的編曲，也加了改編的節奏，並多加一段歌詞。林振強描述一位痴情女子終於認清楚愛人的真面目，更直罵對方不羈可恥，情願捨棄香檳轉喝咖啡，以表示鐵了心的一刀兩斷。Carly Simon 的原曲也提及三個男人，但她只公開表示其中一位是影星 Warren Beaty（華倫比提）；〈最佳男主角〉與它的意念頗有相近之處，但筆者認為用上那膾炙人口的金曲改編實在難度十足，粵語版其實也不及原版

般流暢。稍後，唱片公司再在《新裝憶蓮》推第三個 Refresh Mix。

Ready 專輯中的改編作品都偏向懷舊，除了七十年代初的 You're So Vain，還有一九八一年 Robbie Dupree 的 Are You Ready For Love 及一九八〇年 Lani Hall 的 I Don't Want You To Go。據許願的回憶所寫，兩者都是在剛認識憶蓮時，她借給他聽的唱片，於是許願反問她何不自己也嘗試去錄呢？當時憶蓮認為唱片公司不會讓她唱的，經許願鼓勵，最終唱片公司讓她去做，這歸功於監製馮鏡輝。美國歌手 Lani Hall 著名的個人作品並不多，但她是 Sérgio Mendes & Brasil '66 其中一員，也是當時 A&M 唱片老闆 Herb Alpert 的妻子，原曲 I Don't Want You To Go 也是出版三年後再加工才順利成為派台單曲。憶蓮選來那麼冷門的作品，難怪未開口已心想唱片公司不會允許了，不過最後她還是得到機會，並親自監製這首〈真想你知道〉。

至於，Robbie Dupree 的 Are You Ready For love，化身為林振強填詞的〈滴汗〉，此曲交由倫永亮編曲

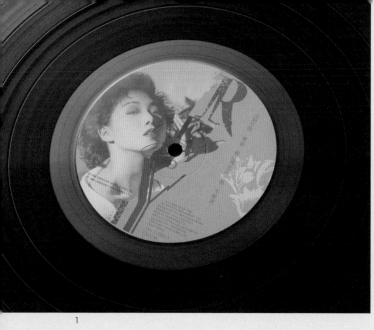

1

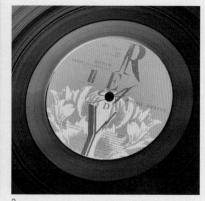

2

3

1、2
Kinson Chan 的獨特碟心設計，Side A 和 Side B 都不一樣。

3
全新的形象脫離了偶像框架，不過許多樂迷都感到憶蓮似日本阿信。

時，他還疑惑反問：「是真的嗎？」結果許願要求保留原曲的爵士神髓，只加了一段較摩登的Intro。結果，〈滴汗〉登上商業電台、香港電台及TVB流行榜冠軍。後來憶蓮轉會後，CBS/Sony在《新裝憶蓮》中再推出了一個Guitar Mix；加重了爵士結他的新版，雖仍由倫永亮編曲，反不及第一版般性感。同樣屬改編作品的有〈不醉夜〉，豐富了歌者的成熟轉型路線。

〈命運是否這樣〉由潘源良填詞，可能因為筆者一直沒有很喜歡這首歌，卻在最近才把它與美國Whitney Houston連上關係，因為它本是Whitney的單曲Where Do Broken Hearts Go。當年憶蓮因走音事件而發奮圖強，實在沒想到那麼快就灌錄歌后級的歌曲。

原創作品方面，〈下雨天〉由Blue Jeans監製及編曲，並親自與林憶蓮合唱，兩個演出單位在憶蓮上一張專輯《灰色》已合作過《住家男人》，這次由樂隊成員之一黃良昇作曲、小美填詞，合力炮製一首很有畫面的〈下雨天〉。雖然此曲只單獨上過商業電台

流行榜第八位，有說因為商業電台力挺而換來其他電台冷淡對待，但這首略帶點Jazz味道的流行作品，水準真的很高也很耐聽；翌年Blues Jeans再收錄了一個獨唱版在他們的專輯中。〈他〉由監製馮鏡輝作曲，水準只屬一般，也可見憶蓮當時仍未穩定地處理低音。至於〈黃昏〉由倫永亮作曲、編曲，潘源良的詞作帶來日落時份的閒適，這也是筆者在本專輯最喜愛的歌曲之一。●

Muzikland ～後記～

Ready專輯沒有承接上一張《灰色》專輯的成功元素，卻轉走音樂新風格，甚至大膽染指爵士音樂。雖然有說銷量立即由十九萬急挫，才二十二歲的林憶蓮也成熟得過早，但若不是這樣，青春路線再玩幾年，也就沒有之後攀上一線的林憶蓮了；沒有Ready，或許也沒有後來的《野花》。從《憶蓮》專輯開始，這位歌者已開始參與製作，改編歌曲也流露着其音樂品味，陳舊歌曲也

可脱胎換骨，在 Ready 專輯可見一斑。滿懷熱誠的

初出道歌手，常會胸懷壯志，有着用不完的新想法，

憶蓮往後跳槽到華納，更證明對音樂的認識及實力，

及後更製作了超高水準的《野花》，比起 Ready，格

調又升到另一層次了。但一位成功的歌手往往在後期

會走向 Play Safe 又或是過於義無反顧的曲高和寡，

二〇一八憶蓮新作《0》，樂迷及死忠粉絲評價兩

極，個人認為反不及當年的驚喜。

　　轉型的 Ready 彷彿告訴樂迷，憶蓮已經預備好

下一個 Stage 了，但舊唱片公司之作，也不是完全與

往後華納的「都市觸角系列」設下分水嶺。在 CBS

／Sony 改編過大橋純子、Sheena Easton 或 Eighth

Wonder 的歌曲，往後在華納時期仍有採用，只是前

者限於唱片公司背景，歌曲出來的效果總帶點東洋

味，但在華納時期就很直接的歐美風格了。有說因為

CBS／Sony 的日本背景，把單眼皮的憶蓮打造成很

日本的「阿信」，但事實上幕後班底的倫永亮、許願、

杜自持，還有搞設計的 Kinson Chan 及攝影的毛澤

西，跟後來的都市觸角也是一樣的班底。儘管憶蓮很

「阿信」，但也確實把憶蓮成功抽離青春偶像，給人

眼前一亮、喚然一新的感覺，為往後幾十年歌唱事業

打開大門。

12 頁彩色歌詞
冊，以花卉設計襯
托林憶蓮的成熟
美。

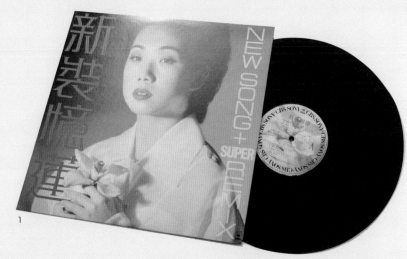

1

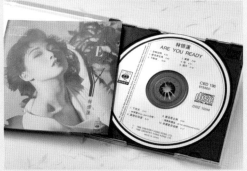

2

1
林憶蓮加盟華納後，舊東家 CBS /
Sony 推出了《新裝憶蓮》新曲
+Remix 專輯，其中收錄了〈最佳
男主角（Refresh Mix）〉及〈滴汗
（Guitar Mix）〉。

2
CD 版的標題 Are You Ready 跟唱片
不一樣。

3
Ready 唱片廣告。

3

林憶蓮

都市觸覺 Part 1

Info

出版商：WEA Records Ltd.
出版年份：1988

監製：倫永亮／林憶蓮
唱片編號：2292 56180-1

Creative Group：倫永亮／許願／
林憶蓮
Image Direction：許願
Photography：毛澤西
Concept Art Direction：許願
Design／Art Direction：Kinson
Chan

Graphic Production：Vicky Ho ／釘汪
Artist Management：Metrostar
Entertainment Ltd.

大碟

SIDE A

01 三更夜半
[曲／編：倫永亮 詞：周禮茂] 4:07

02 雷電風雨夜 [曲／詞：Chico Bennett 中
文詞：林振強 編：陳明道] 4:30
OT: Infatuation（Taja Sevelle／1987／
Paisley Park）

03 夜了…沒有藉口
[曲／詞：Linda Maliah／Rick Kelly／Don
Powell 中文詞：卡龍（葉漢良）編：倫永亮] 4:25
OT: Make It Real（The Jets／1987／MCA）

04 還有…（林憶蓮／王傑合唱）
[曲／詞：李宗盛
改編詞：潘源良 編：倫永亮] 4:15
OT: 結束（李宗盛＋鄭怡／1983／Pop）

05 又見朝陽（電視劇《阿德也瘋狂》主題曲）
[曲／詞：杏里・吉元由美 中文詞：潘源良
編：Richard Yuen（袁卓繁）] 4:25
OT: 愛してるなんてとても言えない（杏
里／1988／For Life）

SIDE B

01 一接觸
[曲／詞：Michael Jay 中文詞：林振強 編：
杜自持] 3:40
OT: Cross My Heart（Eighth Wonder/1988/CBS）

02 你是我的男人
[曲／詞：Evert Verhees／Patricia
Maessen 中文詞：林振強 編：Alexander
De La Cruz] 3:43
OT: You Are My Man（Viktor Lazlo/1987/Polydor）

03 偷閒
[曲／詞：Billy Livsey／Pete Sinfield 中文詞：
周禮茂 編：Richard Yuen（袁卓繁）] 4:07
OT: Love In A World Gone Mad（Agnetha
Fältskog／1987／Atlantic）

04 講多錯多
[曲／詞：Alexandra Forbes／Jeff Franzel
中文詞：周禮茂 編：杜自持] 3:42
OT: Don't Rush Me（Taylor Dayne/1987/Arista）

05 因你瘋了
[曲／詞：張洪量 改編詞：周禮茂 編：倫
永亮] 5:11
OT: 我想我瘋了（張洪量/1987/喜馬拉雅）

一九八八年六月，林憶蓮推出 CBS／Sony 最後
專輯 Ready，但未幾即停止了宣傳，原來她轉投華納
唱片的懷抱，並預計十一月中推出全新大碟。最終，
這張新唱片延期至聖誕面世，開展了林憶蓮「City
Rhythm 三部曲」的唱片計劃，也把她推上一線女歌
手之列。全碟改編歌佔九首，以西方旋律點出現代都
市女性這個主題，團隊更遠赴美國紐約拍攝造型照
片。

首波主打〈講多錯多〉改編自 Taylor Dayne 的
Don't Rush Me，展現時代女性對感情堅毅獨立的精
神。憶蓮早在上一張專輯以歌曲〈最佳男主角〉大罵
男人，這次表現得更灑脫，對男方態度決絕，絕不拖
泥帶水。此曲橫掃商台、香港電台及 TVB 流行榜冠
軍，壯大了轉換環境後的聲勢。稍後由杜自持監製了
一個加長了的〈激到跳舞版〉；也於兩年後為台灣市
場製作國語版《夜長夢多》。

第二主打則是一首抒情歌〈還有〉，筆者原以為
合唱的男歌手王傑是台灣過江龍，但原來是操流利粵
語的香港人，只因他在台灣發展出道，其兩張專輯均

賣過滿堂紅。於是香港華納把他帶入香港市場，先推出主打歌〈可能〉，後與林憶蓮合唱〈還有〉，然後再推出他的國語及粵語唱片。原曲是一九八三年台灣音樂人李宗盛寫來與女友鄭怡合唱的〈結束〉，或許連林憶蓮也想不到事隔多年後，與寫歌人竟也有一段夫妻緣。此曲緊接〈講多錯多〉的成功，再闖香港電台及 TVB 流行榜冠軍，可惜在商台卻屈居第三。留意大碟版的〈還有〉，音樂前有一段聖誕與車聲的音效，起初林憶蓮收到歌詞：「還有風聲／還有鐘聲」，有點摸不着頭腦，還以為是甚麼禪院鐘聲，經由林振強解釋，才曉得那是指聖誕鐘聲。

　第三主打仍是一首慢歌，取自法國女歌手 Viktor lazlo 的 You're My Man，由華納高層何哲圖選曲，從原曲意念翻成為〈你是我的男人〉。台灣女歌手齊豫在一九八七年推出英語專輯 Stories，標題歌也是翻唱 Viktor lazlo 的作品，在台灣瞬間大賣十六萬張，也立即登上香港的外語歌流行榜冠軍。然而，〈你是我的男人〉未為憶蓮擦出亮麗的流行榜成績單，卻慢慢地成為了她的代表作。其後，她再改編了 Viktor

lazlo 的歌曲，收錄在《都市觸覺 Part II：逃離鋼筋森林》專輯。至於本地歌手，也有鄺美雲、黃凱芹及劉美君主唱 Viktor 的改編歌曲。林振強第一版歌詞原本寫夜晚和月亮，但當時林憶蓮與許願及毛澤西正在紐約拍照片，住在一位五十多歲女畫家的畫室，許願告訴了林振強拍照的過程，那個「有畫面」的描述，使得林振強寫了第二版的歌詞。憶蓮在台灣推出首張國語專輯時，也用了同一歌名，主唱了國語版的〈你是我的男人〉。

　第四首主打〈三更夜半〉出自倫永亮之手，是專輯中唯一原創歌曲。這首遲來主打之選，其實是唱片的第一首歌，跟〈講多錯多〉一樣均是周禮茂作詞筆。據許願在回憶錄中透露，他與林憶蓮都很喜歡葉德嫻，因着〈邊緣回望〉，就跟對方要了寫這詞的周禮茂電話，從此開始了合作。〈三更夜半〉屬倫永亮的拿手好戲 R&B 節奏舞曲，可惜因為已是唱片的最後主打，只能攀到 TVB 勁歌金曲榜第四位。稍後憶蓮再推出了一個先來貓叫的「春天版」，收錄在《都市觸覺 Part I City Rhythm Take Two》EP 內，但因為

1
碟芯設計特別,那一年原來是香港華納十週年。

2、3、4
12頁的歌詞冊,除詳細記錄了歌詞及幕後製作人員名單,也有數十張憶蓮在紐約拍攝的精美彩照,更有憶蓮的感言,及許願、周禮茂與盧志偉寫下的中英文文案。

5
《都市觸覺 Part 1》唱片廣告!

CD 版只收錄在《華納夏日 4 星道 Remix》內，或許記得的樂迷已不多。

接下來的〈雷電風雨夜〉，其實跟〈三更夜半〉是相連不間斷的，兩者由不同音樂人所寫，分屬改編歌及原創歌，歌詞分別由周禮茂及林振強操刀，但出奇地，兩首歌在音樂及主題上都很統一，描述情慾，非常出位。〈雷電風雨夜〉原曲 Infatuation 由美國女歌手 Taja Sevelle 所唱，她於一九八五年給黑人歌手 Prince 簽至 Paisley Park Records 旗下，成為 Prince & The Revolution 的合音成員之一，卻被投閒置散；林憶蓮挑選的 Infatuation 並不屬主打歌，卻與〈三更夜半〉非常匹配。同專輯中的〈一接觸〉也屬同類歌曲，不過憶蓮已不是首次改編 Eighth Wonder 的歌，在前兩張專輯便改編唱過〈點唱機〉，只是想不到雖然改編同一歌手的歌曲，在日資的 CBS／Sony 及美資華納旗下，感覺差距那麼大。

至於碟中唯一一首東洋改編歌，竟然是一首 TVB 劇集歌。林憶蓮主唱了《阿德也瘋狂》的主題曲〈又見朝陽〉，劇集由周星馳、羅慧娟、劉江、邵美琪

及邵仲衡等合演，歌曲採自日本女歌手杏里的單曲。MuziLand 一直覺得自八十年代中期開始，每逢歌手談及專輯製作概念時，總是說到劇集歌對製作概念極具破壞性，但這次〈又見朝陽〉並不覺得怎樣，或許這首 Side Track 不是重點，也可能曲風較平庸，歌詞也與劇集內容關係不大，可獨立來聽有關。

〈夜了…沒有藉口〉改編自 The Jets 的 Make It Real，也是很貼近原作的作品。很八十年代的 R&B 節奏，由卡龍填詞，是憶蓮首次主唱他的詞作。兩人合作較受人注意是稍後的〈此情只待成追憶〉，但這首〈夜了…沒有藉口〉也是很值得細味的 Side Track。兩年後國語版變身為〈是該結束的時候〉，由姚若龍與丁曉雯填詞。

〈偷閒〉流露着一種閒適，屬很舒服的中板之作。原作骨子裏不是大美國風格，只因為那是瑞典樂隊 ABBA 成員 Agnetha Fältskog 的新作。ABBA 樂隊在樂壇僅短短十年，卻綻放着往後數十年不滅的光華，可惜及後每位成員各自獨立發展，成績都幾乎強差人意。選來 Agnetha Fältskog 的歌曲，可見當時憶

蓮或選曲的團隊，聽歌口味十分廣闊。

最後一首歌曲〈因你瘋了〉，只由一手鋼琴徐徐伴着憶蓮的唸唱，無論音準或感情發揮，難度都十分高。換作是兩三年前，憶蓮還是一位唱現場會失準的歌手，此曲實在是一首洗底作，這亦證明她進步神速。原曲非常冷門，是台灣唱作人張洪量在〈你知道我在等你嗎〉前，首張專輯的歌曲〈我想我瘋了〉。張洪量唱歌音準十分不穩，但他的作品，則顯露了他的音樂才華，是筆者多年來一直欣賞的音樂人，當年聽着〈因你瘋了〉，也因張洪量的名字而多加幾分注意。●●

Muzikland ～後記～

過去的年代，續集成績總是較首集遜色，甚至很容易淪為失敗之作，不如今天續集般能保留一班基本粉絲，甚至有一定賣座保證。「都市觸覺」系列正正出現在那個年代，但個人認為它一集比一集成功，而且用上 Remix EP 串連每張專輯，

在兩年間系列密集地出現，使林憶蓮人氣從未有一下歇息，更成功塑造了一個成熟女性的形象。這多得許願在策劃唱片時，就早早計劃好是連續三張「都市觸覺」專輯發佈；這當然也與合約期限有關，必須在期限內好好步署，把歌者推上高峰。

若說《都市觸覺 Part 1》裏的快歌好聽，接下來的〈一分鐘都市、一分鐘戀愛〉、〈逃離鋼筋森林〉、〈燒〉、〈傾斜〉其實更精采，至於抒情歌〈此情只待成追憶〉及〈前塵〉等都是超水準之作。專輯與專輯之間作間場的 Remix 歌曲，更是令 MuziKland 拍案叫絕，仿似創意用之不盡，連抒情歌〈溫柔的你〉也可順暢地重新編曲為舞曲〈冬季來的女人〉，還有節奏密集到令人透不過氣來的〈燒之印度火西施〉、〈不不不之靈魂蒸發實錄〉、〈傾斜都市燒燒燒〉、〈埃及玫瑰 1000 打〉，簡直是「潮爆」。再由「都市觸覺」系列，延伸至為打台灣市場的兩張國語專輯，復又再在其中選來台灣作品回流改編，如〈愛上一個不回家的人〉及〈走在大街的女子〉等，再延續了〈夢了、倦了、瘋了〉及〈野花〉等經典的出現，

這個全盤計劃，真的非常成功！

整個「都市觸覺」系列密不可分，筆者實在難以取捨，所以惟有挑來系列的第一集《都市觸覺 Part 1》。往後，林憶蓮先後跳糟滾石及 Virgin，筆者仍期待她有華納巔峰的作品，尤其是舞曲，不過及至二〇〇六年《呼吸》專輯的推出，我才醒悟那個華納高峰實在是很難超越，又或者歌手人生閱歷改變了，早已遠離那段舞曲歲月吧！憶蓮這個三十年前的 Warner Years，確實令我回味再回味！

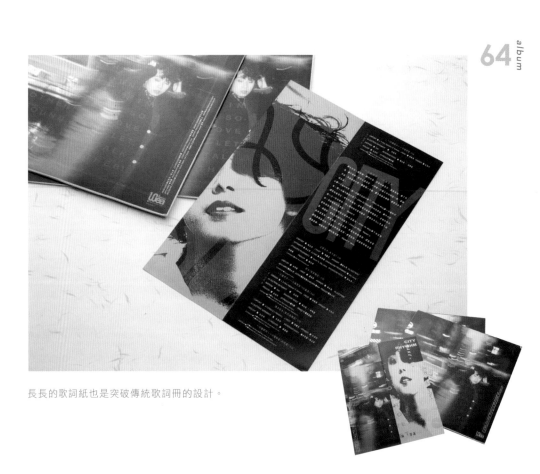

長長的歌詞紙也是突破傳統歌詞冊的設計。

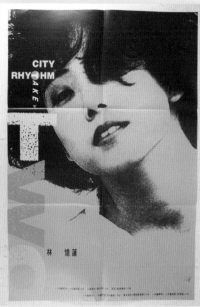

《都市觸覺 Take Two》Remix EP 由《都市觸覺 Part 1》延伸出來，再加入新歌〈一分鐘都市、一分鐘戀愛〉，推出黃色及紫色兩個封面（上圖）！隨《都市觸覺 Take Two》Remix EP 附送的大海報，但奇怪怎不分黃及紫色兩個版本呢？

SIDE A

01 一分鐘都市一分鐘戀愛
[曲/詞：Kenneth Edmonds / Antonio Reid / Daryl Simmons 中文詞：林振強 編：杜自持] 4:16
OT: The Lover In Me（Sheena Easton / 1988 / MCA）

02 三更夜半（春天版）
[曲/編：倫永亮 詞：周禮茂] 5:08

03 還有（純音樂版）
[曲/詞：李宗盛 編：倫永亮] 4:26
OT: 結束（李宗盛＋鄭怡 / 1983 / Pop）

SIDE B

01 一分鐘都市一分鐘戀愛（6分鐘版）
[曲/詞：Kenneth Edmonds / Antonio Reid / Daryl Simmons 中文詞：林振強 編：杜自持] 6:03
OT: The Lover In Me（Sheena Easton / 1988 / MCA）

02 講多錯多（激到跳舞版）
[曲/詞：Alexandra Forbes / Jeff Franzel 中文詞：周禮茂 編：杜自持] 5:13
OT: Don't Rush Me（Taylor Dayne/1987/Arista）

03 一分鐘都市一分鐘戀愛（和唱版）
[曲/詞：Kenneth Edmonds/Antonio Reid/Daryl Simmons 編：杜自持] 4:16 OT: The Lover In Me（Sheena Easton/1988/MCA）

幕後製作人員名單

Info

出版商：WEA Records Ltd.

出版年份：1988

Producers：杜自持（A1,B1,B2）/ 倫永亮（A2,A3）

唱片編號：2292 56423-1

Co-Producer：許願（A1,B1）/ 楊振龍（B2）

Executive Producer：林憶蓮

Mixing Engineer：王紀華

Synthesizers Programming：Martin Yu（A2）/ Day Leung（A2）

All Electronic Instruments：杜自持

（A1,B1,B2）/ 倫永亮（A2,A3）

Guitars：蘇德華（A2,A3）

Drum Machine Programming：Day Leung（A2）

Saxophone：Dick（A1,B1）

Flugelhorn：Bert（A3）

Backing Vocals：倫永亮（A1,A2,B1,B2）/ 林憶蓮（A1,A2,B1,B2）

Remixed by：楊振龍（B1）

Recording Studios：CBS Studio /

S&R Studio

Mixing Studio：Sound Station except〈還有〉mixed at S&R Studio by David Ling Jr.

Art & Image：許願

Photography：毛澤西

Cover Design：Kinson Chan

Graphic Production：釘汪

Hair：Kim Robinson（Le Salon）

關淑怡

難得有情人

Info

出版商：Polygram Records Ltd, H.K.

出版年份：1989

監製：Joseph Ip

唱片編號：839 775-1

Backcover

Recording：Joseph Ip

Image Director：Kinson Chan

Photography：Idris Mootee

Art Director：Kinson Chan

Hair Stylist：Ben Lee Of Headquarters

Make Up Artist：Judy Leung

Programming / Key：Richard Yuen（A01, B05）/ Donald Ashley（A02, 03）/ 杜自持（A03, B01）/ 方樹樑（A04）/ 盧東尼（B02）/ 周啟生（B04）

Guitar：Peter Ng（A02, B05）/ 蘇德華（A03）/ 杜各（B01）/ Joey（B02）

E.P.：杜自持（B03）

Chorus：May（A04, B01, B04）/ Donald（A04, B01, B05）/ Hey（A04, B01, B05）/ Nancy（B01, B04）/ 小君（B04）/ Patrick（B05）

1989

大碟

SIDE A

01 星空下的戀人
[曲／詞：Robin Gibb／Maurice Gibb 中文詞：
曉風 編：Richard Yuen（袁卓繁）] 3：27
OT：Radiate（Carola／1986／Polydor）

02 最深刻一次
[曲／詞：Ralph Siegel／Bernd Meinunger
中文詞：林夕 編：Donald Ashley] 4：15
OT：Wieder Allein（Nicole／1985／
Jupiter）

03 劃星（關淑怡／李克勤合唱）
[曲／詞：Gessle／Per Gessle 中文詞：簡寧
（劉毓華）編：杜自持] 3：50
OT：Paint（Roxette／1988／EMI）

04 纏綿不盡
[曲／編：方樹樑 詞：向雪懷（陳劍和）]
3：57

05 難得有情人
[曲／編：盧東尼 詞：向雪懷（陳劍和）]
3：43

SIDE B

01 痴心怎獨醉
[曲／詞：都志見隆／岩里祐穗 中文詞：黃
真 編：杜自持] 4：08
OT：Heartbreak（關淑怡／1989／
Apollon）

02 疑惑
[曲／詞：蔡國權 編：盧東尼] 4：02

03 暗戀
[曲：林敏怡 詞：林敏聰 編：Donald
Ashley] 4：07

04 血色瑪莉
[曲／編：周啟生 詞：林振強] 3：23

05 流行風格
[曲／詞：Gessle／Per Gessle 中文詞：林
振強 編：Richard Yuen（袁卓繁）] 3：51
OT：Dressed For Success（Roxette／
1988／EMI）

出道三十年的關淑怡，後期的音樂風格跟早期已是截然兩回事，但 Muzikland 仍愛她早期的《難得有情人》專輯，乃因當時《星空下的戀人》MV 中關淑怡入型入格，令我開始對她着迷。事實上這張《難得有情人》專輯，不管是爆紅的主打歌或是 Side Track：快歌或抒情歌，音樂風格都很多元化，足教人有聽覺的快感。

Bee Gees 樂隊舉世知名，除了製作自家的專輯，也不時為不知名歌手寫歌監製，如一九七八年為澳洲女歌手 Samantha Sang 寫了 Emotion，令她一炮而紅，可惜後勁不繼，落得 One Hit Wonder 的下場。一九八六年，當 Bee Gees 預備時重返樂壇的專輯 E.S.P，成員之一的 Maurice Gibb 為二十歲的瑞典歌手製作了一整張專輯，當中兩兄弟 Robin 與 Maurice 合寫了不少歌曲，包括〈星空下的戀人〉的原曲 Radiate。

當時筆者一聽此曲立即愛上，卻疑惑是哪首 Bee Gees 歌曲？此謎團有賴互聯網資訊發達才得以解開。令人難忘的是那個由唱片公司自資拍攝的公路 MV，

關淑怡一身皮衣、時而架起薄儀墨鏡，拂起一把長長秀髮，靠在吉普車的車廂緩緩而來，配合整個電單車隊，除了「夠潮」，也實在青春無敵迷人！〈星空下的戀人〉由曉風填寫，此人即是簡寧，也就是當時寶麗金的高層劉毓華；稍後寶麗金創作了加長的 Edit Version，並且推出 12" 吋 EP。

〈最深刻一次〉有點像舊式的台灣流行曲，卻原來是德國歌手 Zicole 的歌曲，想不到在 Donald Ashley 的編曲下，一首歐洲歌竟可以這麼地道化。其實關淑怡主唱蠻多的 Zicole 歌曲，在她首張專輯《冬戀》裏的同名標題歌及〈叛逆漢子〉，都是改編自這位德國歌手的歌。

瑞典樂隊 Roxette 以第二張專輯 Look Shape 闖入世界樂壇，銷量更達至九百萬張，雖然原屬 EMI，但似乎寶麗金更懂得善用他們的歌曲。在他們的同一張專輯，便有變身為譚詠麟的〈你知我知〉及〈冷傲的化粧〉，而關淑怡這張專輯也選取了 Paint 及 Dressed for Success，改編為〈劃星〉及〈流行風格〉，還有下張專輯《真情》的〈這是我心裏對白〉。李克勤曾

被嘲笑不懂跳舞，但在早期卻曾與關淑怡合唱了動感節奏十足的〈劃星〉，此曲的對唱方式非常特別，主歌由克勤負責，副歌則由關淑怡主唱，時又加入克勤合唱。筆者喜歡他們這次合唱作品，遠比數年後的〈只想您會意〉及〈依然相愛〉驚喜！至於 Side Track 的〈流行風格〉原曲竟是 Roxette 樂隊的主打單曲。

〈纏綿不盡〉為方樹樑的作品，由向雪懷寫詞。在這張專輯中，筆者常有感它與〈最深刻一次〉像雙生兒，雖同是很大路的流行曲式，卻很動聽！此曲原是同年「G2000 二千種感覺」的廣告歌，歌詞重新填寫後，成為大碟歌曲。原廣告歌詞配合畫面非常浪漫，大碟版則在纏綿關係中着墨更多。方樹樑除了是寶麗金唱片監製外，還有人記得他早年是風之 Group 樂隊成員嗎？

風中飄過美夢／悠然遇上你／此刻感覺似夢／迷人是你那目光／願留下你的丰姿／化做那完美的影子／將真我留在夢內懷緬

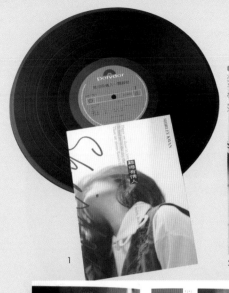

1

2

3

4

5

1
《難得有情人》的黑膠唱片及歌詞冊。

2
歌詞冊內頁。

3
這輯照片充滿動感，部分也成為 *Shirley Remix*
使用的照片。

4
Art / Image Director 是 Kinson Chan，他同
期也為林憶蓮擔任形象設計。

5
一九九四年，關淑怡主打台灣的首張大碟，仍
以《難得有情人》作標題。

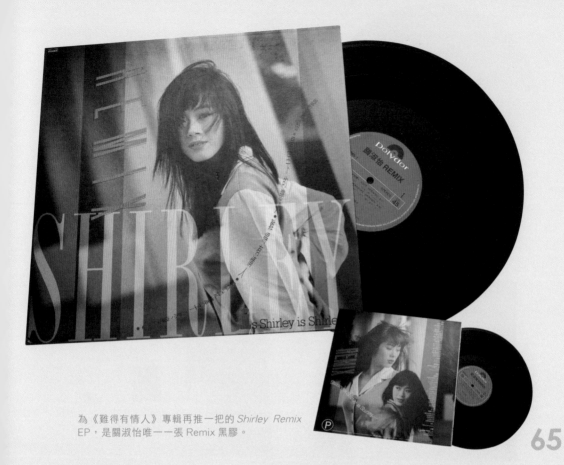

為《難得有情人》專輯再推一把的 *Shirley Remix*
EP，是關淑怡唯一一張 Remix 黑膠。

EP

01　星空下的戀人（Edit Version）
[曲／詞：Robin Gibb ／ Maurice Gibb 中文詞：曉風 編：Richard Yuen（袁卓繁）] 4:34
OT：Radiate（Carola ／ 1986 ／ Polydor）

02　難得有情人（Karaoke Version） [曲／編：盧東尼 詞：向雪懷（陳劍和）] 3:43

03　叛逆漢子（Dance Version）
[曲／詞：Michael Hofmann ／ Robert Jung 中文詞：潘源良 編：盧東尼] 4:45
OT：Andy（Nicole ／ 1988 ／ Jupiter）

04　冬戀（Karaoke Version）
[曲／詞：Michael Hofmann ／ Robert Jung 中文詞：潘源良 編：盧東尼] 3:58
OT：Andy（Nicole ／ 1988 ／ Jupiter）

出版商：Polygram Records Ltd, H.K.　　　　唱片編號：889 665-1

出版年份：1990　　　　　　　　　　　　　封套設計：Phoebe Lee ／ Ahmmcom Ltd.

監製：葉廣權

〈難得有情人〉由盧東尼作曲、向雪懷填詞，二人同屬寶麗金工作人員班底。關淑怡在推出首張專輯《冬戀》時，其實知名度不高，但這首午間日本配音劇集《新婚物語》的中文主題曲，卻瞬即令她入屋，還搶先在《寶麗金'89超白金精選》推出，然後才以同名專輯把這新人推向成功。當時，Muzikland曾在唱片店中聽到一名OL向店主詢問這首主題曲是誰唱的？在哪張唱片可找到？這個不經意的偷聽，讓我認識這新人關淑怡。別小看午間的歐巴桑劇集時間，翁倩玉的〈信〉、葉蒨文的〈祝福〉及林子祥的〈海誓山盟〉，都因午間劇場而令歌曲成為歌手的重要代表作。關淑怡在一九九四年打進台灣市場，也是以這首舊歌的國語版作主打，成為她音樂事業中非常重要的代表作。它與〈星空下的戀人〉均為電台流行榜冠軍歌，同樣也由唱片公司另行自資拍下MV。

〈痴心怎獨醉〉雖是改編歌，但原唱者也是關淑怡本人，原來在一九八九年十一月，她除了在香港推出唱片，也在日本發行首張日語專輯 Say Goodbye，其中的 Heartbreak，就是〈痴心怎獨醉〉的原曲。粵語版雖由杜自持編曲，但跟原版分別不大，樂器編排錄音很有八十年代日本新音樂流行曲式的味道。

創作人蔡國權主唱的歌曲，得我歡心的只有寥寥兩三首，但他為別人寫的歌曲，卻常給我不一樣的驚喜；由他包辦曲詞的〈疑惑〉，與林敏怡、林敏驄姊弟合作的〈暗戀〉，雖只屬 Side Track，但都值得一聽。至於中版搖滾的〈血色瑪莉〉雖然也不是主打歌，但周啟生這首作品，卻流露關淑怡冷傲的一面，尤其那幾句歌詞「不瞅不睬只因我歡喜／不瞅不睬皆因看不起」，密集短促的歌詞，使得關淑怡入拍的嗓音，更有節奏感，與音樂樂器混成一體，Cool！

八十年代的香港樂壇，可以說是盛世。

來到八十年代末，更是把這璀璨推上極點。回看十多年前，大多是歌星推出大碟及盒帶，又或是為重要主打歌發行細碟，這已是實體唱片的主流格式。但來到八十年代，細碟歌曲已變身為12"的Remix Single，及至後來唱片公司也跟隨外國潮流，自資拍攝MV，及推出看得、聽得又唱得的CDV。

CDV全名是CD Video，跟之後的VCD是兩種不同格式，CDV只能在Laser Disc唱機播放。寶麗金早期一批CDV由美國生產，歌手包括了譚詠麟、陳慧嫻、草蜢、黃凱芹、李克勤、張學友、達明一派及關淑怡，每一張都是個人專集，不過這種比CD要貴上一半價錢的CDV，很快就被Karaoke LD取代。因為光是對着無聊畫面唱歌，已不能滿足對着電視機畫面前的你或我，「唱K」需要原裝音樂，最好更有原裝歌手當MV主角。關淑怡的《難得有情人》專輯，衍生了《星空下的戀人》及《難得有情人》兩張CDV，也因着這張專輯的成功，把前作〈冬戀〉推一把，發行Shirley Remix EP，除了把〈星空

下的戀人〉重新混音加長，也把〈叛逆漢子〉大玩左右音效成為Dance Version，另附兩首抒情歌〈難得有情人〉及〈冬戀〉的Karaoke音樂版呢？為何這張12"EP或3"CD要收錄Karaoke音樂版呢？因為當時家用的Laser Disc唱盤未算普及，Karaoke Disc也很昂貴，一張小唱片有Remix，也有伴唱音樂MMO可唱唱歌，實在是唱片公司看準市場而推出的多樣化產品。

Muzikland其實沒有怎麼沉迷過偶像，不過當時也會買喜歡的歌手的音樂產品，以示支持，於是《難得有情人》的CD、Shirley Remix、兩張CDV，也就很快買來收藏，當時其實沒有想過要儲齊一套，也不曾想過這是一種唱片公司把歌手作為偶像產品的營銷手法。我得說，當年為關淑怡成功塑造的音樂風格或形象，未必就是真正的關淑怡，但有了這開始，卻造就了我對她三十年不變的喜愛與支持。

《難得有情人》

01 難得有情人（Karaoke）

[曲／編：盧東尼 詞：向雪懷（陳劍和）] 3:43

02 叛逆漢子

[曲／詞：Michael Hofmann ／ Robert Jung 中文詞：潘源良 編：盧東尼] 3:58
OT：Andy（Nicole ／ 1988 ／ Jupiter）

03 冬戀

[曲／詞：Ralph Siegel ／ Bernd Meinunger 中文詞：簡寧（劉毓華） 編：杜自持] 4:27
OT：Lass Mich Einfach Geh'n（Nicole ／ 1988 ／ Jupiter）

04 又再見面

[曲：葉廣權 詞：林夕 編：Donald Ashley] 4:08

05 難得有情人（Video）

[曲／編：盧東尼 詞：向雪懷（陳劍和）] 3:43

出版商：Polygram Records Ltd, H.K. 唱片編號：081 823-2

出版年份：1990 Jacket Design：Grace Tsang ／ Ahmmcom Ltd.

《星空下的戀人》

01 星空下的戀人（Karaoke）

[曲／詞：Robin Gibb ／ Maurice Gibb 中文詞：曉風 編：Richard Yuen（袁卓繁）] 3:27
OT：Radiate（Carola ／ 1986 ／ Polydor）

02 纏綿不盡

[曲／編：方樹樑 詞：向雪懷（陳劍和）] 3:57

03 血色瑪莉

[曲／編：周啟生 詞：林振強] 3:23

04 疑惑

[曲／詞：蔡國權 編：盧東尼] 4:02

05 星空下的戀人（Video）

[曲／詞：Robin Gibb ／ Maurice Gibb 中文詞：曉風 編：Richard Yuen（袁卓繁）] 3:27
OT：Radiate（Carola ／ 1986 ／ Polydor）

出版商：Polygram Records Ltd, H.K. 唱片編號：081 825-2

出版年份：1990 Jacket Design：Phoebe Lee ／ Ahmmcom Ltd.

甄妮

Jenny

Info

出版商：CBS / Sony Hong Kong Ltd.

出版年份：1989

監製：Tommy Leung

唱片編號：CBA 206

Assistant：Alex Yang

Recording Engineers：Tommy Wai / Garry Kum / Yeung Tak Keung

Mixed by：Owen Kwan / Johnny Cheung / Garry Kum

Photography：Vincent De Marly

Hair：Kim of Le Salon

Make-Up：Stephanie of Espace Couleur at Le Salon

Cover Design：Marmaladesign Ltd.

Recording Studios：CBS / Sony Recording Studios Hong Kong

大碟

SIDE A

01　獨白
[曲／編：黃良昇　詞：林夕] 4:00

02　友誼太陽
[曲／詞：이영훈　中文詞：潘偉源　編：杜自持]
5:08
OT：그녀의 웃음소리뿐（이문세（李文世）/1987/
Seorabeol）

03　紅唇綠酒
[曲／詞：Louis Guglielmi／Jacques Larue
中文詞：林振強　編：Chris Babida（鮑比達）] 4:20
OT: Cerisiers Roses et Pommiers Blancs
（Cherry Pink and Apple Blossom White）
（André Claveau／1950／Polydor）

04　今晚要花弗
[曲／詞：David Jaymes／John Du Prez
中文詞：周禮茂　編：黃良昇] 3:28
OT: Don't Stop That Crazy Rhythm
（Modern Romance／1983／WEA）

05　一臉是紅
[曲：李雅桑（李添）詞：吳旅榮　編：杜自持] 4:51

SIDE B

01　怨偶故事
[曲／編：杜自持　詞：林夕] 4:20

02　情感高燒
[曲／詞：Alain Nakache／Nacash 中文詞：
小美（梁美薇）　編：杜自持] 5:00
OT: Y`a Des Jours Comme Ca（Nacash／
1988／Etoile）

03　無言伴侶
[曲／編：Chris Babida（鮑比達）詞：林
振強] 4:24

04　相約在今宵
[曲／編：馮鏡輝　詞：潘偉源] 3:24

05　一分鐘的愛
[曲／詞：齊秦／黃大軍 中文詞：潘偉源　編：
蘇德華] 4:28
OT: 花祭（齊秦／1987／綜一）

一九八四年甄妮加盟 CBS／Sony 後，Muzikland 就更欣賞她的歌曲，因為這家日資唱片公司，在錄音上更能完美呈現這位歌后的美妙嗓音，加上選曲和編曲好，以及使用自家上好水準的錄音室，使得音樂與人聲互相輝映，實在讓耳朵如沐春風，是一種聽覺享受。然而，一九八六年推出《海上花》12" EP 後，儘管這首電影主題曲大熱，懷孕後的甄妮仍選擇轉投華星唱片。經歷兩張專輯後，甄妮旋即重返 CBS／Sony，這對筆者而言，實在是一個驚喜；甄妮在當時的宣傳上說過，認為新力唱片公司無論在錄音水準、公司制度，以及人事作風等各方面，皆能令她的歌唱事業有更大發揮，對今番重投新力寄予厚望，希望以往輝煌成績得以延續云云。首張「回家專輯」本來命名為《輝煌延續'89》，最終以甄妮洋名 Jenny 命名。

〈獨白〉是 Blue Jeans 成員黃良昇的作品，填詞是當年入行才四年的林夕，短短幾年間他已寫了好幾百首詞作。〈獨白〉屬很內心的描述，孤獨中渴求心靈的和應，甄妮用很「飄」的唱法演繹，加強了寂寞

感覺，末後幾句「Ha」，看似簡單，但其實少點唱功都駕馭不到。第二Cut的〈友誼太陽〉，改編自韓語歌曲〈그녀의 웃음소리뿐〉；原編曲其實有點像八十年代台灣的流行曲，但經過杜自持重編後，感覺即煥然一新，旋律中的高音及轉音部分特別發揮到甄妮嗓子的優點。不過，這首歌頌友誼的歌曲，本應充滿正能量，但不曉得是甚麼原因，筆者總覺得它跟〈獨白〉像姊妹作，兩歌均散發點點落寞感覺。

〈紅唇綠酒〉是一首紅了幾十年的老掉牙旋律，印象中那段Intro常被用作舊式電影香艷鏡頭的配樂，場景就如狄娜在浴缸享受泡泡浴，平白無故在水裏伸出長腿，畫面誘人，而門外的鑰匙孔，就有好色的新馬仔、高魯泉在偷窺……撇開有色畫面，原曲 *Cherry Pink and Apple Blossom White* 以古巴音樂人 Pérez Prado 一九五五年Cha Cha純音版最為知名，雄霸十星期美國排行榜榜首，曲中Billy Regis的小號吹奏，更為此曲確立了鮮明的標記。不過原曲其實來自法國，名為 *Cerisiers Roses et Pommiers Blancs*，屬Rumba節奏，發表於一九五〇年。甄妮的〈紅唇

綠酒〉由Chris Babida編曲，以一九八三年英國樂隊Modern Romance的Cha Cha版本為藍本，此曲瞬間攀上香港電台中文歌曲龍虎榜冠軍。

甄妮在這張專輯中改編了兩首Modern Romance的歌曲，而且都是取自同一張專輯 *Trick Of The Light*，第二首為周禮茂填詞的〈今晚要花弗〉，很有復古熱鬧氣氛。「花弗」是很老式的廣東話，意即愛打扮、趕時髦又或是形容在感情上花心的人，在往時保守的年代有點偏向負面，不過今天已少人用這形容詞，若用更現代的口語來演繹，就是「去Wet」吧。〈今晚要花弗〉的熱鬧不比原曲遜色，聽着聽着讓人有聞歌起舞的衝動，但筆者對「花弗」這字仍是有點抗拒。

〈情感高燒〉改編自法國兄弟班樂隊 Nacash 的單曲，非常現代的R&B節奏作品，由小美填詞。此曲其實水準不俗，也曾作為電台主打歌，可惜迴響不大，杜自持的編曲在主唱末後加了一段長達一分鐘的 Guitar Solo，確令歌曲生色不少。杜自持也在這專輯貢獻了一首〈怨偶故事〉，由林夕填詞，跟〈情感高

燒〉節奏相似，只是比較傷感。

Jenny 專輯的選曲，原創及改編各佔一半，除了
杜自持和黃良昇，尚有Chris Babida的〈無言伴侶〉，
及很「Sony」的李雅桑和馮鏡輝寫歌。李雅桑即李
添，自甄妮一九八四年加盟CBS／Sony，已出任她
的唱片監製，但寫歌給她則屬首次，這裏有〈一臉是
紅〉；同屬首次供應歌曲的馮鏡輝，也寫了一首〈相
約在今宵〉，兩者令人印象不深，但多聽幾回還覺得
不錯。

最後一首歌〈一分鐘的愛〉，改編自齊秦的〈花
祭〉，原曲是一九八六年王祖賢與齊秦合演電影《芳
草碧連天》的主題曲，在台灣非常知名，但改編版則
同曲不同命，甚至可能鮮有人注意甄妮唱過齊秦的
歌。●●

Muzikland ～後記～

現代的歌者一般被稱為歌手，其實是從
英文Singer翻譯過來，八十年代或更早的歌
者會被稱為歌星。Muzikland基本上會跟隨上一
輩（或應說我輩），稱這些較早期的歌者為歌星，
因為他們工作上的態度一絲不苟──不管是嚴謹的演
出或舞台上穿起華麗的服裝，都散發如星一樣的光
華；這是新一輩歌手不管唱功、愛穿上便服及工作
過後隨便去哪裏用餐都無所謂的Presentation不能相
比的。

甄妮正正給筆者好有星味的感覺，她的唱功不是
新世代歌手又或你我在Karaoke高歌可比。或許是
以上這種種原因，增添了我對她的欣賞。重返CBS／
Sony後的首張專輯，甄妮有不少改變，不管演繹歌
曲或形象上都從璀燦歸於平淡，取向自然。過去的
專輯由李添與梁兆強合力監製，現改為Tommy Leung
（即梁兆強）全力操刀。至於攝影也由楊凡轉由法
國攝影家Vincent De Marly拍攝，甄妮少有地脫去
華麗，以淡素蛾眉示人，但放下巨肺、放下星味，
仍不減其實力巨星的風采。或許經過兩年華星的「斷

層」日子，她重返 CBS/Sony 後已不復此前氣勢，這張專輯也沒有太多耀眼的主打歌，卻因為〈獨白〉及〈友誼太陽〉，讓我對 Jenny 專輯鍾情不已。對了！再重申一次，MuziKland 是由自己角度或想法，挑選 101 張喜愛的專輯跟讀者分享，所以那 101 張唱片未必完全合乎大家的期望，這張 Jenny 專輯，說實在的，不及甄妮眾多暢銷專輯般具代表性，但 MuziKland 很喜歡就是了！

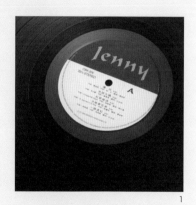

1

整張專輯設計走平淡路線，連唱片碟心也是簡約的黑白設計。

2

唱片歌詞印在雙頁摺門式的卡紙上，打開首先看到的是甄妮的淡妝照。

3

歌詞卡背後是另一張甄妮彩照，放下舞台上刻意、工匠式的形象，展現甄妮動人的另一面。

4

打開歌詞卡，兩門背後印上了詳盡歌詞。

5

Jenny 專輯的唱片廣告。

輝煌延續 '89 甄妮全新大碟

作曲	作詞	編曲	歌曲	時間
Chapgur/M. Desell	周耀輝/Maria	蔡一智	紅唇綠酒	4.20
譚詠麟	向雪懷	盧東尼	獨白	4.00
A. Koikauchi/Nakajam	小美	杜自持	情感高燒	5.00
李丹慶	潘偉源	杜自持	友誼太陽	3.00
黃楚翔	向雪懷	杜自持	一臉是紅	4.03
D. Joynsey/J. D. Pray	林振強	盧東尼	今晚要花弗	3.20
杜自持	向子		怨偶故事	4.20
鮑比達	向雪懷		無言伴侶	4.04
馮鎮強	潘源良		相約在今宵	3.24
黃霑	潘源良		一分鐘的愛	4.28

王傑
故事的角色

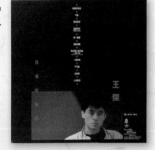

Info

出版商：Wea Records Ltd.
出版年份：1989

監製：郭小霖／李壽全
唱片編號：2292 56226-1

製作：李壽全
Keyboard：陳志遠
Drum：黃瑞豐
Bass：郭宗韶
Guitars：游正彥／蘇德華
Sax：蕭東山
Trumpet：葉樹涵
Cello：范宗沛

Harmonic：Dave Packer
錄音：白金錄音室（台北）／
CBS ／ Sony 錄音室（香港）／
S&R 錄音室（香港）
Mixed By：David Ling Jr. ／
Johnny (C.B.S.)
Concept Direction：Lawrence Ng
Graphic Production：Paul Hui

大碟

SIDE A

01 故事的角色
[曲／詞：王文清 改編詞：鄭國江 編：陳志遠] 5:24
OT: 故事的角色（王傑／1987／飛碟）

02 可能
[曲／詞：王傑／陳樂融 改編詞：潘源良 編：陳志遠] 4:06
OT: 安妮（王傑／1987／飛碟）

03 我笑我哭
[曲／詞：王傑／洪光達 改編詞：林夕 編：陳志遠] 3:52
OT: 別再說想我（王傑／1987／飛碟）

04 溫柔的你（林憶蓮／王傑 合唱）
[曲／詞：陳秀男／丁曉雯 改編詞：陳少琪 編：陳志遠] 4:53
OT: 你是我胸口永遠的痛（王傑／1988／飛碟）

05 每一個夢
[曲／詞：王文清 改編詞：鄭國江 編：陳志遠] 3:36
OT: 心裡的話（王傑／1988／飛碟）

SIDE B

01 酒醉酒醒
[曲／詞：王文清 改編詞：潘偉源 編：陳志遠] 4:30
OT: 讓我永遠愛你（王傑／1988／飛碟）

02 幾分傷心幾分痴
[曲／詞：王文清 改編詞：潘偉源 編：陳志遠] 4:12
OT: 一場遊戲一場夢（王傑／1987／飛碟）

03 一無所有
[曲／詞：陳志遠／陳樂融 改編詞：王傑 編：陳志遠] 4:26
OT: 是否我真的一無所有（王傑／1989／飛碟）

04 不可能
[曲／詞：王文清 改編詞：潘源良 編：陳志遠] 4:38
OT: 忘了你忘了我（王傑／1988／飛碟）

05 生和死
[曲／詞：王傑 改編詞：林夕 編：陳志遠] 3:59
OT: 只因我愛你（王傑／1987／飛碟）

06 人去房空
[曲／詞：呂國樑 改編詞：陳少琪 編：陳志遠] 3:50
OT: 愛你像愛我自己（王傑／1988／飛碟）

王傑

120
121

故事的角色

八十年代，許多港星到台灣發展，基本套路就是把自己爆紅的粵語曲中的精選歌曲更改成國語版，然而，一九八九年有一位台星以相反的方法，把其精選國語歌曲變身為粵語版登陸香港，而且一躍成為紅星，他就是王傑！

王傑本來是香港人，是邵氏影星王俠的兒子，小時候父母離異，有一個辛酸的童年。十七歲時隻身跑到台灣去，送過快遞、當過油漆工人、侍應、調酒員、酒廊歌手、計程車司機、軍人及特技演員等，生活非常艱苦。後來，王傑把自己的演唱 Demo 寄給各大唱片公司尋求機會，可惜渺無音訊，寄到滾石也遭李宗盛拒絕，幸好得到李壽全的賞識，簽約在其 Rio Music 旗下，唱片交由飛碟發行。這位金牌製作人曾在多年後的訪問中這樣形容王傑的嗓子：「他的聲音聽起來是一種很有才華，卻苦於沒有被發現的感覺，有那種失落，但是他很堅強，帶點憂鬱，他的聲音是充滿故事性的。」

出道兩年間，王傑在台灣連續推出兩張成績亮麗的國語專輯《一場遊戲一場夢》與《忘了你忘了我》，

銷量分別超越三十及四十萬之數，使他聲名大噪。

一九八八年，在香港華納安排下，與新加盟的林憶蓮合唱〈還有〉，並且在香港宣傳。翌年一月在台灣推出第三張國語專輯《是否我真的一無所有》，復又於二月在香港推出首張粵語專輯《故事的角色》，結果這張唱片銷量達五白金，令他在香港一炮而紅。《故事的角色》這張唱片，主要選來《一場遊戲一場夢》及《忘了你忘了我》國語專輯的歌，由鄭國江、潘源良、林夕、陳少琪和潘偉源填上粵語歌詞，再加上新推出的標題歌〈是否我真的一無所有〉，由王傑親自寫詞而成。

從《一場遊戲一場夢》專輯選來的有〈故事的角色〉、〈可能〉、〈我笑我哭〉、〈幾分傷心幾分痴〉及〈生和死〉。這批歌曲原版由新晉音樂人王文清、陳樂融、資深台灣校園民歌音樂人洪光達及王傑創作，並且由同是出身於校園民歌世代的陳光遠編曲。

〈故事的角色〉由鄭國江填詞，講述一位失戀漢子的感受，原曲有着一份痴戀，但粵語版則是一個決絕的分手故事。這標題歌分別在商台及 TVB 流行榜得到

第四及第二。

〈可能〉原曲叫〈安妮〉，由王傑作曲，是歌者的初戀故事。他在舞會中認識了一位美法混血兒，等到他邀請她共舞時，才發現對方有腳殘，兩人此後發展了純純的愛情，可是相戀沒多久，卻因對方父母離異而要離開香港，此後再沒有相聚，多年後王傑聽說她在美國一場車禍喪生了。此曲後來曾由台灣歌手姜育恆灌錄了韓語版〈애니〉。潘源良的新詞沒有保留原故事，改為描述女生變了心，男生忐忑不安和揣測的心情。這是王傑在香港首支派台歌，其實比〈還有〉還稍早，在香港電台、TVB 及商台分別取得流行榜冠亞季軍位置。

〈我笑我哭〉也是王傑的創作，由林夕填詞，原版〈別再說想我〉是男生對感情決絕的回應，林夕的詞則表露了男生對感情盡力過後，仍難免分手作結的傷痛。同由林夕填詞的另一首 Side Track 有〈生和死〉，亦是失戀悲歌，這歌原版〈別再說想我〉本是王傑寫給曲佑良的〈只為我愛你〉，後來修改了歌詞及重新編曲後，成為了新版〈只因我愛你〉。

〈幾分傷心幾分痴〉原曲是〈一場遊戲一場夢〉，屬電影《黃色故事》的主題曲，飛碟唱片專程邀來女主角張曼玉與王傑合演了這支 MV。同屬飛碟唱片的台灣歌手姜育恆，後來也曾灌錄過韓語版〈슬픈 이별〉，意思即悲傷的告別。變身為粵語版後，歌詞由潘偉源操刀，成為了 TVB 電視劇《義不容情》的插曲；至於主題曲，則由陳百強主唱改編自王傑〈惦記這一些〉的〈一生何求〉。〈幾分傷心幾分痴〉是 TVB 該年第二季勁歌金曲季選獲獎歌曲。

專輯從《忘了你忘了我》中取來另外五首歌曲改編，計有〈溫柔的你〉、〈每一個夢〉、〈酒醉酒醒〉、〈不可能〉及〈人去房空〉。同由陳光遠包辦所有編曲，至於創作者則有王文清、呂國樑及飛碟班底陳秀男與丁曉雯。

〈忘了你忘了我〉與〈你是我胸口永遠的痛〉本是電影《旺角卡門》的國語版主題曲及插曲。前者是國語專輯的標題歌，但由潘源良寫詞的粵語版則只擔任 Side Track 的角色；至於與葉歡合唱的〈你是我胸口永遠的痛〉，粵語版則換上了跟林憶蓮一起合唱的

〈溫柔的你〉，由陳少琪填詞。後來，林憶蓮把此曲重新製作，經唐奕聰編為舞曲，再改名〈冬季來的女人〉推上台，結果分別得到 TVB 及商台流行榜第三及第八位。

〈每一個夢〉原是王文清的作品，曲子與〈幾分傷心幾分痴〉頗有類近之處，由鄭國江填上粵語歌詞後，着墨於甜蜜愛戀的回憶，雖然情已逝，但不如其他歌曲般慘情，帶來了一份新鮮感。〈酒醉酒醒〉是第五首主打，由潘偉源填詞，亦是王文清所寫，原曲是〈讓我永遠愛你〉。至於〈人去房空〉改編自呂國樑所寫的〈愛你像愛我自己〉，他是後來新人孟庭葦的唱片製作人。

最後要提到〈一無所有〉，由於與內地歌手崔健的同名國語歌在香港同期發行，再加上王傑原版的〈是否我真的一無所有〉，這三首歌在短時間內確實造成小混亂。原曲〈是否我真的一無所有〉，是與《故事的角色》同期製作的國語專輯的標題歌，為電影《飆城》的國語主題曲，原裝 MV 請來片中主角劉德華、呂娇菱和岳翎，與王傑一起合演；至於粵語版

主題曲則由王傑親自填詞，屬第三首主打歌，但只曾在商台的流行榜停留過第十一位。

《故事的角色》歌詞紙上有一段文案：「他歌唱的很好，他的眼神深邃銳利，他的感情濃得化不開，他的背影比誰都孤單。和其他很多歌星一樣，他有段長長的過去，雖然不能忘記，卻也不用再提。因為一切正要出發，因為他將成為巨星，Born To Conquer。生來獲勝，生來征服，站在卑微與高貴的交界對自己與全世界說：『我來了，一切便不一樣了！』獻給在愛情中心靈饑渴，在生活中百無禁忌，在音樂中追求個性的一代。」這段王傑作簡介的文字，由陳樂融所寫，其實是取自王傑首張國語專輯《一場遊戲一場夢》的文案。

王傑推出首張國語專輯時，已被飛碟唱片視為一顆巨星，同樣地他在香港華納首張粵語專輯《故事的角色》也不失禮。該張專輯連續二十四週保持

在全港中文唱片銷量榜十大之列，推出兩週後即報捷十六萬張，累積銷量更達五白金，是台灣歌手在香港取得白金唱片的第一人。三張國語專輯跟《故事的角色》全是李壽全的 Rio Music 製作，至於後者則加入了郭小霖，負責粵語錄音的製作。四張唱片之後，王傑的人氣勢如破竹，李壽全感到自己未必能全面照顧他，有阻他的發展，故此把他的合約轉售給飛碟及華納，這也結束了兩人的合作。

筆者對王傑的印象，最早出現於他與林憶蓮在 TVB 大 Show 合唱〈還有〉，當時在電視機前，正期待憶蓮會送上甚麼舞曲，卻竟然找來一位不知名的男生合唱了一首慢歌。坦白說，不單因為有期待的落差，事實上就算之後〈還有〉紅了，我還是覺得兩人的合唱根本夾不上來（〈溫柔的你〉則沒有這感覺），這個 First Impression 實在沒有讓我留下好感。後來《故事的角色》推出了，聽說賣個滿堂紅。當時銅鑼灣大丸百貨在百德新街有一分店，內設小小的唱片部，主要售賣日本唱片卡帶，偶然會有少量本地唱片。有一個小女生詢問店員：有王傑的唱片嗎？換來

「沒有」的回應，那女孩隨即抱怨地唸着：「死王傑！怎麼到處都找不到你的唱片？」這個因愛而來的咒罵，實在讓我嚇了一跳，有這麼好聽嗎？不過後來，我也買了這張唱片回家。

事實上，唱片公司確實從三張專輯挑來最好的歌，放在《故事的角色》裏，而且之後還有漏網之魚，成為了陳百強、葉蒨文及呂方的主打歌。沒有震音的王傑，可以說沒太多唱歌技巧可言，甚至細心聆聽，還有些微微走音，但他那一把真實不造作、帶滄桑感的聲音，確實是香港歌手第一人。加上在那個港台歌手交流的年代，台灣音樂在香港大受歡迎，完完全全台灣口味的《故事的角色》，確實帶來新鮮感及震撼，讓我也聽得津津有味。不過，那種過份慘情，來來去去的失戀、悲憤，多聽就有膩的感覺。結果，我家裏只有兩張王傑的唱片及 CD，另一張是《今生無悔精選》！

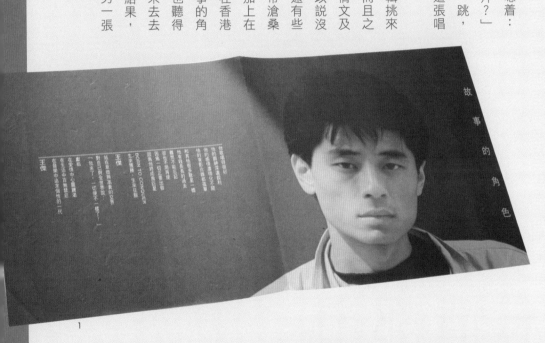

1

2

1
歌詞紙以黑白為主調的設計，切合王傑憂鬱又滄桑的形象，並使用了陳樂融在國語專輯所寫下的細膩文案。

2
華納除了早期使用通用設計碟芯外，往後碟芯都配合整個設計企劃，每張都各有特色。《故事的角色》推出時正好是香港華納十週年，故此有特別 Logo 設計，並隨唱片附送小型問卷表格，送交後將會不定期收到 Fast Forward 雜誌乙份。

ALAN TAM

68

都市

譚詠麟

忘情都市

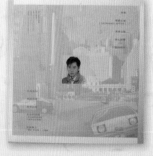

Info

出版商：PolyGram Records
Ltd, Hong Kong

出版年份：1989

監製：關維麟／葉廣權

唱片編號：838 509-1

1989

大碟

SIDE A

01　爭氣
[曲：梁弘志 詞：潘源良 編：涂惠源] 4:32

02　零晨之後（Morning After）
[曲：Mamoru Taniguchi 詞：簡寧 編：S. Watanabe] 3:30

03　浪漫之後
[曲：梁弘志 詞：林夕 編：盧東尼] 3:46

04　我心如雷
[曲／詞：Alan Mansfield / Sharon O'Neill 中文詞：潘源良 編：Donald Ashley] 3:38
OT: Thirst For Love（Sharon O'Neill / 1987 / Polydor）

05　忘情都市
[曲：黃家駒 詞：陳少琪 編：盧東尼] 4:21

SIDE B

01　你知我知
[曲／詞：Per Gessle 中文詞：林振強 編：Donald Ashley] 3:56
OT: The Look（Roxette / 1989 / EMI）

02　獨醉街頭
[曲：陳美威 詞：簡寧 編：涂惠源] 3:50

03　應有此報
[曲／詞：John Holliday / Johnnie Christo / Milan Zekavica / Trevor Steel 中文詞：林振強 編：盧東尼] 3:38
OT: Working For The Fatman（Escape Club / 1988 / Atlantic）

04　生命的詩篇（防止虐待兒童會十週年紀念歌曲）
[曲：徐日勤 詞：向雪懷（陳劍和）編：S. Watanabe] 4:36

05　至尊無上（電影〈至尊無上〉主題曲）
[曲／詞：黃霑 編：盧東尼] 3:48

126
127

譚詠麟

忘情都市

一九八九年八月十一日，譚詠麟推出了他的第十七張粵語專輯《忘情都市》，這張選曲快慢參半的專輯，除了取得白金銷量，也為專輯帶來四首主打歌，其中〈你知我知〉更取得三台流行榜冠軍。

先說這首聲勢凌厲的〈你知我知〉，改編自瑞典樂隊 Roxette 的單曲 The Look。製作人葉廣權似乎對這張 Look Shape 專輯情有獨鍾，多首歌曲均在他監製下由寶麗金旗下歌手如譚詠麟、關淑怡及李克勤主唱了粵語版，其中包括〈你知我知〉。充滿搖滾的節奏，林振強用隱晦的手法記錄了那一年的大事。當年的你知、我知，到今天又是否人人皆知，又或是不想去知呢？稍後寶麗金推出了《Alan Remix 你知我知》EP，加入了心跳、槍聲及救護車音效，取名 Edit Version。

比較起來，潘源良填詞的〈爭氣〉來得更直接，「兩眼看到的／我怎麼可說沒聽到」，跟〈你知我知〉有種遙遙相對之感。其實把歌詞套用在人生，極為勵志，甚至有種傲骨的影子：「今天今天不退避／今天今天不顧忌／將

我傲氣再點起／要創我天與地」三十年後重溫，這歌或許提醒着自己有否失去赤子之心，活過大半生，是否對得起天與地？實在啟發對人生的反思。此曲推出一個月後，出現了國語版《像我這樣的朋友》，屬電影《至尊無上》的國語版主題曲。至於粵語版與國語版誰先誰後，實在難辨，因為作曲人是台灣的梁弘志。潘源良另一詞作〈我心如雷〉跟嚴肅的〈爭氣〉相比，確實輕鬆不少，但字裏行間卻充滿了爆炸式的怒氣。往時詞人的作品，厲害之處就是可穿越時間，直透今天你知我知的心，舒出一口悶氣。〈我心如雷〉改編自新西蘭唱作人 Sharon O'Neil 的歌曲，在上一張專輯，譚詠麟主唱的〈魔鬼之女〉也是改編自她的作品；Donald Ashley 編曲出色，節奏是他的拿手好戲，原來彈奏電結他的是 Chyna 樂隊隊友 Peter Ng。〈我心如雷〉雖然曾闖入電台的流行榜，不過只徘徊在十大以外的位置，算不上好成績，但排行榜其實也不一定代表歌曲的水準，筆者多年來都喜歡這歌。

〈獨醉街頭〉雖是台灣音樂人作品，但套上簡寧的歌詞，即成很「麟式」的情歌。寫歌的陳美威出道於台灣校園民歌年代，往後成為了台灣寶麗金的製作人，也曾是滾石、瑞星唱片及 Sony 唱片的高層。同期，譚詠麟也主唱了〈獨醉街頭〉的國語版《躲開你的心〉。這歌也成為寶麗金為旗下歌手自資拍攝的最早一批 MV，並且推出 CDV（CD Video），是一種收錄一個 MV 加四首純錄音的 Video 制式。至於《Alan Remix 你知我知》EP，收錄了〈獨醉街頭（LD Version）〉，實際上是 MMO 加入樂器，彈奏主音旋律導唱的純音樂 Karaoke 版，LD 一詞記錄了那年頭的獨特有名稱，來到今天，有些樂迷可能會不明 LD 是甚麼意思而摸不着頭腦。〈獨醉街頭〉於香港電台流行榜僅取得第五位，不過在商台及 TVB 流行榜則奪得亞軍位置，成績較優。

經過《擁抱》專輯的〈八十歲後〉，譚詠麟第二度主唱新晉詞人林夕的詞作。這首〈浪漫之後〉由梁弘志作曲，經過〈半夢半醒〉之後，譚詠麟那年頭主唱了不少他的作品；或許因為在製作國語專輯時，唱

1

2

3

1、2、3
歌詞紙設計由國語專輯剪輯而成,感覺有點凌亂。

片公司一曲兩用，使得〈浪漫之後〉也有國語版〈夢不敢説〉。既有〈浪漫之後〉，也有〈零晨之後〉，還加上英文副題 Morning After，由日本音樂人作曲及編曲，似是為譚詠麟量身的創作，既找不到原曲資料，也翻不出日語的變身。歌名帶來寧靜的誤會，卻原來是充滿搖滾的曲風，這一夜到底發生了甚麼事？

標題歌〈忘情都市〉由黃家駒寫曲，陳少琪填詞，是譚詠麟繼〈千金一刻〉，再度，也是最後灌錄家駒的作品。Beyond 自從一九八八年簽約寶麗金的衛星公司新藝寶寶後，除了創作自己專輯所有歌曲，也同時為寶麗金歌手寫了不少歌。一九八九年，Beyond 推出《真的見証》專輯，可以説是把寫給別人的歌一次過收割回來重新演繹，不過卻沒有包括〈忘情都市〉。此曲譚詠麟也灌錄了國語版，由娃娃填詞，仍用上相同名字〈忘情都市〉，但要延至翌年《難捨難分》國語專輯才面世。

自第二張粵語專輯《愛到你發狂》之後，譚詠麟已少唱黃霑的作品，一九八六年有〈珍重〉，然後到一九八九年主唱了〈至尊無上〉，屬同名電影主題

曲，由黃霑包辦曲詞。該片由戴樂民與黃霑負責配樂，譚詠麟與劉德華為片中男主角，另有女角陳玉蓮和關之琳。不過，此片國語版主題曲，則換上了〈爭氣〉的國語版〈像我這樣的朋友〉，更成為譚詠麟國語大碟的標題主打歌。

〈應有此報〉雖不是電台主打歌，但在宣傳上亦屬重點之一，因為在《Alan Remix 你知我知》EP 製作了有趣音效的 Dance Version。這改編歌雖然節奏不算急快，卻很有 Funny 的節拍感。林振強描寫一位感情女玩家的下場，用字非常辛辣，他的鬼馬風格實在令人開懷。

最後一提〈生命的詩篇〉，是防止虐待兒童會十週年紀念歌曲。由徐日勤作曲、向雪懷填詞，雖不是甚麼大熱之選，但製作絕對認真，交由日本音樂人編曲。《忘情都市》整張大碟，雖然分別由日本及香港製作，但錄音音色非常統一而有層次，屬一張筆者認為聽得好舒服的唱片。●

香港歌手的台灣唱片，早期往往是由粵語專輯換上「語言新衣」就出版，但《忘情都市》則有一種反過來的感覺。雖然整個製作都在香港或日本，但好幾首歌曲均出自台灣的梁弘志和陳美威的手筆，而這幾首歌曲剛好又在極短期內推出國語版。國語專輯《像我這樣的朋友》比《忘情都市》遲一個月在台灣推出，共用多首新曲，加上《忘情都市》專輯的封面照，實際上在台灣拍攝，根本就是源自國語專輯，只是把背景套上香港的城市照片，營造一個屬於本地都市的感覺而已。

整體設計上，有一種明亮的色調，配上當中多首節奏快歌，就算個別歌曲題材嚴肅，仍給我輕鬆的聽覺享受。當時，筆者已少注意傳媒的主打歌，記憶中選錄當中的歌曲時，朋友曾介紹〈浪漫之後〉，我曾笑問對方浪漫過甚麼？夾雜着對〈我心如雷〉的喜愛，從 CD 又再回歸到黑膠，《忘情都市》屬於一張我喜愛的譚詠麟中期唱片。

幕後製作人員名單

Info

Programmer：涂惠源（A1）/烏山敬治（A2）

Programmer / Key：盧東尼（A3,B3,B5）/ Donald Ashley（A4,B1）/涂惠源（B2）

Drums：Donald Ashley（A1,B2）/岡本郭男（A2,A5,B4）

E. Bass：渡邊直樹（A2,A5,B4）/ Tony Kiang（B2）

E. GTR：青山徹（A2,B4）/ 蘇德華（A3,B3,B5）/ Peter Ng（A4）/伊丹雅博（A5）/ Peter Ng（B1）

A. GTR：吉川忠英（B4）

Synth Key：渡邊茂樹（A2,B4）

Synth：盧東尼（A5）

Percussion：Donald Ashley（A5）

Chorus：Turbosound（A1,A4）/風之卷（A2,A3,B3,B4）/ Mic Madness（A5,B1）/ Audio Line（B2）

Chorus Arranger：Tony A. Jr（A1,B2）/盧東尼（A2,B4）

Engineer：張永夫（A1）/王偉明（A1）/ 藤野茂樹（A2,A5,B4）/葉廣權（A2,A3,A4,A5,B1,B2,B3,B4,B5）/ Alex Kwan（A4）/ Sam Ho（B1）

Digital Mixing & Mastering

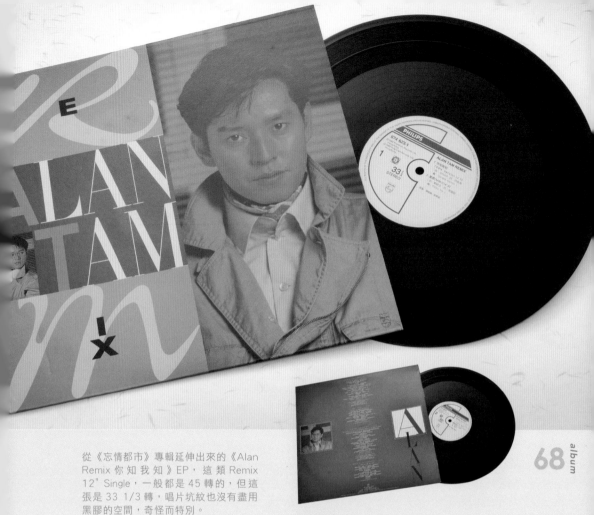

從《忘情都市》專輯延伸出來的《Alan Remix 你知我知》EP，這類 Remix 12" Single，一般都是 45 轉的，但這張是 33 1/3 轉，唱片坑紋也沒有盡用黑膠的空間，奇怪而特別。

EP

SIDE A

01　你知我知（Edit Version）

［曲 / 詞：Per Gessle 中文詞：林振強 編：Donald Ashley] 4:10

OT: The Look （Roxette / 1989 / EMI）

02　愛念（MMO）

［曲：劉諾生 詞：張國祖 編：Ricky Ho] 4:33

出版商：PolyGram Records Ltd, Hong Kong
出版年份：1989
監製：關維麟 / 葉廣權
唱片編號：874 623-1

SIDE B

01　應有此報　（Dance Version）

［曲 / 詞：John Holliday / Johnnie Christo / Milan Zekavica / Trevor Steel 中文詞：林振強 編：盧東尼] 4:10

OT: Working For The Fatman （Escape Club / 1988 / Atlantic）

02　獨醉街頭　（LD Version）

［曲：陳美威 詞：簡寧 編：涂惠源] 3:50

攝影：陳福堂
髮型：Alice Chan Of Silkcut
封套設計：Phoebe Lee / Ahmmcom Ltd
Digital Muxing & Mastering

唱片公司推出的CDV於美國製造，
收錄了寶麗金自資拍攝的〈獨醉街
頭〉MV。

CDV

01　獨醉街頭（LD Version）

[曲：陳美威　詞：簡寧　編：涂惠源] 3:50

02　半夢半醒

曲：梁弘志 詞：潘偉源　編：盧東尼] 3:45

03　水中花

[曲：簡寧　詞：簡寧　編：劉以達] 3:59

04　午夜皇后

[曲：Graham Gouldman 詞：陳少琪　編：入江純] 3:38
OT: Heart Full Of Soul（The Yardbirds ／ 1965 ／ Columbia EMI）

05　獨醉街頭（Video）

[曲：陳美威　詞：簡寧　編：涂惠源] 3:54

出版商：Polygram Records Ltd, H.K.　　　　唱片編號：081 235-2
出版年份：1989　　　　　　　　　　　　　Jacket Design: Ahmmcom Ltd.
編導：K. Siu

69

Beyond

真的見証

Info

出版商：Cinepoly Records Co. Ltd.

出版年份：1989

Recorded By：Adrian Chan / Philip Kwok / John Lin / 王紀華

Mixed By：David Ling Jr. / Philip Kwok / 王紀華

Studio：Studio S&R / Sound Station

監製：王紀華 / Gordon O'Yang / Beyond

唱片編號：CP-1-0037

1989

大碟

SIDE A

01　歲月無聲
[曲：黃家駒 詞：劉卓輝 編：Beyond] 4:42
OA: 麥潔文（1989 / Cineploly）

02　明日世界 [曲／詞：黃家駒／黃家強 改編
詞：黃貫中／黃家強 編：Beyond] 3:49
OT: 怨你沒留下（林楚麒 / 1989 / 華星）

03　交織千個心 [曲：黃家駒 詞：黃家強 編：
Beyond] 5:45
OA: 許冠傑（1988 / Cineploly）

04　誰是勇敢
[曲：黃家駒 詞：葉世榮 編：Beyond] 6:42
OV: Beyond（1986 / Beyond）

05　勇闖新世界
[曲：黃家駒 詞：梁安琪／侯志強 編：
Beyond] 4:46

SIDE B

01　又是黃昏
[曲：黃家駒 詞：陳健添 編：Beyond] 4:31
OA: 小島（1986 / Polydor）

02　無悔這一生
[曲：黃家駒 詞：盧國宏 編：Gordon
O'Yang] 3:57

03　午夜怨曲
[曲：黃家駒 詞：葉世榮 編：Beyond] 4:33

04　千金一刻
[曲：黃家駒 詞：黃家強 編：Beyond] 3:58
OA: 譚詠麟（1988 / Philips）

05　無名的歌
[曲：黃家駒 詞：黃貫中 編：Beyond] 4:17
OA: 彭健新（1987 / Philips）

Beyond

134
135

真的見証

經過 *Beyond IV* 專輯銷量衝破十萬大軍的成功，加上年底 Beyond 演唱會在即，於是新藝寶的主理人陳小寶要求 Beyond 趕快推出全新專輯，但家駒不想做這種「榨果汁」式的創作，卻又不能拒絕，所以建議重新收錄寫給別人的歌，於是在五個月內趕製了全新專輯《真的見証》。

Beyond 從初出道時，已為 Kinn's 另一樂隊小島寫歌，之後加盟新藝寶，由於 Beyond 是演唱自己作品的樂隊，故此也被安排寫歌給旗下或寶麗金歌手，以增加知名度。經過數年，作品累積了一定數量，這批歌曲再由 Beyond 親自主理，故此《真的見証》可以說是一張新曲＋作品精選集，而且它更是一張 Beyond 全面玩 Rock 的專輯，最接近他們的音樂本質。封套背面還參照外國的搖滾唱片，註明「注意：請盡量將音量校大」。

《歲月無聲》原由麥潔文所唱，本是一九八八年上海－巴黎世界歌唱比賽的參賽歌，名叫〈鄉愁〉，其後她推出《新曲與精選》時，才改名〈歲月無聲〉，但家駒留下的 Demo 則叫〈又見理想〉，一枝結他伴

着家駒的 Humming，在粗糙音色中感受他的孤獨，跟〈再見理想〉會不有些淵源？麥潔文的版本是很歌星的處理手法，但 Beyond 的版本則還原了搖滾樂團的硬朗。〈明日世界〉是幾乎同期寫給林楚麒的歌，她的版本〈怨你沒留下〉由黃家駒及黃家強作曲，黃家強填詞，但 Beyond 的版本則記錄了由黃家駒作曲，並由黃貫中及黃家強填詞，是一首勵志歌。〈交織千個心〉是寫給許冠傑唱的，放在其 Sam & Friends 專輯中最後一曲，在原輯中頗有最終壓場之感。許冠傑的版本由 Beyond 編曲，先以木結他開始，用 Acoustic Feel 帶出搖滾味道；至於 Beyond 的版本，可能編曲心思早放在許冠傑的版本，故此到自家再唱時，就有點刻意改造，帶來點點 Dark 的色彩，但很配合專輯整體的搖滾味。

〈誰是勇敢〉則是〈再見理想〉自資卡帶歌曲的大翻新，原裝版本很地下 Feel，新版本在編曲及錄音方面，都較原版成熟。但對於 Beyond 粉絲來說，喜歡哪一個則是見仁見智，這也是 Beyond 最後一次抽取〈再見理想〉卡帶歌曲改造。〈又是黃昏〉是

一九八六年寫給小島樂隊的歌，當時小島及 Beyond 均由 Kinn's 擔任經理人，這歌由經理人陳健添填詞，原收錄第二代小島的〈畫匠〉專輯中。或者為了配合小島樂隊的風格，這首歌沒有寫得很重型，Beyond 的版本，也在這張搖滾專輯中引入了輕盈的小清新。

〈千金一刻〉是寫給譚詠麟的，他的版本很 Pop，然而 Beyond 的版本加重鼓聲，還有停不了的急速結他聲，勁度十足。寫給彭健新的〈無名的歌〉，跟〈千金一刻〉都是寫給新藝寶母公司寶麗金旗下歌手的歌，現兩者都由黃貫中擔任主唱，挺像姊妹作。阿 Paul 唱腔冷冷的極有風格，而且此曲編曲伴奏及主唱，各有位置，十分有 Band Sound 味。〈無名的歌〉有着濃烈 Old School 的 Rockabilly 味道。再看 Credit，結他 Solo 不時作藍調式的相互呼應。〈無名的歌〉原來結他 Solo 有家駒、黃貫中、劉志遠、Gordon O' Yang 及 William Tang，怪不得 Jam 得如斯精彩了，作為專輯最後一曲，確實讓人意猶未盡。全新歌曲有〈勇闖新世界〉、〈午夜怨曲〉及為 TVB 劇集《香港雲起時》所寫的〈無悔這一生〉。〈勇

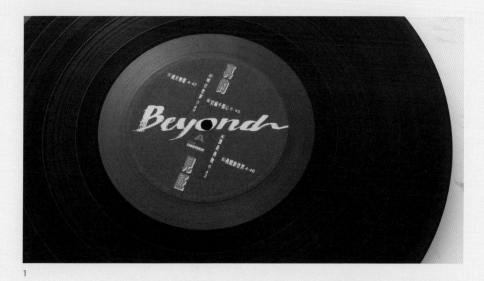

1

2

3

1
放棄了新藝寶的 Generic 碟芯設計，使得整張唱片設計更統一。

2、3
歌詞紙及 Beyond 國際歌迷會申請表格。

闖新世界〉由商台 DJ 梁安琪及侯志堅寫詞,這無疑提高了在商台的播放率;綜觀 Beyond 許多專輯的歌曲,都常交由新名字填詞,某些出於友情相助,但卻因此給予不少作發表的機會,此曲的原 Demo 叫 Europe。〈午夜怨曲〉一直以來是我很喜歡的歌,曲風沒有真的藍調,但世榮歌詞表達為了成就理想,過程少不免會遇到困擾、冷嘲或孤獨,但有彼此的勉勵,總算一起艱苦過。面對搖滾如是,放在今天社會爭取民主,還不是一樣麼?至於〈無悔這一生〉,總有一種暴風過後的平靜。二十五年前由盧國宏寫的副歌:「沒有淚光風裏勁闖/懷着心中新希望/能衝一次/多一次/不息自強/沒有淚光風裏勁闖/重植根於小島岸/如天可變風可轉/不息自強/這方向」,仍然能勉勵今天這小島尚有理想的人。●●

Muzikland
～後記～

當 Beyond 推出《真的見証》專輯時,也在十二月五至十一日在伊利沙伯體育館舉行七場「威達真的見証演唱會」,走紅程度達致高峰,而他們也是首隊可獨自演出那麼多場的香港樂隊,門票分二百元、一百五十元、一百元及五十元。印象中唱片還是演唱會前一兩天才趕及出版,而 Muzikland 也是其中一場演唱會的觀眾。依稀記得家駒當時病了,嗓子不在狀態,這還是從演唱會 CD 中勾起的記憶。

回說 Beyond 的專輯,《真的見証》是我的最愛。最初接觸《永遠等待》EP 時,其另類風格深深吸引我,之後歌曲大玩阿拉伯風,一大堆 Remix 的舞曲,或家國鄉愁題材,甚至家駒式情歌,我也照單全收。但以搖滾的角度來看,〈舊日的足跡〉或〈灰色軌跡〉是比較接近 Rock Band 應有的曲風,卻只屬偶一為之的單曲。現今好多玩 Indie 的樂隊,好想被人認識,但又鄙視進入主流,想法矛盾。起初 Beyond 推出《再見理想》卡帶,歌曲非常地下,雖然吸引了小眾死忠粉絲,但那種粗糙的音樂,實在很難得到

大眾認同。往後簽約 Kinn's，由寶麗金代理，再而正式簽約新藝寶，雖然最終紅到身不由己，但也因為過程中先付出，玩了許多 Gimmick 或寫了許多入屋的歌曲，並把許多舊作品重新打磨，最終大受歡迎後，Beyond 才可主導自己的音樂，大玩自己一直堅持的搖滾音樂，其音樂精神也得以流傳至今，影響深遠。最統一的 Beyond Rock Album，我絕對相信是《真的見証》！

1
「威達真的見証演唱會」門票。

2
（上起）
A：〈交織千個心〉第一版本由許冠傑主唱（1988 / Cinepoly）。
B：〈無名的歌〉第一版本由彭健新主唱（1987 / Philips）。
C：〈又是黃昏〉第一版本由小島樂隊主唱（1986 / Polydor）。
（左起）
D：〈千金一刻〉第一版本由譚詠麟主唱（1988 / Philips）。
E：〈明日世界〉第一版本名為〈怨你沒留下〉，由林楚麒主唱（1989 / 華星）。
F：〈歲月無聲〉第一版本由麥潔文主唱（1989 / Cinepoly）。

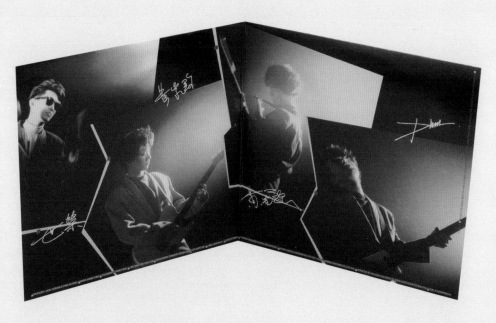

好 Dark 的雙封套設計，每位成
員照片旁都有簽名。

幕後製作人員名單

Info

Guitars：黃家駒 / 黃貫中

Bass Guitar：黃家強

Drum：葉世榮

Synthesizer：周啟生 （1, 5, 6, 10）/ Gordon O' Yang
（3）/ 黃家駒（8）

Sequencer / Programming：葉世榮（4）

Percussions：Flor （6）

Guitar：黃家駒（7）

Guitar Solo：黃家駒 / 黃貫中 / 劉志遠 / Gordon O' Yang
/ William Tang （10）

Artiste Managed By Leslie Chan / Kinn's Music
Productions

Image：Winnie Yuen

Make Up：Flora Ki

Photography：Ringo Tang

Art Direction：Waily Lee

Cover Design：Symmetry Design House Ltd. / Waily
Lee / Alan Chik

鳴謝：大名娛樂有限公司

服裝：Sparkle

COCOS

我們都是人

Cocos

我們都是人

Info

出版商：EMI（Hong Kong）Ltd.

出版年份：1989

Vocals / Guitars / Drums / Keyboards & Technology：Martin Yu

Vocals / Drums / Keyboards & Technology：May Ip

Fretless Bass：Antonio Carpio J.R.（B2）

Guitars：Tommy Ho

Piano：Olive Wu

監製：Cocos

唱片編號：FH 10058

Keyboards & Technology：Ian Tung（A3）

Guitars / Keyboards & Technology：Randy Ng（B3）

Photography：K. W. Chiang

Hair Dressing：Donny

Cover Design：Dias Production

Art Direction：Chan Ho Sing

大碟

ELECTRONIC SIDE

01 **我們都是人**
[曲：Martin Yu 詞：潘偉源 編：Cocos] 4:00

02 **問題**
[曲：May Ip 詞：潘偉源 編：Cocos] 4:49

03 **變折**
[曲：May Ip 詞：古倩雯 編：Cocos / Ina Tung] 4:29

04 **我的路**
[曲 / 詞：Pino Donaggio / Vito Pallavicini 中文詞：潘偉源 編：Cocos] 3:22
OT: Io Che Non Vivo（Senza Te）（Pino Donaggio / 1965 / EMI）

05 **訣別**
[曲：Michael Tsang / 曾偉賢 詞：曾錦程 編：Cocos] 3:35

THE OTHER SIDE

01 **清早**
[曲 / 詞：May Ip 編：Cocos] 3:03

02 **紅磚牆**
[曲：May Ip 詞：向雪懷（陳劍和） 編：Cocos] 4:28

03 **雨後**
[曲 / 詞：Cocos 編：Cocos / Randy Ng] 3:48

04 **夜**
[曲：曾偉賢 詞：盧永強 編：Cocos / 曾偉賢] 4:02

05 **熱熾的心窩**
[曲 / 詞：May Ip 編：Cocos] 4:00

Cocos

142

143

我們都是人

八十年代中期，香港再次掀起組 Band 熱潮，未及兩三年，許多樂隊已站穩陣腳。及至一九八七年，一隊由二男一女組成、名為 Cocos 的樂隊出現。Cocos 原由 May Ip（葉其美）、Martin Yu 及 Michael Tsang（曾偉賢）組成，三人與幾位朋友組隊參加比賽，雖沒得獎，但仍想繼續合作下去，於是開始寫歌，並於一九八七年簽約 EMI 推出 Cocos EP。一首〈熱熾的心窩〉電台熱播，樂迷也頗接受。

可是跟 EP 相隔年多才推出首張專輯《我們都是人》，樂隊陣容已變，Michael 離隊，剩下主音 May Ip 和負責音樂的 Martin。

Martin 中學時受老師影響而對音樂產生興趣，一九八四年組 Band 參加香港電台的「夏日樂逍遙」比賽，得到全場總冠軍及最佳歌手獎。也因為那次的鼓勵，他由彈唱鄉謠轉而鑽研電子音樂，這也成為 Cocos 樂隊的音樂風格。至於 May Ip，自小就隨 Beatles 的音樂載歌載舞，中學時經常參加歌唱比賽得獎，一九八六至八七年間更為凡風樂隊擔任和音。她的嗓子非常獨特，發音咬字有點刻意，頗像達明一

派的黃耀明，但這種些微刻意並不過份，鮮明的主音特色，反倒容易讓人留下深刻印象。

《我們都是人》專輯雖然只剩下兩位成員，但因為收錄了一九八七年 Cocos EP 中的〈夜〉及〈熱熾的心窩〉，加上部分新歌也是成員 Michael Tsang 的創作，所以基本上還是原裝 Cocos 的音樂風格。全碟十首歌曲均由 Cocos 編曲及監製，九首旋律均由 Cocos 成員所寫，其中〈清早〉及〈熱熾的心窩〉由 May lp 包辦曲詞，至於其他歌曲則交由專業填詞人潘偉源、向雪懷、盧永強及城市民歌起家的古倩雯寫詞，再有一首由曾錦程所寫的〈訣別〉，他或許就是現在著名的廣告人。

細聽這批歌曲，真是挺特別的！雖屬樂隊首張專輯，但編曲成熟，音樂風格歐陸，電子得來有點像樂隊 Depeche Mode、Yazoo 或 Erasure，但沒有他們的冰冷感。因為歌詞都以人與人之間的關係、距離、社會轉變及生活為題材，使得這電子音樂很貼近生活。現在聽來，跟謝安琪的歌有點像，是以流行音樂去表達「我有話要說」。Cocos 早在首張 EP 時已表

示，他們想用自己創作的音樂跟其他人分享喜怒哀樂。Cocos 的電音甚至帶有清新城市民歌一面，比如〈清早〉、〈雨後〉、〈夜〉及〈紅磚牆〉，讓人聽得很舒服。〈紅磚牆〉指的就是香港理工大學。至於〈夜〉，有種空洞加上宮崎駿科幻卡通的感覺，然而歌詞主題卻很貼近生活，好特別，MuziKland 大力推薦！

專輯中唯一改編歌〈我的路〉乃是一九六六年 Dusty Springfield 的 You Don't Have To Say You Love Me 的改編，原曲是一九六五年的法文歌 Io Che Non Vivo (Senza Te)，改頭換面後筆者差點認不出原曲來，他們的編曲非常有特色，也為這首六十年代舊歌穿上新衣。一面聽，我心想會不會因為當時 Pet Shop Boys 找 Dusty Springfield 合作 What Have Done To Deserve This 大熱之故，以致他們也找來一首 Dusty 的舊歌改編，古老當時興？

《我們都是人》專輯不單歌詞有意思，細看封套設計，便會知道他們是走有 Style 的路線⋯沒有清晰

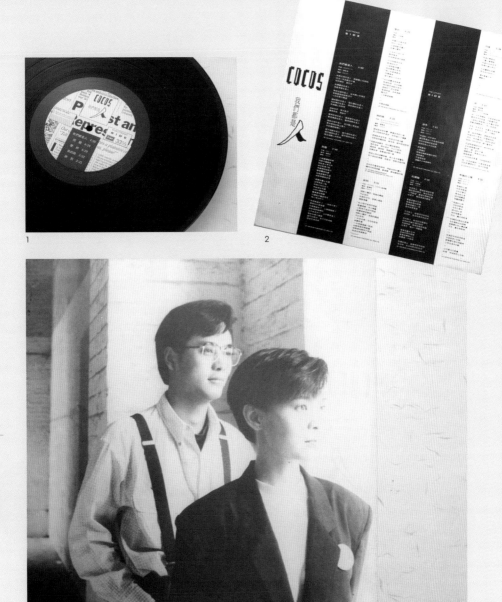

1
特別設計的碟芯，不分 A / B Side，卻是分
Electronic Side / The Other Side。

2
歌詞紙也貫徹了封套的設計品味。

3
兩位 Cocos 最後成員 May Ip 和 Martin Yu。

的大頭照、剪報式封底設計，展現樂隊貼近社會的路線。唱片的 A 及 B Side 還要刻意名為「Electronic Side」及「The Other Side」，現代說法就是很「文青」。當年我只在意幾首 Plug 台歌，不過事隔四份一世紀，才驚覺 Cocos 首張專輯的音樂，質素是讓人驚訝地高。作為新人的他們竟已親任監製，這隊樂隊解散實在很可惜！Martin 之後曾短暫為林敏怡工作，關淑怡的〈失意女奴〉，就是由他擔任 Mac Programming，陳慧嫻的《披星獨行》也見其影蹤；至於 May Ip 當時也曾為 TVB 主持兒童節目，其後也曾轉為上班族，不過未過幾年又再拾起結他當起創作民歌手，之後結婚、生孩子、移民定居加拿大了……

Muzikland ～後記～

《我們都是人》專輯當年不算成功，從首張 EP 熱身到出版大碟，團員已有變動，兩者時間相距太遠，未能延續〈熱熾的心窩〉帶給樂迷的熟悉感。及後我聽說兩位成員因感情問題而再拆夥，儘管首張專輯水準已很高，也無以為繼。《我們都是人》於一九八九年出版後，也就在樂壇中被淹沒了，直到 EMI 被環球唱片收購，這張滄海遺珠專輯才於二〇一五年以 CD 形式重新面世，可惜反應也是一般。Muzikland 覺得這張專輯確是被低估和忽視了，有機會大家不妨一聽，我全力推薦！

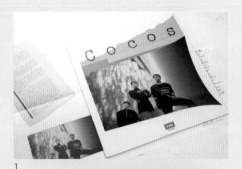

成員簡介：
(1)MAY—
一位二十來歲，快將成爲專業人士的女子。唱歌是她的興趣，三歲那年，她隨着「披頭四」的唱片，邊跳邊唱着「行快D喇喂」。自那時起，她便開始唱個不停。中學時期，她更屢在校園音樂的不同項目中獲得優異成績。其中，她印象最深刻的一次是中六時以一首「橄欖樹」奪得民歌三重奏項目的冠軍。踏入職中階段，她更多次組隊參加公開民歌比賽，並在其中多次中進入三甲。近期的「凡風」樂隊初組成時，她更義務協助他們一臂之力，在他們首兩張唱片中擔任和音。

(2)MARTIN—
中學時，由於受到一位老師的影響，他漸漸對音樂產生興趣，並開始學習結他。一九八四年，他首次組隊參加大型的歌唱比賽—夏日樂消逝，努力加上潛能，他終能在那次比賽中獲得全場總冠軍及最佳歌手獎兩項獎項。由於那次獲獎的鼓勵，他繼續發展對音樂的潛質及興趣。他由彈結他唱鄉謠音樂(COUNTRY & WESTERN)，進而鑽研電子音樂，時至今日，他家中擁有完備的電子樂器。

(3)MICHAEL—
一位在職的專業人士，他自少便接受傳統的鋼琴訓練。年幼時，曾擔任教堂詩班的詩琴，及至年長，將對音樂的興趣拓展古典音樂以外，升讀香港大學以後，更遇一羣志同道合的同學組成樂隊；其成員包括阮小島及員慕允民及黃守發。大學畢業後，由於各成員有不同的發展路向，樂隊終於是漸漸解散。不過，他對音樂的興趣並未減小，且利用工餘時間，從事作曲，及後「COCOS」組成，而演繹了不少由他創作的歌曲。

組隊經過：
「COCOS」的組成，可說是由其中女隊員，MAY，穿針引線而成功的。八六年初，組令的三名成員仍然未成爲一個組令。當時，MICHAEL 的「大學 BAND」已很少聚在一起夾歌；而 MARTIN 仍和一羣鄉謠音樂愛好者維持定期的練習；其中 MAY 亦是成員之一，與此同時，MICHAEL 的樂隊雖然已小練習，但偶已亦會有聚會；而 MAY 亦是其中成員之一。進入八六年中期，有一次「打 BAND」大賽快要舉行，MAY 突然興起「組 Band」之念，於是便發起組隊參加。如此這般，MAY，MARTIN，MICHAEL 及另外幾位同志，便走在一起夾 BAND。那次參加比賽，雖然沒有得獎，但卻爲「COCOS」的三位成員奠定了往後合作的基礎。經過比賽之後，三位成員皆發覺自己希望往音樂創作上能作進一步的發展，於是便走在一起嘗試創作自己的音樂。苦幹了一段日子，他們的組合幸運地能與 EMI 簽了唱片合約，時至今日，「無名」的首張 E.P. 快將面世。到時，希望能夠與所有音樂愛好者分享他們的音樂及他們的喜悅。

展望將來：
音樂，是「COCOS」的興趣，更是人類共通的語言。它可以傳達喜悅，亦可以傳達衷情。「COCOS」希望透過自己創作的音樂，跟其他人分享他們的喜、怒、哀、樂。

1、2
Cocos 推出首張（也是最後）大碟前的一張試市場水溫的 12" EP。

3
隨 12" EP 附送的超大海報，背頁印有樂隊成員介紹的重要資料。

SIDE A

01　熱熾的心窩
[曲：May lp 詞：May lp 編：Cocos] 4:00

02　夜
[曲：曾偉賢 詞：盧永強 編：Cocos / 曾偉賢]
4:02

出版商：EMI (Hong Kong) Ltd.
出版年份：1987
Produced by：B. Lau / Cocos

SIDE B

01　黑色晚裝
[曲：曾偉賢 詞：勞雙恩 編：Cocos] 4:10

02　浪漫一晚
[曲：曾偉賢 詞：勞雙恩 編：Cocos] 3:45

唱片編號：TH 10051
Engineered by：B. Lau / Martin Yu

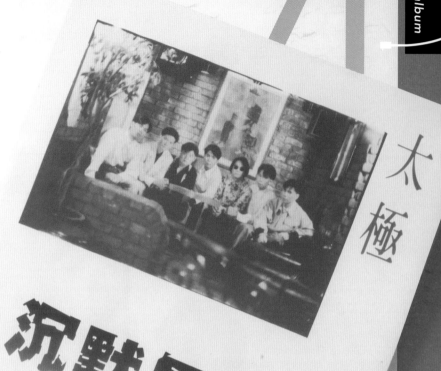

太極

沉默風暴

太極

沉默風暴

Backcover

Info

出版商：Wea Records Ltd.
出版年份：1989

監製：太極
唱片編號：2292-863-1

Assistant to Producer：陳志康／
Joe Tang

Mixing：David Ling Jr. / Philips Kwok

Engineer：David Ling Jr. /
Philips Kwok／蔡顯樂／Adrian
Chan／Tommy

Studio：S&R Studio / CBS Studio

Special Thanks：Rayond Mak（Mark
One Music Centre）/ Alan Yip / Au
Yin Chi／Taichi Fan Club Committee
（謙遊／Amy／Macky／Ah-ha／

Priscilla／朱波）/ Fion／吳國敬

Concept / Photography：
Lawrence Ng

Production Design：Francis Ng

Make-up：Flora Ki

Hair：Danny Law（Budokan Salon）

Special Thanks To：（Club 97）
Miss Stella Leung／（Junior
Gaultier）Edith So＋Miss Mia
Chiu

大碟

SIDE A

01 亞基拉（電影動畫《亞基拉》主題曲）
[曲：太極 詞：因葵（陸謙遊）] 3:43

02 沉默風暴（無綫電視劇《大城小警》主題曲）
[曲：太極 詞：潘偉源] 4:20

03 留住我吧
[曲：太極 詞：潘源良] 4:44

04 莫負青春
[曲：盛旦華 詞：因葵（陸謙遊）] 3:44

05 青春潮流
[曲：劉賢德 詞：因葵（陸謙遊）] 3:42

SIDE B

01 通緝者（無綫電視劇《天變》主題曲）
[曲：太極 詞：林振強] 3:11

02 我得到
[曲：太極 詞：林振強] 3:46

03 作弄（無綫電視劇《天變》插曲）
[曲：雷有曜 詞：蔡艷冰] 5:02

04 你滿意嗎
[曲：太極 詞：潘偉源] 3:40

05 留戀
[曲：太極 詞：周禮茂] 4:06

太極

148
149

沉默風暴

● 談到太極樂隊，很容易想到八十年代的嘉士伯流行音樂節，因為他們是該音樂節第一屆得獎者，及後旋即推出首張專輯，轉眼間，太極就在樂壇三十多年了，各成員也在監製、編曲、伴奏及合音等不同的範疇出力，為樂壇貢獻良多。

太極樂隊本是四人樂隊，包括低音結他手及隊長盛旦華、結他手劉賢德、鼓手朱翰博和鍵盤手唐奕聰，並與民歌組合 Trinity 的三位成員雷有輝（主音）、雷有曜（主音）與鄧建明（結他手及主音）共同組成。

一九八九年的《沉默風暴》，是他們四年間經歷了三家唱片公司後的第五張專輯，玩搖滾音樂的太極，以一首 Rock Ballad〈留住我吧〉正式入屋，更廣泛受到注意。這張專輯的十首歌曲均由太極成員共同或獨立作曲，寫詞的有太極御用詞人因葵，（即陸謙遊，偶爾會用筆名「謙遊」）、潘源良、林振強、蔡艷冰和周禮茂。

八十年代，日本動畫在不知不覺間轉變新風格，本是給小孩子看的卡通，也加入血腥暴力，甚至加入成人動畫的陰暗面以擴闊市場；一九八九年太極主

唱的〈亞基拉〉就和漫畫改編的卡通電影連上關係。當時香港電影公司為使電影加入地道感覺，常會為本地版加入全新創作的主題曲，而不是單單改編原裝電影歌。這首〈亞基拉〉由太極作曲、因葵填詞，是為香港版電影特別製作的片尾曲，歌曲充滿勁度節奏，正好配合電影的動感。

因着香港冒起樂隊熱潮，TVB 也於八十年代中期開始找來樂隊主唱劇集主題曲。這除了順應潮流，也在顧嘉煇、黎小田等製作的傳統劇集歌以外，注入了新朝氣。除了一九八七年達明一派的〈長征〉（《鐳射青春》）、Raidas 的〈飲馬江湖〉（《飲馬江湖》）及〈人海中我是誰〉（《人海綠皮書》）；一九八九年也有 Beyond 的〈逝去日子〉（《淘氣雙子星》）、〈無悔這一生〉（《香港雲起時》）及同期太極為《大城小警》與《天變》兩部劇集兼寫兼唱的主題曲。

《大城小警》的主題曲〈沉默風暴〉由太極作曲，夥拍潘偉源的詞作，其搖滾曲風不算重型，但那股硬朗配合紀律部隊的陽光朝氣，絕對一流！該劇由夏雨、黎美嫻、陳嘉煇、陳美琪、韓馬利等主演。至

於《天變》的主題曲〈通緝者〉與插曲〈作弄〉，則分別由太極作曲、林振強寫詞及雷有曜作曲與蔡艷冰負責歌詞。不過，《天變》是由郭晉安、鄧萃雯、黎美嫻、謝寧、陶大宇及歐瑞偉等主演的三十集古裝武俠劇，卻用上搖滾樂的歌曲，實在感到怪異。雖則如此，〈通緝者〉不失為一首上佳的 Hard Rock 作品。

至於為〈作弄〉寫詞的蔡艷冰，名字早見於《香港電台城市民歌創作比賽 82 優勝作品選》的合輯中，當時主唱了〈異鄉人〉，及後於一九九二年也為太極填了一首〈完〉，同由雷有曜寫曲。

在《沉默風暴》這張專輯，其實還有一首主題曲，只是在唱片內沒有註明。這首屬一九八九年夏季舉辦的香港電台「太陽計劃」活動的主題歌〈莫負青春〉，充滿正能量，擔當勵志。因為歌名與一九四七年周璇的電影歌同名，這對一直喜愛國語時代曲的筆者而言，自然多了幾分好感與親切，至今仍印象難忘。

雖然這張唱片有多首劇集歌及主題歌，但最為人注意的，首推失戀情歌〈留住我吧〉，由太極成員共同創作旋律、潘源良寫詞，瞬即登上商業電台、香港

3

1
省成本的單色歌詞紙，但仍在擺位及字款上，創造其獨立性。

2
沒有電腦字的年代，唱片標題都會用上手工設計味濃的字款，極具特色。

3
1989 年舉行的太極樂隊流行音樂會。

電台及 TVB 三台流行榜冠軍，並榮獲一九八九年 TVB 十大勁歌金曲頒獎禮最佳作曲獎。

其他歌曲尚有〈我得到〉、〈你滿意嗎〉及〈留戀〉，不過只屬專輯中配襯角色。〈留戀〉與上一張《想》專輯的歌曲〈留戀〉同名，不管歌手或樂隊而言，在那麼相近時間有同名歌曲，實屬罕有。兩曲旋律並不一樣，寫曲的分別是雷有曜、雷有輝以及太極，填詞的是先有因葵而後有周禮茂。兩者比較，筆者只愛前者。

● ●

Muzikland
~後記~

八十年代中期，香港樂壇自組樂團的熱潮可謂百花齊放，但許多只屬曇花一現，推出一兩張唱片後就解散了，但在幾隊壽命較長的樂隊中，太極屬近 Beyond 及達明一派。太極早期屬「穩打穩紮」的 Rock Band，這可能因為成員各自有其他音樂工作，故其音樂風格貼近商業主流，反不及 Beyond 與達明一派的音樂風格旗幟鮮明。從 Crystal 專輯開始，筆者對他們的喜愛熱度漸褪，往後他們加盟星光，復又重返新藝寶，重組及分南極、北極，更使筆者對他們的歌曲印象模糊。

這次選來太極的專輯，曾有些外來意見。首張唱片《紅色跑車》有它的重要意義，〈禁區〉其實有兩首我的 All Time Favourite，〈不想你〉及〈欠〉均屬個人情感的私房歌。最終選來《沉默風暴》，因為實在不能離棄那一首非常重要的〈留住我吧〉。

一九九九年，太極推出了《一伍壹拾》新曲＋精選，〈留住我吧〉改為與黃丹儀的合唱曲，個人認為破壞了原版的優美，也減去了原來那一份從內心散發

的痴情。

一九八九年七月二十六日，筆者在香港文化中心
大劇院看了一場「太極樂隊流行音樂會」。這次翻開
舊唱片時，發現內裏竟夾着當年的門票。門票分多
少種？我已忘了，但憑那兩張三十大元的票根，腦
海即泛起當年我站在距離舞台較遠位置，那影像已很
模糊，只記得當晚我盡興而歸，畢竟那年頭我沉迷
Heavy Metal，能親身到現場感受搖滾樂隊的演出，
就算沒有很「重型」，已逃起我內心那團搖滾之火。

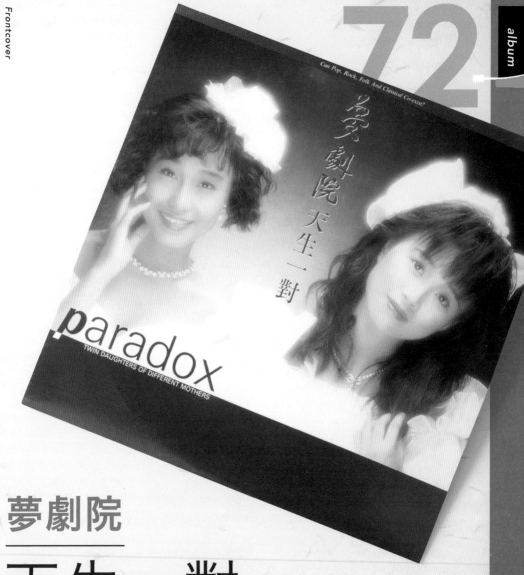

Can Pop, Rock, Folk And Classical Co-exist?

夢劇院 天生一對

paradox

TWIN DAUGHTERS OF DIFFERENT MOTHERS

夢劇院

天生一對

Info

出版商：Rock In Records
出版年份：1989

錄音／混音：Keith Yip［葉建華］／麥皓輪／李啟昌
封套設計：Keith Yip［葉建華］／夢劇院
攝影／化粧：Modern Classic
髮型：Jackie Of Le Chateau Salon

監製：Keith Yip［葉建華］／麥皓輪／夢劇院
唱片編號：PARADOXLP5

SIDE A

01　六八年的戀曲
[曲／詞：夢劇院 編：麥皓輪] 2:15

02　天生一對
[曲：Keith Yip [葉建華] 詞：夢劇院 編：Keith Yip [葉建華] ／麥皓輪] 3:55

03　夢中見
[曲：李啟昌 詞：夢劇院 編：麥皓輪] 4:20

04　離開校園的路上
[曲：Keith Yip [葉建華] 詞：夢劇院 編：麥皓輪] 3:47

05　狐狸先生的尾巴
[曲：李啟昌 詞：夢劇院 編：麥皓輪／李啟昌] 4:00

06　你可以步近一點
[曲／詞：夢劇院 編：麥皓輪／李啟昌] 3:35

SIDE B

01　全自動星夜
[曲：Keith Yip [葉建華] ／麥皓輪 詞：夢劇院 編：麥皓輪] 4:11

02　我是藍鳥
[曲／詞：中島みゆき 中文詞：夢劇院 編：麥皓輪] 4:38
OT: 僕は青い鳥（中島みゆき／1984/Aard-Vark）

03　我問我笑
[曲：Keith Yip [葉建華] 詞：夢劇院 編：Keith Yip [葉建華] ／麥皓輪] 2:55

04　屋
[曲：區新明 詞：夢劇院 編：區新明／麥皓輪] 3:28

05　人間啟示
[曲／編：麥皓輪 詞：夢劇院] 4:28

06　Epilogue II
[曲：Keith Yip [葉建華] 詞：夢劇院
編：Keith Yip [葉建華] ／麥皓輪] 1:16

香港音樂歷史上出現過許多二人女子組合，在七十年代曾有紅極一時的筷子姊妹花，往後的年代有Douceurs Doux、Echo、Face To Face，尚有從千禧後紅到現在的 Twins 及二〇二二年組成的 Robynn & Kendy。每一隊都各有特色、也各有命運，其中還有一九八七至九一年間，很受學界歡迎的夢劇院。

八十年代中，香港開始流行組 Band 熱潮，除了「傳統」搖滾樂隊陣營的太極、Beyond、Blue Jeans、City Beats，也多了一些只有二人或多人的電子樂隊如達明一派、Raidas、風雲、Cocos 及浮世繪等。除此之外，另有組合小虎隊、草蜢、軟硬天師及夢劇院等，他們的音樂和形象，有別於個人獨立發展的歌星，使得樂壇更百花齊放。

夢劇院又名 Paradox，由李敏與劉文娟組成，兩人都是香港中文大學的學生，在一九八六年的一個歌唱比賽，被樂意唱片公司老闆葉健華相中，從而組隊推出唱片。一九八九年，夢劇院推出第五張唱片《天生一對》，這張有金唱片銷量的專輯也是她們的最後一張完整大碟。

夢劇院一向自己包辦專輯所有歌詞，在《天生一對》中更首次作曲，唱片開首一曲〈六八年的戀曲〉便是她們的創作。不曉得六八年對於兩人有何意義，那一年兩人才一歲兩歲；但在李敏的著作《夢中見》，有一個關於易浮光先生於一九六八年考進了全國最有名的「浮光男子大學」的故事，他主修新聞及傳播、副修哲學，這六八年是否巧合？還是筆者想多了？不過，這首好舒服的圓舞曲，恍似讓聽眾聽故事般，帶往昔日，也為這專輯揭開了序幕。〈你可以步近一點〉屬她們另一創作，表白得來雖直接，卻帶點夢幻式的浪漫，末後一句 The Night Still Young，那一把男聲原來是區新明。

〈天生一對〉由葉建華作曲，這位唱片老闆起初搞 Remix 舞曲唱片起家，雖然也創作快歌，但由他寫簡潔的清新民歌，風格更突出，這兩極曲風也匯聚成夢劇院的唱片主要音樂元素。這標題歌在唱片封面上印有英文標題 Twin Daughters Of Different Mothers，配合現代經典公司的化妝及攝影，使得兩位猶如童話中一對小公主。此曲得到商台流行榜冠軍，是她們繼

前作〈四分三日〉後另一首冠軍之作，不過這也是最後一首。唱片最後一曲 Epilogue II，實際上是〈天生一對〉的 Reprise Version。

〈全自動星夜〉是第二主打，得到商台流行榜第九位，帶點 New Romantic 的 Euro Beat 曲風，比起專輯中少女雜誌式的〈我問我笑〉來得動聽；跟談及人生際遇的〈離開校園的路上〉均是葉建華的作品。在〈全自動星夜〉宣傳白板碟的文案，有這一段：「歌詞的內容，其實是指萬物好像由一些無形的力量去主宰，而引伸至愛情亦是一樣。」CD 版多收錄一個 Extended Remix，稍後在《第六感》新曲＋精選中，又收錄了一個加重節奏及更多音效的 Star Remix，雖略嫌不夠暢順，但很適合在 Disco「尬舞」。

繼上一張專輯的〈聽雪的歌〉，李啟昌再獻上兩首作品〈夢中見〉及〈狐狸先生的尾巴〉。前者的名字取自李敏為《星趣》撰寫的專欄，並於同年結集成書，在書的最後一頁也刊有這歌不完整的歌詞。有說這是香港電台第二台為慶祝《青春交響曲》十五週年紀念而製作音樂舞台劇《風雨搖滾》的插曲，當中李

敏演了小川一角。至於〈狐狸先生的尾巴〉有一個英文譯名 The Tale Of Mr. Fox；尾巴竟然奇怪地不用 Tail，到底那位露出尾巴的狐狸先生說了甚麼話？這個隱喻在宣傳的白板碟，有這樣的註腳：「昨夜我夢見一個母親為失去的兒子痛哭，醒來後我想起其實還有很多母親為了他們已死去或是失蹤了的孩子而傷心。祈求他們看在母親們的份上，無論他們認為孩子犯了甚麼過失，寬恕他們，我們都有母親，也不會願意自己的母親，因為失去了孩子而傷心。——夢劇院」。搖滾的節奏，表達了對狐狸的咆哮；或者唱片封套上的一句 Can Pop, Rock, Folk And Classical Co-exist? 已說明了製作團隊的野心，展現夢劇院多方面嘗試。搖滾曲風的作品，尚有麥皓輪作曲的〈人間啟示〉，這歌有點沉重，有種將要爆發的感覺。

夢劇院不時以單字命名歌曲，前作有〈了〉及〈四〉，在這專輯中有前小島及凡風成員區新明寫的〈屋〉，他的音樂富有民歌味道，與夢劇院的文青氣息很相配，這〈屋〉盛載了一對戀人相處的甜蜜，溫馨寫意！

樂意唱片原計劃《天生一對》全部用上原創歌曲，

不過因為夢劇院太喜歡日本才女中島美雪了，所以改編了她的〈僕は青い鳥〉，歌名翻譯過來，剛好就是〈我是藍鳥〉。比利時劇作家 Maurice Maeterlinck 在其劇作 Blue Bird 中，對藍鳥有幸福的解讀，那是用一顆無私的心幫助他人而帶來的精神享受，所謂助人為快樂之本。〈我是藍鳥〉在派台時，用上了黑、藍及橙三款顏色宣傳白板碟，非常落本，翌年在《第六感》新曲＋精選中，又收錄了「'90 版本」。

CD 版比黑膠唱片收錄更多歌，這基本上是夢劇院專輯的特色，也可以說是樂意唱片的製作習慣。

CD 版多收錄了〈異鄉人 Extended Remix〉，那是上一張唱片歌曲的新混音；至於跟這專輯歌曲相關的特別版有〈全自動星夜 Extended Remix〉、〈天生一對伴唱版〉及〈六八年的戀曲〉，即是〈六八年的戀曲〉的鋼琴音樂版。當年因著 Karaoke 流行，也推出了一張《天生一對故事概念音樂鐳射 VX1 Karaoke Collection》的 Laser Disc，三十八分鐘的畫面，收錄了九首由麥皓輪編曲的卡拉 OK，但最重要是夢劇院親自演出及主唱的〈天生一對〉MV。●

坦白說，Muzikland對夢劇院認識不深，卻對〈天生一對〉一聽鍾情，除了是因那優美的旋律，也因那和諧好聽的合音；至於〈全自動星夜〉雖然不錯，但也只為〈天生一對〉而愛屋及烏。當年挑了幾首歌錄下來，就把CD還了，倒又是因為〈天生一對〉，接下來買了《第六感》及《夢劇院新曲＋精選》CD。那是李敏突然不知所終，劉文娟等待她歸來，唱片公司填塞時間空隙之作，及後劉文娟最終還是無可奈何地獨立單飛，推出了幾張專輯。

兩位成員在音樂上雖然走清新風格，但骨子裏的形象其實是走偶像路線。每次想起她們，我也聯想起日本的二人組合Wink，只是兩位大學生為自己所有歌曲寫詞，也為同公司的阮兆祥、莫鎮賢、彭羚、李蕙敏、曹永廉的詞作揮筆，筆下往往有她們的想法，這文青感覺，為她們建立了非常獨特的形象和個性。筆者有一位很談得來的退休小學老師，大約是千禧過後，她的小兒子在外地唸完大學回來，沒料到他離港多年，竟然在加國留學時，喜歡上與他

拉不上半點關係的夢劇院，這個驚訝令我留下非常深刻的記憶！事實上，兩人唱起歌來常覺力有不逮，唱live更是不敢恭維，卻深受學界歡迎。

在李敏早期的專欄談到，認識劉文娟之前，她只喜歡話劇，勉強也可以說唱歌是她的第二興趣，但也只限在浴室開演唱會，沒料到之後受對方影響，再沒半秒搞話劇。劉文娟在夢劇院期間，曾短暫地留學日本，只剩下李敏一人獨撐，但之後李敏遠去他方修讀電影，換過頭來夢劇院解散了，劉文娟還出了幾張專輯，這可見誰更喜歡唱歌。最後結果呢？劉文娟嫁人退隱加拿大，換轉李敏卻回來香港創下一番事業至今。不管如何，兩位女生曾相聚的日子，確實為許多樂迷在夢劇院中尋了許多夢！

1

2

3

4

5

1
夢劇院《天生一對》設計的雙妹嘜碟芯。

2
歌詞紙背頁的彩照。

3
《天生一對故事概念音樂鐳射VX1 Karaoke
Collection》LD，收錄夢劇院唯一官方拍攝的MV。

4
從原裝《天生一對》MV中可見二人的偶像扮相。

5、6
2019年7月推出的《天生一對》30週年圖案膠唱片。

6

陳慧嫻

永遠是你的朋友

Backcover

Info

出版商：PolyGram Records Ltd., Hong Kong

出版年份：1989

攝影美術指導：

酒井治 Isao Sakai

攝影：箱田耕作

傳譯：志賀可奈子 Kanako Shiga

封套設計：Jackson Tang

化粧：渡邊ノブハル

監製：區丁玉/陳永明/陳慧嫻

唱片編號：2427 301

經理人：Tony Chiu

形象指導：余倩雯

Digital Mixing & Mastering

大碟

一九八九年可以説是多事之秋的一年，尤其在樂壇，便有陳慧嫻及張國榮雙雙引退。那年七月二十五日，陳慧嫻推出留學前最後專輯《永遠是你的朋友》，一張比前作《秋色》更爆棚的經典。

第一首派台歌，就是日後成為慧嫻經典作之一的《千千闋歌》，這首本屬日後成為慧嫻經典歌手近藤真彥年初時推出的單曲，僅得到 Oricon 排行榜第七位，事實上他的人氣早已不及從前，其單曲跟排行榜冠軍已絕緣四年有多，但這歌在香港卻被爭先改編，成為炙手可熱之作。當陳慧嫻與區丁玉聽到近藤真彥的原曲時，非常喜歡，於是透過陳淑芬跟日本取得改編版權，當時許多日本歌曲均由香港大洋代理。然而，等待三個星期，仍未得到答覆；而另一邊廂華星的梅艷芳，也因同時喜歡此曲而直接出手跟近藤真彥聯絡，表明想唱這首歌（多年後才有報道，指梅艷芳與近藤真彥原來有過一段異國戀情）。結果這首歌鬧起雙胞來，梅艷芳有權先推出，然後才到陳慧嫻發表，時間以六月十五日為界線。不過，因製作需要，陳少琪寫好第一版《夕陽之歌》後，梅艷芳想把它放在電影

《英雄本色Ⅲ之夕陽之歌》中作主題曲，為此要配合
劇情改詞，最終〈夕陽之歌〉與〈千千闋歌〉幾乎同
時派台，在香港電台流行榜更比慧嫻版本遲一星期獲
冠。

〈千千闋歌〉獲得商台、港台及TVB三台流行
榜冠軍，在商台更是雄霸兩星期冠軍；在年度頒獎禮
上，更獲得港台十大中文金曲、TVB的十大勁歌金曲
及最佳歌曲監製獎，至於在商台，更贏取了叱咤樂
壇我最喜愛的歌曲大獎。陳慧嫻當時的聲勢，實在
是一時無兩，唱片公司更首次為慧嫻自資拍攝官方
MV，並推出CDV。其實同一曲子還有多個改編，包
括翌年由Blue Jeans樂隊主唱的〈無聊時候〉，以及
一九九一年張智霖與許秋怡合唱的〈夢斷〉。

同屬近藤真彥歌曲改編，尚有 Dancing Boy，源
自年前Japan專輯的Album Track Dancin' Babe，也
是由林振強填詞。唱片廣告宣傳這歌風格爽朗、清
新，勢必成為熱門歌曲。此曲分別在商台及TVB的
流行榜取得第八及第六位，及後梅艷芳也在百變梅艷
芳夏日耀光華演唱會90中演唱，並且推出演唱會錄

音唱片。

來自東洋歌改編，尚有〈冰點〉及〈真情流露〉。
前者屬安全地帶靈魂人物玉置浩二的個人單曲，原名
也是〈氷点〉；盧東尼的編曲跟原曲分別不算大，寫
詞的子貓，實際上是電台DJ黃靄君，她另一筆名叫
「雨言」；慧嫻演繹起來恍似寒冰一樣，冷冷的，聽
起來確實有一種凍的感覺；據當年一則剪報，慧嫻曾
透露碟內除了〈夜機〉，最喜歡就是〈冰點〉。至於
〈真情流露〉則是數年前的卡通電影主題曲歌改編，
由因葵填詞，；雖然沒被選上為主打歌，卻慢熱的成為
歌迷們喜歡的歌曲。

勁爆歌〈夜機〉，改編自德國歌手 Nicole
Seibert 多年前的舊作，當時寶麗金實在挑選過許多
不為香港樂迷熟悉的歐洲作品。而且把改編歌點石成
金。此曲在港台流行榜成冠，在商台及TVB也晉身
亞軍之列，跟〈千千闋歌〉都帶來離別在即的愁緒；
寶麗金也為此曲自資拍下MV，在翌年推出CDV。

1

2

3

1

寶麗金唱片通用唱片碟芯設計。《永遠是你的朋友》專輯之後，寶麗金翌年再出版了名字相近的
《永遠是你的陳慧嫻》精選。

2

唱片文案中，寫下了陳慧嫻離別在即的感言。

3

《永遠是你的朋友》是非常花本的雙封套設計，這是封套內頁的陳慧嫻。未買過原版黑膠的樂迷，
可能也未見過這照片。

同屬歐洲作品改編，有從法國歌手 Patricia Kaas 歌曲而來的〈應該不應該〉，水準不俗，只是比起〈夜機〉的受注目程度，則明顯被忽視了，實際上近年慧嫻也在電台透露這是她喜歡的歌，也曾想過排在演唱會演唱。

〈最後的纏綿〉改編來自周治平的作品〈今夜留一點愛給我〉，是她為資歷很深的甄秀珍寫的翻身之作。許多人覺得李宗盛成功把陳淑樺打造成都會女性，事實上周治平前一年也為一九七二年出道的甄秀珍重新塑造形象，寫了這首描寫都會女子寂寞心境的作品，非常成功。經由寶麗金高層簡寧填上新詞後，為慧嫻譜上了一首浪漫的離別歌曲。慧嫻曾在二〇一六年的電台訪問透露，本來好想把它成為主打歌，然而簡寧認為歌曲結尾有一段長長的純音樂，不太適合 Plug 台，因此作罷。

雖然《永遠是你的朋友》專輯中，改編歌曲佔六首，但其實其中的本地原創作品水準也很高。由唐奕聰作曲和編曲，簡寧填詞的〈虛假浪漫〉及盧東尼作曲兼編曲，林振強寫詞的〈憂鬱、你好〉，均屬專輯

內的快歌，不管旋律或編曲，都予人改編歌的錯覺。尚有倫永亮的作品及由陳少琪寫詞的〈披星獨行〉，也是佳作，每首都幾乎可成為獨當一面的主打歌，非常動聽。至於碟內的原創抒情歌，有林敏怡與文井一夫婦的作品〈親吻〉，是一首中板的愛情小品。

《永遠是你的朋友》推出之初，被唱片公司形容為暑期第一勁爆猛碟，更把〈千千闋歌〉說成贏取全城最佳口碑的冠軍版本，且同時開始幾時再見演唱會門票開售的宣傳。唱片上市未幾，即衝破四白金銷量，在八月底還未開始演唱會，寶麗金即頒發十一張白金唱片給慧嫻，包括《永遠是你的朋友（五白金）》、《秋色（四白金）》及《嫻情（雙白金）》，即總銷量共五十五萬張。另外《永遠是你的朋友》獲得香港電台十大中文金曲 IFPI 大獎、全年銷量冠軍大獎及最佳唱片監製。

若跟現今樂壇狀況相比，慧嫻當年毅然引退前的人氣及唱片銷售成績，才是真正紅透半邊天，爆紅的程度及聲勢，簡直是拉也拉不住。監製精心選曲、各音樂人絞盡腦汁的創作及編曲，歌手用心演繹，每首均屬精品，再配合唱片公司大員的宣傳，使得一張十首歌曲的唱片，幾乎每首都是主打歌水準，瞬間成為經典大碟。這張雖是慧嫻告別之作，也有幾首離別歌，但整體上是一張很有動感，音色又超好，令人享受的唱片。及後推出的《幾時再見演唱會》Laser Disc，也是 Muzikland 一看再看的影碟，連筆者的母親也愛看。慧嫻的毅然離別、樂迷的不捨，使人常奇怪為何如日中天而且交了男友的她，竟然真的跑去求學，甚至也不延期一下。然而，事後慧嫻也曾透露，當時的她沒有想太多，去唸書是早就答應父親的計劃，剛好唱片公司約滿就去了。其實當時男友歐丁玉也曾問她，你經常說別人想你怎樣，但有否想過自己想要甚麼？這是多年來令慧嫻非常深刻的一句話。

或許慧嫻不離開的話，結局又會不一樣，但事實

上當她在外國求學時，寶麗金借她的假期時間再灌錄唱片，她的歌曲在不宣傳下，仍取得佳績。當時 CD 的設計以刊登歌詞的簡單設計為主，但是在《永遠是你的朋友》原版唱片，文案記錄了慧嫻親筆的一段長長的告別感言，這都可更了解她六年來的一點一滴，很值得看看。

從《少女雜誌》到現在，不經不覺就六年了。

在這六年裏，我所得到的實在很多，所以有些朋友問我：「你這樣就走了，你捨得嗎？」

我相信每一個人的價值觀都不一樣，這幾年我所得到的已令我感到相當之滿足，知足者常樂，那麼還有甚麼是不捨得的呢？自校園出來，就在娛樂圈打滾，根本沒有機會放眼看世界。每一個人對自己的生命有不同的要求，我希望自己能夠豐盛人生，我相信有多些『生活體驗，嘗試不同的生活方式會是我達到這個目標的方法。而首先我需要做的是充實自己，尋找多點學問和知識，所以我去讀書。

這六年來，最最寶貴的是得到一班歌迷的欣賞。

這班歌迷包括我歌迷會的成員和很多喜歡聽我唱歌但不會參加歌迷會的朋友。你們知道嗎?得到你們喜歡聽我的歌聲,實在令到我有很大很大的滿足感。你們對我的欣賞,對我的關心和支持;你們送的花、糖果和禮物;跟你們一起談天說地;一起談心事;一起拍照;一起旅行;幫你們解決一些疑難雜症……這些美麗的片段在未來的日子裏會永永遠遠不停地在我腦海裏重現又重現。很多謝你們為我編織了這六年美好的回憶。雖然我離開香港了,但這並不代表我們的關係從此中斷,我們會繼續聯絡,繼續分享,我會繼續關心,因為我「永遠是你的朋友」。

在我身邊有一班很重要的朋友,全靠他們的努力和細心照顧,我才能美麗地度過這六年的時間。

My Family ...

經常給你們這麼多麻煩,例如幫我洗衫、燙衫,特地為我煮飯,幫我錄影我的節目等等,實在覺得過意不去,也必須說一聲「多謝」,多謝你們無限量的體恤、關懷和支持。Dad & Mom,很多謝你們

給予我在歌唱上的天份,有沒有為你們的女兒而感到驕傲呢?

Angus、Jim、Godffrey ...

還記得 Crown Studio、Kennedy Road 的 Office、Disco Disco、Godffrey屋企的舖頭嗎?如果沒有你們的發掘,歌壇也許沒有一位歌星叫陳慧嫻。很多謝你們悉心栽培,我永遠不會忘記一同起步,一起奮鬥的日子。

Tony ...

和你一起渡過了這六年的時間,真不知應怎樣開口……你是其中一個最最最明白我的人。雖然你是我的經理人,但我最欣賞的卻是你對藝術的觸覺。在你身上,我學會了穿衣服的藝術,這個學問在我日後幾十年的生活裏面經常能夠用得着,實在很寶貴。還記得,每當我迷失的時候,你會給我明確的指引;當我失落的時候,你會細心地聆聽、開解,然後給我鼓勵。如明天要早起,你晚上會給我打電話,吩咐我早點睡;當我疲勞的時候,你會給我鬆筋骨;;在日本,你調味的 Shabu-Shabu 很好味……這

些事情，我永遠也不會忘記。

Rachel：

記得嗎？你離開的那段日子實在令我無所適從。當時我年紀輕，而且一向都依賴慣你。但環境會自動適應，人也需要適應新環境，現在我很好。很多謝你從旁給我的指點和幫忙。現在我長大了。永遠都那麼尊敬你。

財記：

除了你之外，沒有人照顧我比你更適合。一向你都很有上進心，看着你由花Fit的Disco皇子晉升為成熟出色的宣傳行政人員，我實在為你感到驕傲。比心機！

Michael：

得你做我的唱片監製，實在覺得很榮幸，因為你的能力是有目共睹的。我知道你壓力很大，有時，看見你日以繼夜不停工作以至容顏憔悴的時候，我實在覺得很痛心，很想跟你說一句，請你不要那麼努力吧！還記得，有好幾次我因為錄音不順利，在錄音室發脾氣，講晦氣説話，如果比別的監製，可

能已經一腳把我踢走了，但你還是容忍着，現在想起，真是令我内疚。但在最近的一次錄音，你說我改善了，我知道那是因為我長大了。多謝你為我選的歌，多謝你為我做的一切一切。

Anita：

很多謝你為我做的幾個形象，它們都各有特色，很特別。跟你一起工作的那段日子，你教了我很多很多。因此，衷心祝你前途無限，更加希望你早日找到如意郎君。

威爺：

很多謝你為我在電視上所爭取的一切。

Kenny：

總覺得你越來越錫我。

Leo德：

很高興跟你合作，而且很多謝你在錄音時給我的客觀意見。

雯雯：

雖然你是比較遲加入，但你的潛質發揮得相當之迅速。努力吧！你會成大器！

此外，特別要多謝 Flavia、肥蟲、小敏、Fiori 的 Jasmine、健仔、Michael 及所有 Fiori Staff、Polygram 的 Douglas、畫字、Jenny、Karen、Judy、Mini、Alan、Tony A、Jennifer 及所有 Polygram Staff。

幕後製作人員名單

Info

Engineers：Leo Chan / Michael Au /黃紀華（Sound Station) / David Sum （EMI) / 藤野茂樹（Nippon Phonogram)

Studios：Dragon Studio / Sound Station（Side B track X) / EMI（Strings Section) / Nippon Phonogram（Rhythm Section)

Tokyo Co-ordinator：Tony Tang

Keyboards：盧東尼（A1,A2,A4, A5,B2, B4, B6) /大谷幸（A1, A2, A4, A5, B6) / Gary Tong（A3) / 倫永亮（B1) /林敏怡（B5)

Computer Programming：Gary Tong（A3) / Martin Yu（B1) / Tony A（B3)

Drums：岡本郭男（A1, A2, A4, A5 B6) /陳偉強（B4) /波仔（B5)

Drums Programming：Michael Au（B2)

Bass：渡邊茂樹（A1, A2, A4, A5 B6) /鯨仔（B4) / Tony Kiang（B5)

Guitars：蘇德華（A1, A5（Ending Solo), B3, B4, B5) / Joey（A3) /伊丹雅博（A1, A2, A4, A5（Solo), B6)

Sax：Ding Bas Bas（A2, B6) / Dick（B1)

Mandarin：蘇德華（A5)

Harmonica：David Packer（B2)

Strings：Encora（A1, A4, B6)

Chorus Arrangement：Tony A（A3) /譚錫禧（A3)

Chorus：Nancy（A1, A2, A3, A4, B1, B3, B4, B6) / May（A1, A2, A5, B4) /李小梅（A1, A2, A3, A4, A5, B1, B3, B6) / Patrick（A1, A2, A4, A5, B6) / Donald（A1, A2, A5, B1) / Michael（A1, A5, B3) / Priscilla（A1, A5, B3) /譚錫禧（A3, B1, B4) /張偉文（A3, B3, B4) /周小君（A4, B6) / Joey（A4, B6) / Anthony（B1) / Steven（B3)

Studios：Dragon Studio（A1) / Nippon Phonogram（Rhythm Section)：（A1) / EMI HK（Strings Section)（A1)

1

2

1
唱片公司開始為旗下歌手拍攝官
方 MV，也為稍後的「原人原聲」
Karaoke 市場鋪路。1989 年推出
的《千千闋歌》CDV（圖上），
加上一些舊作，猶如一張迷你精
選。至於 1990 年推出的《夜機》
CDV（圖下），則收錄陳慧嫻第
二支官方 MV。

2
永遠是你的朋友唱片廣告。

3
唱片文案寫下了陳慧嫻離別在即
的感言。

3

千千闋歌 MV 部分場景在赤柱一家很具特色的餐廳拍攝。

CDV

千千闋歌

01　千千闋歌（Karaoke）
［曲／詞：馬飼野康二／大津あきら 中文詞：林振強 編：盧東尼］5:00
OT: 夕焼けの歌（近藤真彥 / 1989 / CBS Sony）

02　人生何處不相逢
［曲／編：羅大佑 詞：簡寧（劉毓華）］3:50

03　傻女
［曲／詞：Las Hermanas Diego 中文詞：林振強 編：盧東尼］3:48
OT: La Loca（Maria Conchita Alonso / 1984 / A&M）

04　逝去的諾言
［曲／詞／編：安格斯（麥偉珍）］4:00

05　千千闋歌（Video）
［曲／詞：馬飼野康二／大津あきら 中文詞：林振強 編：盧東尼］5:00
OT: 夕焼けの歌（近藤真彥 / 1989 / CBS Sony）

出版商：Polygram Records Ltd, H.K.　　　　唱片編號：081 243-2

出版年份：1989　　　　Jacket Design: Jessie Tang / Ahmmcom

編導：M.M. Leung

這個夜機 MV 怎麼看來竟有點淒美？

夜機

01 夜機（Karaoke）
[曲／詞：Ralph Siegel／Robert Jung 中文詞：陳少琪 編：盧東尼] 4:28
OT: So Viele Lieder Sind In Mir（Nicole Seibert／1983／Jupiter）

02 Dancing Boy
[曲／詞：井上堯之／伊達步 中文詞：林振強 編：盧東尼] 4:22
OT: Dancin' Babe（近藤真彥／1988／CBS Sony）

03 痴情意外
[曲／詞：玉置浩二／松井五郎 中文詞：潘源良 編：鮑比達] 3:38
OT: 碧い瞳のエリス（安全地帯／1985／Kitty）

04 可否
[曲／詞：Brigitte Nielsen／Christian De Walden／Steve Singer 中文詞：潘源良 編：杜自持] 4:23
OT: Maybe（Brigitte Nielsen／1988／Carrere）

05 夜機（Video）
[曲／詞：Ralph Siegel／Robert Jung 中文詞：陳少琪 編：盧東尼] 4:28

出版商：Polygram Records Ltd, H.K.

出版年份：1990

編導：Sam Yeung

唱片編號：081 817-2

Jacket Design：Jackson Tang

Jacket Production：Ahmmcom Ltd.

PRUDENCE

劉美君
————
赤裸感覺

Info

出版商：Current Records
（BMG Pacific Ltd.）

出版年份：1990

監製：Prudence Liew / Tony Kiang

唱片編號：6.280038

Art Direction: Joe Wong

Design: Stiji Associates

Photographer: Herman Yau

Image: Willie Kao

Hair by Jacky Ma of Headquarters Annex

大碟

SIDE A

01　玩玩

［曲／詞：Full Force 中文詞：林振強 編：
Richard Yuen］4:18

OT: I Wanna Have Some Fun（Samantha
Fox ／ 1988 ／ Zomba）

02　赤裸抱月下

［曲：江港生 詞：向雪懷（陳劍和） 編：
盧東尼］3:58

03　破例

［曲／編：杜自持 詞：周禮茂］4:04

04　我估不到

［曲／詞：Dani Schoovaerts ／ Dirk Schoufs
中文詞：周禮茂 編：江港生 ／ John Chen（陳
國平）］4:20

OT: Puerto Rico（Vaya Con Dios/1988/Ariola）

05　有誰知我此時情

［曲：黃霑 詞：聶勝瓊 編：盧東尼］3:55

OT: 有誰知我此時情（鄧麗君 ／ 1983 ／ Polydor）

06　事前

［曲：區新明 詞：林振強 編：江港生 ／ 包以正］4:36

SIDE B

01　來吧

［曲／詞：宇崎竜童 中文詞：林振強 編：
唐奕聰］4:30

OT: Gaiya On The Road（竜童組 ／
1989 ／ Epic Sony）

02　眼睛殺手

［曲／編：唐奕聰 詞：周禮茂］4:40

03　心魔

［曲：劉美君 詞：某人 編：盧東尼］4:54

04　感覺

［曲／編：倫永亮 詞：周禮茂］4:50

05　事後

［曲：杜自持 詞：林振強 編：杜自持 ／ 倫
永亮］5:12

● 一九八六年，劉美君以《最後一夜》專輯出道，不少歌曲跟情慾相關，甚至拉開褲鍊的封面造型，都是極具爆炸性的話題。然而，歌曲主題其實十分多樣，年青人想法、親情、愛情也有觸及，甚至還有兒歌。及至一九九〇年，劉美君以 Love And Passion 為概念，製作《赤裸感覺》專輯，遠比她過去的歌曲更大膽，實在挑戰當時一般人的道德底線！

〈玩玩〉改編自英國女歌手 Samantha Fox 的 I Wanna Have Some Fun，原曲意念乃是女方厭倦與男生的規律生活，意圖挑逗對方瘋一下；但周禮茂筆下的玩玩，卻是女生對男生的自主報復行動，有因才有果，玩玩乃是將要跟第三者赴約。性開放的表面，其實內裏也暗藏「戴綠帽」的保守思想，為男生心中留下一根刺。歌曲得到商業電台的第九位，但在香港電台則遭到禁播。此曲稍後由區新明重新混音製作，加入 Steve James 精采的 Rap Talk，推出了一個六分二十五秒 BMG Beat Bit Remixes 版本。

〈我估不到〉取自 Vaya Con Dios 樂隊的單曲，

這支樂隊揉合爵士、藍調、騷靈及拉丁多種曲風，是比利時最成功的樂隊之一。由周禮茂填上的粵語歌詞講述一個女人因為男生（大概是丈夫）一場吵架後，明知犯錯仍與酒吧的陌生人 One Night Stand，結果對方動起真情為她自殺，而丈夫讀過對方的電話留言，拂袖而去——一次的錯失，造成了不能挽回的悲慘結局。此為專輯的第一首主打歌，雖然觸及婚外情或自殺，但或許因為故事主人翁懂得後悔，已是幾首主打歌中最收斂的，故能有不錯播放率，在 TVB 及香港電台的流行榜均取得冠軍，在商台亦有亞軍成績。編曲人除了監製江港生，也有音樂系博士陳國平，那一手靚絕的拉丁結他伴奏，正是出自其精采演出，稍後他也寫了〈3650〉給呂珊主唱，也替關淑怡編了〈一首獨唱的歌〉。

〈來吧〉取自日本組合竜童組的單曲 Gaiya On The Road，如果熟悉七八十年東洋音樂，大概都會在創作人一欄看過宇崎竜童的名字，改編歌〈雨夜鋼琴〉、〈冰山大火〉、〈蔓珠莎華〉、〈風繼續吹〉及許多山口百惠歌曲，都是他的作品。竜童組成員有

多人，除了宇崎竜童，還有和太鼓鼓手林英哲，其風格結合日本傳統與西方音樂，相當獨特。〈來吧〉有着很重的節奏感，配上甚具質感的低音結他，還有仿日本傳統樂器，很有異鄉味兒——彷彿林振強筆下那臨別的勾引，發生在日本。

三首改編歌以外，還有一首很特別的翻唱歌，源自鄧麗君的小調歌曲。一九八三年，鄧麗君推出非常典雅的古詩宋詞歌唱專輯《淡淡幽情》，其中有由黃霑以宋朝名妓聶勝瓊的〈鷓鴣天——別情〉譜上新曲，名為〈有誰知我此時情〉，此曲鄧麗君幾乎同時間推出了國語版及粵語版；來到《赤裸感覺》專輯中，這曲顯得格格不入，不過記得當時劉美君宣傳時提過，主唱這歌因為它代表了古代的情情愛愛。原曲由顧嘉煇編曲，新版則由盧東尼操刀，但分別不大，後者在《淡淡幽情》專輯中，也有份參與編曲。

那個年代，不少唱片仍多用改編歌，但《赤裸感覺》有七首全新原創，比例實在很高。監製之一的江港生，獻上了〈赤裸抱月下〉，Big Band 的編曲、淡淡的 Light Jazz 氣息，由向雪懷借一幅法國畫，描

1

2

3

1
簡單設計的歌詞紙,記下了歌詞及每首歌詳盡
的幕後人員名單,這對於研究歌曲,實在很大
幫助!

2
《赤裸感覺》的唱片碟芯。劉美君的唱片從上
一張《笑說》專輯開始,已被收進 BMG 旗下。

3
由區新明重新製作及混音的 BMG Beat Bit
Remixes EP,收錄了兩首《赤裸感覺》專輯
歌曲的加長特別混音版!

述大都會女生的性幻想。另一監製劉美君，繼〈惆悵滄桑夜〉後再次作曲，寫了〈心魔〉，並由某人填詞，某人應是他的丈夫黃泰來，寫下了下雨天翻雲覆雨後的落寞，可惜曲與詞都水準平平；〈心魔〉與唐奕聰作曲、周禮茂寫詞的〈眼睛殺手〉，均屬專輯中難以留下記憶的歌曲。由杜自持作曲的〈破例〉，R&B得來有點像林憶蓮「都市觸角系列」的節奏，都會女性那種按奈不住情慾，雖然不如〈雷電風雨夜〉或〈一接觸〉接按那種直接翻雲覆雨，但周禮茂觸及自慰題材，意識更大膽，挑戰道德禁忌。

由倫永亮作曲的〈感覺〉屬一首中版歌曲，由周禮茂寫詞，專輯中有〈事前〉與〈事後〉，這歌應是整個過程的橋樑，沒有澎湃，卻有着一股暗湧。稍後區新明製作及重新混音了一個略長的BMG Beat Bit Remix，沒有太多的改動，也沒有加重跳舞拍子，或許可以形容為一個Club Version。

區新明也參與了〈事前〉一曲，林振強寫了一個婚外情的故事，作為情婦，明知是一個沒結果的孽緣，但卻不能自拔。包以正的結他與江港生的低音結

他，為歌曲帶出一個性感的影像畫面。至於杜自持作曲的〈事後〉，仍由林振強執筆，他的描述曾令本來大膽的劉美君猶豫起來。她在一次訪問中談及〈事後〉，每次監製收到歌詞，都總會問她真的要唱嗎？她都説沒問題，唯獨〈事後〉那一句「微濕中」她真的唱不到，覺得好「核突」；但林振強認為沒甚麼，第二個他就不能肯定，但劉美君一定可以Carry到。高潮過後，回味無窮的〈事後〉，也為這專輯劃下了完美的句號！●

Muzikland
～後記～

劉美君首次未有夥拍陳永良，親自與江港生一起監製唱片；自首張大碟勁爆後，她的幾張專輯確有每況愈下的感覺。劉美君想嘗試不同的東西，但唱片公司卻保險地重複着成功的模式，於是兩者也越來越多爭拗。到製作《赤裸感覺》時，她就決心要做一張情與慾的大碟。這張專輯，主要由林振強及周禮茂各負責四首詞作——除去道德觀念框架，赤裸面對自己感覺主題非常鮮明。

儘管八十年代初，已有〈常在我心間……愛你不分早晚〉、〈壞女孩〉、〈甜蜜如軟糖〉及〈震盪〉等備受非議的歌曲，但實在及不上《赤裸感覺》的狠勁及徹底。雖說當中題材大膽，但實也是事實，只是在當時的道德包袱下，沒有人會輕易說出來而已，不像現今找地方「扑嘢」也可隨便公開說出口；情慾與色情，其實也只是一線之隔，每步都必須要拿捏得穩，偶一不慎，隨時淪為低俗的賣身歌曲收場。

MuziLand 一直都特別欣賞概念專輯，但對《赤裸感覺》則加添喜歡只因其製作誠意，以及義無反顧的勇氣。它雖然不及首張專輯《劉美君（最後一夜）》般成功，聽說銷量也下跌了，只獲金唱片，但個人認為它是劉美君水準最高的大碟。儘管這張原版唱片或 CD 都不算難買，但依然很欣喜從 BMG 來到 Sony 後，《赤裸感覺》終於在去年首次再版了。

幕後製作人員名單

Info

鼓機程序：Richard Yuen（A1）

鍵琴：Richard Yuen（A1）／盧東尼（A2-A3,B3）／唐奕聰（B1-B2）／倫永亮（B4）／杜自持（B5）

電子合成器程序：Richard Yuen（A1）／杜自持（A3,B5）／唐奕聰（B1-B2）／倫永亮（B4）

電子合成器：杜自持（A3,B5）

電子合成器獨奏：Delacruz Alexander（B3）

結他：蘇德華（A2,B3）／John Chen（A4）／Joey Villanueva（A5,B2）／包以正（A6）

低音結他：江港生（A2,A4-A6,B3）

鼓：陳偉強（A2,B3）／Johnny "Boy" Abraham（A4）

鼓機程序：杜自持（A3,B5）／唐奕聰（B1-B2）／倫永亮（B4）

色士風：Ric Halstead（A2）

絃樂：熊宏亮絃樂團（A5）

二胡：霍世潔（A5）

和音：Patrick（A1,A4）／Joey（A1,A4）／Kasin（A1）／Prudence（A1）／Nancy（A4）／May（A4,B4）／倫永亮（B4）／周小君（B4）

和音編排：江港生（A1）

錄音室：S&R Studio（A1-A3,A5-A6,B3-B4）／Sound Station（A4,B1-B2,B5）

混音：David Ling Jr.（A1-A3,A5-A6,B2-B3,B5）／Raymond Chu（A4）／黃紀華（B1）／Philip Kwok（B4）

草蜢

Grasshopper

Info

出版商：Polygram Records Ltd., Hong Kong.

出版年份：1990

監製：黃祖輝／區丁玉

唱片編號：848 228-1

出版年份：1990

形象監督：劉培基

Concept And Art Direction：
Michael Cheung

**Graphic Design And
Production：**Michael Cheung
/ Jef Yip / Chau Wai Hang /

Eric Hung

Hair-Dresser：Charles Wong

大碟

SIDE A

01 序／物質女郎
[曲／詞：Mick Walsh ／ Stevie Vincent 中文詞：周禮茂 編：唐奕聰] 1:45 ／ 4:43 OT: Dirty Cash（Money Talks）（The Adventures of Stevie V ／ 1989 ／ Mercury）

02 火之界
[曲／詞：David Rudder ／ Andy Paley ／ Jeff Vincent 中文詞：林振強 編：唐奕聰] 4:58 OT: Dark Secret（David Rudder ／ 1990 ／ Sire）

03 夜是跳舞版
[曲／詞：庾澄慶／林愷 改編詞：周禮茂 編：唐奕聰] 3:36 OT: 整晚的音樂（庾澄慶／1989／福茂）

04 蜘蛛女之吻
[曲／編：倫永亮 詞：周禮茂] 3:46

05 友情熱熨斗（舞之俱樂部）
[曲／詞：Larry Weir ／ Cindy Valentine 中文詞：潘偉源 編：杜自持] 3:45 ／ 1:48 OT: Never Gonna Be The Same Again（Cindy Valentine ／ 1989）

SIDE B

01 離不開
[曲／詞：David Rudder ／ Andy Paley ／ Jeff Vincent 中文詞 小美（梁美薇）編：杜自持] 6:13 OT: Lovin' You（Minnie Ripperton ／ 1974 ／ Epic）

02 愛妳
[曲／詞：Brian Teasdale ／ Dean Collinson 中文詞：潘源良 編：Chris Babida（鮑比達）] 4:38 OT: Cryin' In My Sleep（Blue [Mercedes Blue] ／ 1990 ／ Mercury）

03 珍惜這份緣
[曲／詞：Evert Abbing ／ Monique Klemann ／ Suzanne Klemann 中文詞：潘偉源 編：Chris Babida（鮑比達）] 4:16 OT: It's The First Time（Lois Lane ／ 1989 ／ Polydor）

04 一個無夢的晚上（C.A.S.H. 流行歌曲創作大賽 1990 最佳歌曲季軍）
[曲：蔡一智 詞：簡寧 編：陳光榮] 4:06

05 再會
[曲／詞：James "Shep" Sheppard ／ Clarence Bassett ／ Charles Baskerville 中文詞：簡寧（劉毓華）編：Joey Villanueva] 4:48 OT: Daddy's Home（Shep And The Limelites/1961/Hull）

草蜢

八十年代，香港受歐美及日本的音樂潮流影響，許多歌手都走東洋青春偶像路線，日本有苦柿隊、少年隊，香港也有一隊草蜢，由蔡一智、蔡一傑兄弟和蘇志威組成，是香港極具代表性的跳唱組合。

一九八五年，三人以歌曲〈一起衝〉參加第四屆新秀歌唱比賽。一般參賽者都是找別人的歌來唱，但他們卻以苦柿隊的單曲〈處女的衝擊〉親自填上新詞迎戰，認真有誠意，可惜最終落敗。該屆金銀銅得獎者分別是杜德偉、蘇永康和林楚麒，而奪得最突出台風創新獎的是莫鎮賢，至於其他落敗但其後又在樂壇發展的，還有江欣燕、黃寶欣、吳國敬、瞿培英、李克勤、周慧敏、陳雅倫、李明珠及梁雁翎，尚有當時叫「草蜢仔」的草蜢。雖然落敗而回，但三隻草蜢仔的跳唱得到梅艷芳賞識，邀請他們為歌曲伴舞，之後梅更擔任他們的經理人，讓草蜢仔隨她到世界各地登台，及教導他們唱歌跳舞、台風、說話應對，甚至安排簽約寶麗金，推出唱片。

一九九〇年，草蜢推出專輯 Grasshopper，已是他們簽約寶麗金三年間第六張專輯，經過〈飛躍千

個夢〉、〈暫停‧開始過〉、〈舊唱片〉、〈ABC〉、〈紅唇的吻〉及〈歲月燃燒〉等快慢歌曲，他們已被樂迷接受，再以一曲〈失戀〉奠定他們在樂壇的位置。

來到這張 Grasshopper，可以說是草蜢脫胎換骨的唱片，而且野心頗大。唱片 Side A 是節奏動感的快歌，Side B 則是一連串的抒情慢歌，展現草蜢動靜皆宜的音樂風格。

Side A 由唐奕聰以琴鍵及電腦程式，製作達一分多鐘的〈序〉開始，然後隨即轉入改編歌〈物質女郎〉。原唱者是英國的 Adventures of Stevie V，其實不為港人熟悉，但原作卻是英國流行榜三甲位置作品，更衝上美國跳舞歌曲榜冠軍，是一首很有格調的跳舞作品，周禮茂借用了原作的 Dirty Cash 概念，來形容草蜢口裏的物質女郎；兩年後再由何啟弘填詞，成為了國語版〈這一次換我玩〉。

〈火之界〉改編自同期 Calypso 音樂名人 David Rudder 的歌曲，雖然這也是舞曲，但它的調性與一般流行曲迥異，整首曲子經常徘徊着前奏般的旋律，就像是山雨欲來卻還未來，有種何時才進入正歌的

期待，非常特別。數年後，MuziKland 無意間看電影 Wild Orchid 時，聽到原曲，興奮莫名；但兩者比較之下，個人認為草蜢版本更出色。一九九二年草蜢亦打造了國語版〈愛情嘉年華〉收錄於台灣國語專輯《讓你哭紅了眼睛》。同年，草蜢再有一個粵語版的 Remix Rave Zone Version。

一九八九年，寶麗金引入了台灣歌手庾澄慶的唱片《讓我一次愛過夠》，因張學友主唱了這標題歌的粵語版〈只願一生愛一人〉，讓這位台灣唱作人開始在香港享有知名度，許多行內人也很欣賞他的音樂才華。草蜢改編他同一專輯的〈整晚的音樂〉為〈夜是跳舞版〉。或許因為當時台灣的錄音質素跟香港仍有距離，草蜢版在錄音及編曲水準較為上乘。

〈蜘蛛女之吻〉充滿黑人音樂節奏，卻原來出自倫永亮手筆。這位音樂人從美國回流，音樂創新，深受行內人欣賞，可惜他的作品，往往為別人縫製的嫁衣更受大眾歡迎。當時他為林憶蓮及梅艷芳寫下許多優秀的水準之作，已屬炙手可熱的製作人。唱片廣告以大膽演繹、撲朔迷離之作來形容〈蜘蛛女之

吻〉，此曲屬專輯第一首主打歌，更登上 TVB 勁歌金曲流行榜冠軍，翌年草蜢再在其國語專輯《忘情森巴舞》中灌錄國語版〈跟著你容易迷路〉。無巧不成話，倫永亮也主唱過一首跟蜘蛛相關的歌，不過那首一九八七年的〈午夜蜘蛛〉是改編歌。

〈友情熱熨斗〉改編自加拿大歌手 Cindy Valentine 前一年的歌曲 Never Gonna Be The Same Again。這選曲比較特別，因為原曲屬電影歌曲而知名，但實際上沒有推出過唱片。可見，草蜢這張唱片挑選的改編作品，大有翻箱倒籠的心思！兩年後，草蜢再灌錄了國語版〈意外〉。歌曲完結後，續上一段一分四十八秒由唐奕聰製作的音樂，為這一面舞曲作結，但換在不分 A、B 面的 CD，這段音符更適合形容為間場音樂，隨後，換上了截然不同的浪漫情懷。

翻去唱片 Side B，第一首為中版節奏歌曲〈離不開〉，原曲是一九七四年美國女歌手 Minnie Riperton 的冠軍單曲，許多人覺得它的歌詞充滿挑逗性，不過事後這主人翁聲稱那是對女兒的愛。草蜢的改編較為有時代感，沒有依據原唱的海豚音，意念接近同年跳舞組合 Massivo 的翻唱版。此曲由小美填詞，雖是第二主打但流行榜成績平平；翌年再在 lonely EP，收錄了一個加入 Rap Talk 及色士風 Solo 的〈離不開（浪漫的春天）〉版本，加重了 Hip Hop 氣息。至一九九二年仕台灣推出時，則易名為〈離不開之神魂癲倒版〉，此曲另有國語版〈好浪漫〉，由何啟弘填詞，為同一歌曲變身、變身再變身！

〈愛妳〉改編自 Mercedes Blue 的 B-Sides 單曲 Cryin' In My Sleep，雖然在專輯中也是 Side Track，但其實非常悅耳，改為國語版〈讓你哭紅了眼睛〉後，即成為國語專輯的標題歌。每首歌似乎都因天時地利人和而改變命運，同屬改編歌的〈珍惜這份緣〉，是唱片廣告的點題之作，宣傳為「草蜢深情款款，為您唱盡緣份感覺」；化身為國語版，則是〈今夜不可以〉。

〈一個無夢的晚上〉由蔡一智作曲，簡寧填詞，Fundamental 樂隊成員陳光榮編曲，這本是第二屆「CASH 流行曲創作大賽」的季軍作品，比賽時由譚耀文演繹，但灌錄唱片時則換上草蜢上陣。稍後，國

語版再由蔡一智親自填詞，成為〈無夢的夜晚〉，與粵語版意念相近。

〈再會〉放在全碟最後，恰如為唱片作一個總結，原曲是一九六一年的老歌 *Daddy's Home*，但廣泛受到注意的，是一九八一年英國金童子 Cliff Richard 在其 *Wired For Sound* 專輯中，收錄了一個現場演唱版本，並作單曲發行。編曲的 Joey Villanueva 沒有跟隨任何一個版本，新編曲保留懷舊氣息，平實又帶點浪漫，非常耐聽！歌曲中的復古 Doo-Wop 合音，由譚錫禧編寫，加添了可聽性。

Muzikland ～後記～

儘管 Muzikland 在八十年代也聽近藤真彥，但對苦柿隊那種少年合唱團，卻沒多大好感。故此，當草蜢仔開始灌錄唱片，我對〈飛躍千個夢〉也提不起興趣。後來，因在一家 Boutique 聽到播放中的 Remix 版〈ABC〉及〈紅唇的吻〉，感覺卻完全改變過來，好 In！甚至立即買了該張 Remix EP。不過，令到筆者對他們加深認識，還是因為那張 *Grasshopper The Best* 精選，除了快歌，也欣賞他們的抒情歌〈歲月燃燒〉與〈舊唱片〉，難得是他們把經典改編過來時毫不突兀，暢順得來令人聽得舒服。年前商台 DJ 余宜發訪問草蜢時，他們曾透露很喜歡在每一張唱片，加入聽過的老歌，重新改編，這也是筆者注意他們慢歌的一個原因。

我得說草蜢很懂選曲，如 Laura Allen 的 *Slip And Slide*（〈歲月燃燒〉）、Samantha Sang 的 *Emotions*（〈舊唱片〉）、Minnie Riperton 的 *Loving You*（〈離不開〉）或 Cliff Richard 的 *Daddy's Home*（〈再會〉）等，這些原作在當時都不屬老掉牙的古早歌；他們改編的時間距離原曲出版也

大概是二十多年內，感覺仍貼近現代。他們把歌曲 Update 了，卻仍保留平實的原貌；各填詞人為他們寫的新詞，也極具水準，並不老套，抒情雋永的金曲，也成為草蜢可聽性很高的歌。

一九九〇年，當草蜢推出 Grasshopper 專輯時，筆者正在澳門工作，因居住環境改變，購買唱片的習慣也由黑膠轉為 CD 了。工餘時間以外，音樂成為陪伴我消磨時間的朋友，就在剛開始注意草蜢時，也買了 Grasshopper CD。當時筆者沒有電視、沒有收音機，到底他們這張專輯有多流行，有甚麼主打歌，實在一無所知；當我細味這張 CD 時，正是不靠傳媒的外來影響力，由頭聽到尾！

聞說這張唱片銷量急挫了一下，幸好接下來的唱片 Lonely 把他們拉返高峰。事實上，這張專輯多首改編歌都改造得很有水準，入型入格。再者，筆者一直都喜歡製作唱片的統一概念，這張 Side A 動感、Side B 抒情的流行曲唱片，風格鮮明，格調提高很多，卻不會曲高和寡。故此，在眾多草蜢賣得超好的暢銷專輯中，我情有獨鍾這一張。

幕後製作人員名單

Info

All Keyboard：Gary Tong（A1,A2,A3）/ 倫永亮（A4）/ Andrew Tuason（A5,B1）/ Chris Babida（B2,B3）/ Alex Crux（B4,B5）

Sythn. Programming：Gary Tong（A1,A2,A3）/ 倫永亮（A4）/ Andrew Tuason（A5,B1）/ Ian Tung（B2,B3）/ Alex Crux（B4,B5）

GTR：Joey Tang（A2,A3）/ Joey V.（A5,B3,B5）/ 華仔（B2）/ 陳光榮（B4）

AC GTR：Joey V.（B1）

Timabales：Nick（A2）

Altosax：Phil（A4,A5,B5）/ Del（B3）

Percussions：Nick（B2,B3）

Bass：Rudi（B3,B5）

Drums：Nick（B5）

Chorus：譚錫禧（A3,A4,B1,B2,B3,B5）/ 張偉文（A3, A4,B1,B2,B3,B5）/ 陳美鳳（A3,A4,B1,B2,B3,B5）/ 陳碧清（A3,B1,B2,B3,B5）/ 曹潔敏（A4）

Chorus Arrangement：譚錫禧（B5）

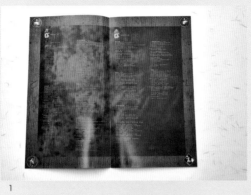

1

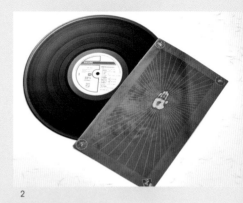

2

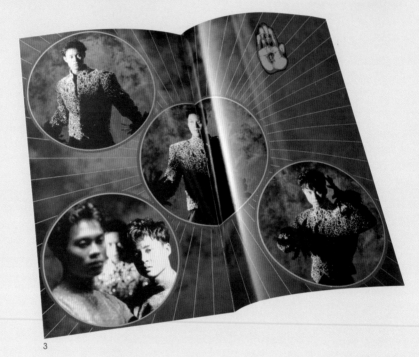

3

1
這種小字體的歌詞設計，對現今已有老花的樂迷來說，實在是件苦差，但在當年看覺得好特別！

2
隨着年代的改變，Art Direction 重要性日漸提高，唱片歌詞設計已不再是七、八十年代的黑白歌紙。這時候，寶麗金仍然保持着通用設計碟芯，相對其他唱片公司，仍屬保守。

3
由劉培基負責的草蜢造型很有水準！

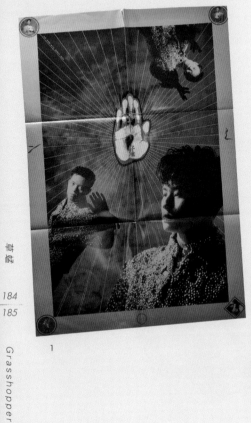

1

3

1
筆者一直都不明白，隨唱片附送的大海報上，
那一隻如來神掌到底是甚麼意思呢？

2
從 Grasshopper 專輯衍生出來的其他重新混
音版本，收錄在 Lonely EP 及 Make Some
Noise Remix 專輯。

3
唱片廣告記錄了當年唱片公司計劃的主打歌，
原來為了唱片宣傳，草蜢也在屯門市廣場舉行
了收集萬棵心慈善迷人音樂會。

天若有情

素覓尋飽千百嘆

電影歌曲

Beyond+ 袁鳳瑛

天若有情電影歌曲

Info

出版商：Cinepoly Records Co. Ltd, Hong Kong.

出版年份：1990

監製：Beyond（A1,A2,B1）/

Drum & Syn Programming：葉世榮（A1,A2,B1）

Artist Management: Leslie Chan / Kinn' s Music Ltd.

Cover Design: Randy Chiu / Ilios Creative House

Gordon O' Yang（A1,A2,B1）/ 羅大佑（B2）

唱片編號：CP-3-0015

SIDE A

01　灰色軌跡（黃家駒主唱）
[曲：黃家駒 詞：劉卓輝 編：Beyond] 5:17

02　未曾後悔（黃貫中主唱）
[曲：黃家駒 詞：黃貫中 編：Beyond] 3:23

SIDE B

01　是錯也再不分（黃家強主唱）
[曲：黃家駒 詞：黃家強 編：Beyond] 4:18

02　天若有情（袁鳳瑛主唱）
[曲／編：羅大佑 詞：李健達] 3:38

Beyond 在一九八九年年底推出《真的見証》專輯，同時也仕伊利沙伯體育館舉行七場「威達真的見証演唱會」，是他們步入主流樂壇最大型及場次最多的音樂會。事業如日方中的 Beyond，工作安排愈見密密麻麻，主唱電影歌、參演電影、連續的兩張 12" EP、雜錦專輯的單曲及大碟，都在幾個月內一一出現。

在六月推出的《天若有情》12" EP，雖然 Beyond 四子只主唱插曲，但袁鳳瑛主張該部電影的主題曲放在煞尾，給人錯覺是一張 Beyond 唱片。再者三首 Beyond 作品，都分別註明由黃家駒、黃貫中和黃家強主唱，突出了幾位主音的角色，Beyond 樂隊的名字只低調出現在編曲及監製欄；唱片標題正名是《天若有情電影歌曲》，印上電影劇照，歌者Beyond 與袁鳳瑛的名字均不是重點，可能唱片公司本意，是製作一張完整的電影歌曲唱片。

電影《天若有情》由杜琪峯監制、陳木勝執導，劉德華與台灣女星吳倩蓮合演，講述富家女Jojo愛上

黑道小子華 Dee 的愛情故事，累收票房近一千三百萬。劉德華這一年拍片十一部，他在五月從 EMI 改投寶麗金與藝能合資的寶藝星唱片公司，雙線發展，事業直闖高峰。吳情蓮對香港人來說絕對陌生，但首部電影即與紅到發紫的劉德華合演，甚至擔起女角重任。雖然她不能說是美女，但演技及氣質都為大眾受落，更獲提名第十屆香港電影金像獎最佳新演員。配樂由羅大佑與旅居香港發展的意大利音樂人花比傲（Fabio Carli）負責，羅大佑也順理成章推捧新簽的袁鳳瑛主唱主題曲，兩位音樂拍檔也憑這電影配樂獲提名角逐第十屆香港電影金像獎最佳電影配樂。

〈灰色軌跡〉由黃家駒作曲，並跟由《現代舞台》專輯開始即合作無間的劉卓輝填詞，黃家駒兼任主唱，在電影開場十數分鐘打頭陣出現。黃家駒既滄桑又傷感的嗓子，配襯着華 Dee 火燒賊車、把綁架的富家女 JoJo 送回家的畫面；及至返家後，幾個母親的金蘭姊妹給他元寶衣紙，讓他在這天忌辰燒給母親，帶出這社會邊緣人的身世；整段情節因〈灰色軌跡〉帶出感染力。

〈是錯也再不分〉由黃家駒作曲、黃家強填詞並主唱，出現在電影中 JoJo 到澳門尋找避難的華 Dee 的情節中，兩人在澳門上空駕駛小型飛機，非常甜蜜浪漫，交代兩人正式交往。不過電影出現的版本較為 Unplugged，跟唱片版本略有不同。

〈未曾後悔〉由黃家駒作曲、黃貫中填詞並主唱。華 Dee 因幫會兩大佬講數失敗，而被人以石油氣罐襲擊後腦，當他發現自己鼻孔開始不停流血，就知道自己重傷。就在 JoJo 被父母送到加拿大求學離家一剎那，他趕到 JoJo 家門外。本已離別的愛侶，甫相見即難捨難離擁抱熱吻，華 Dee 待 JoJo 父母不察覺，即趕緊開着電單車帶 JoJo 到教堂結婚。富家女與黑道的愛情，根本沒發展的可能，但這一幕展現天鳥與池魚對愛情的無悔。

《天若有情》在台灣上映時有另一名字──《追夢人：天若有情》。三首粵語電影插曲均有國語版：〈漆黑的空間〉、〈不需要太懂〉及〈短暫的溫柔〉，不過卻沒有如香港般獨立推出唱片，而是收錄於

1

2

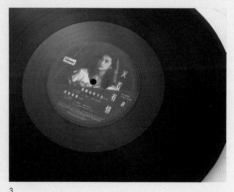

3

1
歌詞紙印上了電影劇照。

2、3
碟芯兩面各印上劇中男女主角的
大頭照。

一九九〇年在台灣推出的《大地》國語專輯中。

至於主題曲〈天若有情〉，由羅大佑作曲、李健達作詞、袁鳳瑛主唱。出現在電影末段：華 Dee 與 Jojo 完婚後，趕緊在最後一刻為大佬七哥向喇叭尋仇報復。Jojo 在教堂祈禱後，發現愛人走了，穿上婚紗的她赤着腳慌張地在馬路奔跑，尋找愛人的影蹤。

〈天若有情〉的音樂也被穿插在多個場口，但當時香港尚未流行電影配樂唱片，所以只得歌曲才有推出的機會。作詞的李健達，本是華納唱片的宣傳人員，後轉職唱作人，前一年才簽約新藝寶為電影《阿郎的故事》主唱插曲〈也許不易〉，同屬羅大佑的作品，屬被看好的新人。

至於袁鳳瑛，曾在訪問中透露她約於八九民運演唱會時才簽約羅大佑。及後羅大佑於一九九一年在香港正式成立音樂工廠，袁鳳瑛順理成章成為旗下力捧的藝人，在《皇后大道東》合輯中，更重唱了新編曲的〈天若有情〉。這首主題曲，在電影中也同時有國語版〈青春無悔〉，曲詞均由羅大佑操刀，不過並沒有推出唱片。後來羅大佑為紀念作家三毛離世，把歌再改寫為〈追夢人〉，更加添四句歌詞，交由鳳飛飛主唱，深受台灣樂迷歡迎。

Muzikland ～後記～

一九九〇年，是 Muzikland 瘋狂着迷 Beyond 的年代，在他們那段緊密的工作日子中，不管作品是好是壞，我都會全單照收。這時也因黑膠唱片逐漸被 CD 取締，使得筆者減少了接觸西洋音樂的機會，轉而多接觸本地流行曲。故此，當時看了許多劉德華的電影，也買下他的每片 CD。

至於吳倩蓮，在《天若有情》已對她留下深刻印象，她的氣質、她眼神中流露的堅定，這種獨特性也深深吸引着 Muzikland。她的許多部電影如《新同居時代》、《花旗少林》、《都市情緣》和《等着你回來》、《飲食男女》等，都是我超喜歡的電影。《天若有情》不管在幕前或幕後，都有當打當紮的舊人與新人坐陣，結果成功締造了經典，不管是電影或唱片亦然！

啊。對了，有人注意到唱片左面有一句副題麼？——

「眾裏尋他千百度！」

（圖上）首版 CD 以 3 吋 CD 面世，並由德國壓片。
（圖下）這張 EP 多年來，就算是 CD 版也復刻過無數次，這是
1993 年的 5 吋圖案版。
（圖右）到了環球年代的復刻時期，2015 年推出了長條版 3 吋
CD，由日本壓片。

香港流行音樂專輯

第二部 · 1987 — 1990

101

MUZIKLAND 著

責任編輯　梁卓倫 林雪伶
裝幀設計　霍明志
排　　版　謝祖兒 陳美連 賴艷萍
攝　　影　Tango@Aquatic x Studio
印　　務　劉漢舉

出版　非凡出版
香港北角英皇道 499 號北角工業大廈 1 樓 B
電話：(852) 2137 2338　傳真：(852) 2713 8202
電子郵件：Info@chunghwabook.com.hk
網址：http://www.chunghwabook.com.hk

發行　香港聯合書刊物流有限公司
香港新界荃灣德士古道 220-248 號
荃灣工業中心 16 樓
電話：(852) 2150 2100　傳真：(852) 2407 3062
電子郵件：info@suplogistics.com.hk

印刷　美雅印刷製本有限公司
香港觀塘榮業街六號海濱工業大廈四樓 A 室

版次　2020 年 12 月第二版
©2020 非凡出版

規格　16 開（240mm x 170mm）

ISBN　978-988-8573-36-3